KB056453

見山30年

金大烈

이 도서의 국립중앙도서관 출판예정도서목록(CIP)은 서지정보유통지원시스템 홈페이지
(http://seoji.nl.go.kr)와 국가자료공동목록시스템(http://www.nl.go.kr/kolisnet)에서
이용하실 수 있습니다.(CIP제어번호: CIP2017015536)

견산30년 見山30年
김대열 Kim, Dea-Yeoul

2017년 7월 7일 초판 1쇄 발행

지은이 김대열
펴낸이 조기수
펴낸곳 출판회사 헥사곤 Hexagon Publishing Co.
등 록 제 251002010000007호 (2010.7.13)
주 소 경기도 고양시 일산동구 숲속마을1로 55, 210-1001호
전 화 010-3245-0008
팩 스 0303-3444-0089
이메일 coffee888@hanmail.net
 www.hexagonbook.com

© 김대열 2017 Printed in Seoul, KOREA

 ISBN 978-89-98145-84-2 93600

見山30年

金大烈

머리말

지금의 우리 미술문화는 지난 세기 말부터 급격히 밀려든 '세계화'의 조류를 보편개념으로 받아들이고 더욱이 포스트 모더니즘(post-modernism) 사조의 충격은 어찌할 수 없는 현실이다. 조금이라도 문화의식이 있는 예술가라면 오늘의 변화 다변한 현실에 놀라지 않을 수 없다. 전과 달리 현대예술사유는 시대조류와 자아를 성찰하지 않으면 안 된다. 이 시대의 예술정신과 특색을 펼쳐내야만 한다.

내 스스로의 창작 여정을 돌이켜 보면 나는 현대에서부터 점차 후현대(포스트 모더니즘)로 전화되는 과정 중에 있었다. 교묘하게도 우리 사회의 자유분방한 개방의 풍조와 같은 맥락이다.

40년 전 내가 공부할 때는 수묵화(동양화)가 화단의 주류를 형성하고 있었다.

내 기본적인 예술 이념은 편협하지 않고 널리 동서 문화를 인식하고 시대정신을 체득하여 내 스스로의 시각언어로 말하는 것이었다. 가정의 훈습으로 어려서부터 필묵을 쉽게 접하게 되었으며 이것은 곧 '수묵'을 근간으로 하는 문인필묵이 가슴속에 내재하게 된 원인이다. 그러면서 '선적(禪的) 사유'와 수묵의 기운을 통해 내 심미이상을 드러내고자 하였다.

스스끼 다이제스(鈴木大拙)는 인생은 한 폭의 수묵화와 같다고 했다. 그렇다. 돌이켜보면 내가 그려온 수묵화가 바로 내 인생을 닮았다. 필히 단 한 번에 그려지며 거기에는 어떤 이지적 작용이나 남김도 없으며 다시 고칠 수도 없다. 수묵화는 유화처럼 바르고 칠하고 다시 고쳐 그리면서 최후에 화가가 만족하는 것과는 다르다. 붓이 종이와 접촉하는 순간 선의 충만하며, 이는 인생의 체험과 같아 미리 계획하거나 이후의 사고와는 무관하며, 이때 드러나는 흔적은 시작과 다르게 나타난다. 그러므로 아무리 유명한 화가라도 자기의 작품을 완전히 일치하게 복제해 내지는 못한다. 그때의 붓, 그때의 먹, 그때의 종이, 그때의 마음을 다시 일으킬 수 없기 때문이다. 수묵화는 바로 인생과 같으며, 그 모양이 이러하고 그 모습도 없다.

그렇다. '선'도 예술도 인생의 체험이며, 나의 본성인 자아를 보는 것이다. 한번 그으면 다시는 돌이킬 수 없는 나의 작업, 나의 인생이 참되고 아름답기 위하여 해온 일들이다.

그러나 그 흔적들을 살펴보면 모습이 선명하게 드러나는 것도 밖으로 드러내 보일만 한 것도 없다. 공연히 지필묵과 시간만 허비한 것은 아닌지도 모르겠다.

그렇지만 돌이켜보고 앞으로 향하겠다는 마음으로 책으로 엮어보

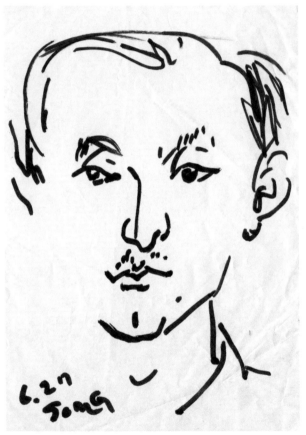

김대열 초상 13×18cm 양지에 싸인펜 2001 (송영방 선생 즉필)

앐다. 소식(蘇軾)이 말한 '설니홍조(雪泥鴻爪: 잔설위의 기러기 발자 국)같을 지라도 내 개인의 시대 숨결의 개괄이다.

　돌이켜 보면 짧지 않은 시간의 흐름이다. 송대 청원유신淸源維信 선사의 게송이 떠오른다.

　　노승이 삼십 년 전 참선하러 왔을 때 산을 보면 산이고 물을 보면 물이었다. 그 후 선지식을 친견하고 거처를 마련했을 때는 산을 보 아도 산이 아니고 물을 보아도 물을 보아도 물이 아니었다. 이제 쉴 곳을 얻으니 예전처럼 산을 보면 산이고 물을 보면 물일뿐이다.

　　老僧三十年前來參禪時 見山是山 見水是水 及至後來 親見知識 有箇 入處 見山不是山 見水不是水 而今得箇休歇處 依前見山祇是山 見水祇 是水.

　나를 버리고 가자, 진정한 자아의 가치를 찾아야겠다. 어제에 머무 르지 말아야겠다. 이 견산 30년의 심경으로 가야겠다.

　　　　　김대열 2017. 5. 是得齋 墨禪室에서

저자, 작업중 휴식, 1990

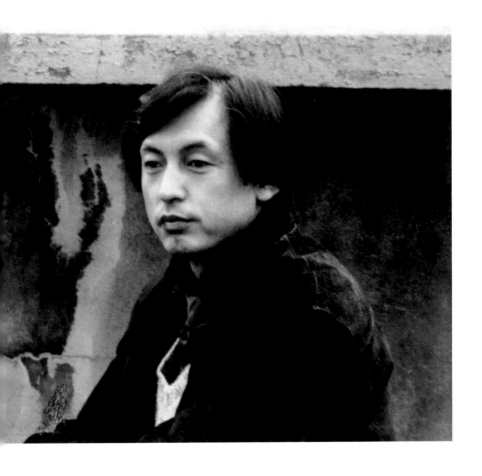

목차

산이 산이 아니고 물이 물이 아니다

가없는 선해(禪海)에서

자연의 아름다움

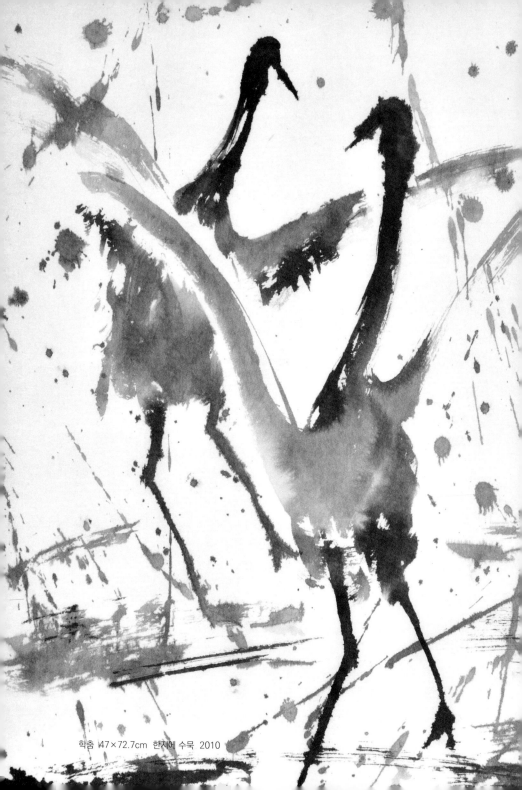

학춤 47×72.7cm 한지에 수묵 2010

자연의 미

 사람들은 누구나 자연의 아름다움을 사랑하고, 자연의 미를 관상(觀賞)하기를 즐긴다.

 그러나 그 미는 어디에 있는 것일까? 자연 사물의 미는 천성적으로 자연에 있으므로 천생자재(天生自在), 불가인위(不假人爲)의 자연생성의 미를 말하는 것이다.

 예를 들면 눈 속에 핀 매화, 구름에 흐르는 달, 기암절벽 등등(사람의 형체미도 포함) 이러한 자연현상은 왜 아름다운가? 이는 왜 우리에게 강렬한 미감을 주는가?

 이 미에 대한 의문은 많은 미학가들의 고심 속에 탐색과 논쟁을 야기하고 있으며, 이는 실제적으로 미에 대한 본질의 탐색과 맥을 같이 하는 것이다.

 여기에 대한 여러 가지 학설과 견해가 있으나 예술의미가 예술 자체에 있는 것과 마찬가지로 자연의 미 역시 자연 자체에 있는 것이 아닐까?

 우리들의 생활 주변에 있는 어떤 자연 사물, 예로 장미는 사람이 가꾸면서 꽃잎, 색깔 등 모두가 원래의 야생적인 상태와는 거리가 멀어졌다.

이것을 사람이 가꿨기 때문에 아름답다고만 말할 수는 없다.

야생의 장미는 야생 그대로 아름답다. 야생의 장미에 바로 미적 요소, 미적 형태가 있었기 때문에 사람들은 비로소 이를 개량하고 재배한 것이다.

사람이 기른 장미가 더욱 아름다운 것은 사람들이 야생장미의 미적 인소와 미적 형태를 강조시켰기 때문이다. 이는 하나의 예술창조라고도 말할 수 있는데, 사람들은 미적 규율에 따라 미를 창조한다는 이 자연의 법칙을 위배할 때 이는 완전한 창조가 될 수 없다. 자생하는 자연상태인 씨앗의 생태를 거역하면 그 씨앗은 올바른 싹이 틀 수 없는 것이다.

그렇다면 장미를 재배하는 사람에는 이상이 필요 없다는 것일까? 그렇지는 않다. 이상과 장미의 본성의 결합이 없이는 아름다운 장미꽃을 길러낼 수 없다. 그러므로 본원적으로 말하자면 장미 자체에 아름다움이 있고, 자연미 역시 자연 자체에 있는 것이다.

또 한 예로 어떤 여자가 금귀고리를 귀에 달았다 하자. 그 여자가 귀고리를 했다고 해서 귀고리를 한 모습이 아름다운가, 아니면 귀고리 자태가 아름다운 것인가?

응당, 미는 귀고리에 있고 그 귀고리는 금으로 만들어졌기에 금은 그 자체가 바로 아름다운 것이다. 절대로 그것이 사람의 생활 속에서 이루어졌기에 비로소 아름답다고는 말할 수 없다. 귀고리는 당연히 사회적인 사물이다. 귀고리의 미는 금에 있는 것이다. 그러나 사람이 귀고리를 했기에 비로소 더욱 아름답다고 할 수 있다.

자연미는 사람의 의지와 관계없이 자연의 규율에 의하여 변화 발전한다. 사회사물 역시 규율이 있으며, 이 규율은 자연 규율과 다르

청진(淸晨) 112×145cm 화선지에 수묵 1986

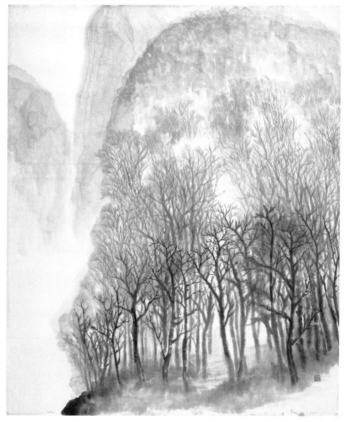

고 이는 사람의 활동에 의해서만 실현되므로 결국은 인적규율이다. 자연규율은 자연 자체의 규율로 자연력의 작용에 의하여 나타나는 것이다. 씨앗은 일정한 온도에서만이 싹이 트고 목련은 일정한 계절에 비로소 꽃을 피우게 되며 물고기는 물을 떠나서 살 수 없다. 이러한 본성은 자연물 자체가 갖추고 있는 것으로 사람의 의지로는 임의로 바꿀 수 없다.

당연히 사람은 자연을 정복할 수 있으나 그것은 반드시 자연 자체

의 객관규율에 근거하여 이루어져야 한다. 근래에 유전공학의 발달로 생물의 신비를 타개하고 과학자는 이 신비를 장악하여 생물의 습성을 새로운 품종으로 변화시키거나 엉뚱한 형상을 창조해 내고 있다.

그러나 이 신비 역시 자연물 자체의 규율이며, 사람은 오직 그것을 인식하고 이용하고 있지만, 그것을 완전하게 개변(改變) 할 수는 없다. 자연의 본성, 자연의 순수한 아름다움은 역시 사람의 의지에 의해서 전이(轉移)되지 않는 고유함이 있다.

매화는 매화 스스로의 운치가 있고 벚꽃은 벚꽃 자체의 넉넉함이 있어 서로 다르고 뒤바뀔 수 없는 고유함이 있다. 이를 임의로 바꿀 수 없다.

여러 자연물들은 각자 서로 다른 자연속성을 가지고 있으므로 이는 사람들이 각자 서로 다른 심미(審美) 관계를 가지고 있는 것과 마찬가지로 각종의 서로 다른 자연미를 구성하고 있다. 자연 자체의 물질재료를 떠나서는 자연미 역시 존재하지 않는다. "산하대지가 눈앞의 꽃이요" "삼라만상이 역시 그러하다"라는 말이 있다.

이 아름다운 자연은 자연의 규율, 즉 자연의 질서에 따라 움직이기에 우리에게 아름다움을 느끼게 하고, 우리는 자연의 미를 사랑하고 완상하게 된다. 자연질서의 변화, 즉 요즘 여러 가지 공해문제로 인한 생태계의 파괴는 우리에게 많은 교훈을 주고 있다. 자연은 자연 그 자체로 아름다운 것이기에 자연보호라는 미명아래 자연의 파괴는 없어야 할 것이다.

옛 선인들은 이 자연운행의 질서 속에서 생활의 지혜를, 삶의 윤택을, 곧고 바른 도를 찾으려 했던 것이다. (1988. 5. 1.)

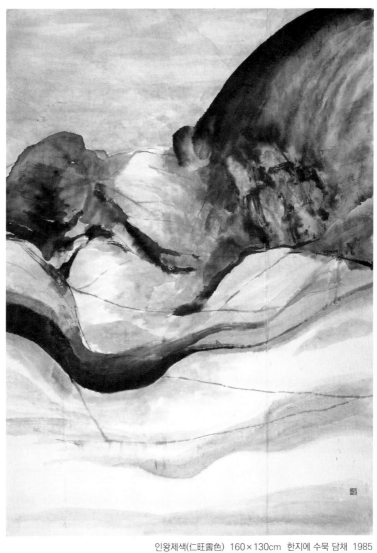

인왕제색(仁旺霽色) 160×130cm 한지에 수묵 담채 1985

향수(鄕愁)와 미혹(迷惑), 그리고 탐색(探索)

스스로의 작품세계를 드러내고 감상을 돕기 위해 글로 표현한다는
것은 한 장의 화선지를 앞에 놓고 어디서부터 붓을 대야 할지 망설
여지는 것보다 더욱 어려운 것 같다.

글을 쓰는 것과 그림을 그리는 것은 분명히 다르다. 그러나 어쩌면
형식적인 면이 아니라 내적인 표현에 있어서는 같을지도 모른다.
다만 자신의 작품은 자신이 가장 잘 알 것이라는 일반적인 인식과
는 달리 표현하기가 이렇게 어려운 것은 아직 여러 측면에서 미숙
하다는 것인지도 모른다.

한 작가가 성숙과 완성에 이르기 위해 쌓아야 하는 노력과 정성에
는 척도가 없다. 하지만 어떤 척도이든 자신이 갖고 있는 그릇 만큼
의 세계를 가득 채우기 위해서는 한계가 없는 기준을 세우려 부단
히 노력해야 한다.

람(嵐) 181×44.5cm 한지에 수묵 채색 1988

 각종 예술은 그 예술이 갖는 독특한 예술언어가 있다. 그중에서 회화가 갖는 예술 언어는 시각형상이다. 형상은 객관 사물에 대한 구체적인 표현으로 우주의 모든 사물 즉, 자신이 갖는 사회적인 자연현상을 말한다. 이러한 현상 중에서 예술창작에 도입되는 형상은 사회생활 속에 풍부하게 용해되어 있는 실제적 형상이다.

 공원을 산책하거나 길을 걸으면서 느끼는 한가로움이나 산에 올라 발밑을 흐르는 구름을 보는 감개 등은 내면세계에서 오는 현상이다. 그림을 그리는 이들이면 누구나 느끼는 것이지만 생활주변 여기저기에 있는 모든 것이 시각현상이 아닌 것이 많다. 다만 실제적 현상에서 느낀 현상을 얼마나 내면세계와 더불어 섭렵하는가에 따라 자신의 예술세계가 결정지어짐은 주지의 사실이다.

 이러한 시각현상들이 어느 기회에는 사생(寫生)되어지고 어떤 느

낌은 마음속에 담아졌다가 비록 일정하지는 않지만 어느 기회에 심미 형상으로 표출되어지고 있다는 것이 작가로서의 만족을 갖게 한다. 그러나 표출이 예술 언어로 운용되고 있는지는 아직 스스로 정확하게 분별할 수가 없다. 다만 이러한 경험과 노력이 자칫 진정한 예술언어와 거리가 멀어지는 것이 아닌가 하는 일말의 의혹이 때때로 일기도 하지만 보다 나은 창작의 기초가 되고 보다 뚜렷한 예술 현상을 이룰 수 있다는 확신으로 나름대로의 과정을 설정하여 노력하고 있다.

여기서 스스로 다짐하고 유의하고 있는 것을 덧붙인다면 예술형상이 일반적인 생활현상의 복제가 되어서는 안 된다는 것이다. 예술 형상은 선택과 가공이 필요하고 허구와 과장, 환상 등이 수반되기도 하므로 보통의 실제 생활상과 비교할 때 많은 차이가 나타난다. 그러나 상상이나 환상 역시 생활경험에 의거하게 되므로 주관적인 억측에 의한 것은 아니다.

많은 사실들이 우리에게 밝히고 있듯이 예술가의 창작과정은 당시의 생활경험에서 나타나는 작용뿐만 아니라 과거의 경험 때론 어린 시절의 생활 경험까지도 작용한다. 여기서의 생활경험이란 일반적인 생활경험이 아닌 학습경험 등 인간의 모든 사회적 활동을 말하며 생활경험의 광도(廣度)와 심도(深度)는 근본적으로 작품의 광도와 심도로써 결정지어진다.

앞서의 과정들을 선가(禪家)의 "修(수: 수행)·破(파: 식견을 타파)·離(리: 견해를 버린다)"를 통해 예술형상을 완성하는 방법으로 차용한다면 지나친 과욕일까.

생활 속에 용해된 구체적인 표상들을 일정하게 표출시키고자 하

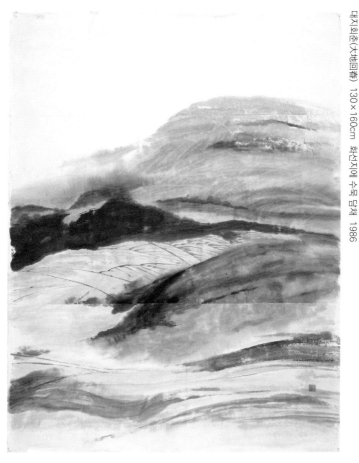

대지회춘(大地回春) 130×160cm 화선지에 수묵 담채 1986

는 것이 궁극적인 바람이지만 아직 예술적 척도에서나 표현방법 중의 기교에서 많은 결핍이 있다. 이것은 항상 오회(懊悔)와 유감이며 이는 또한 앞으로 끊임없는 정진으로 창작과정을 반복할 때 경험이 총결 되어 결점의 극복을 통한 나의 길[離]을 찾는 지침이 되리라 믿으며 옛것에 대한 향수, 현실에 대한 미혹, 미지에 대한 탐색을 영원한 과제로 삼아야겠다. (제1회 개인전 자서, 1988. 11. 30.)

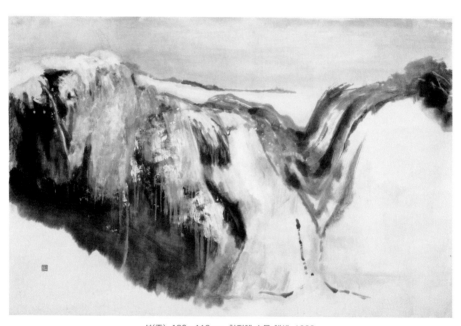

설(雪) 180×118cm 한지에 수묵 채색 1988

한일(閑日) 130×162cm 화선지에 수묵 담채 1980

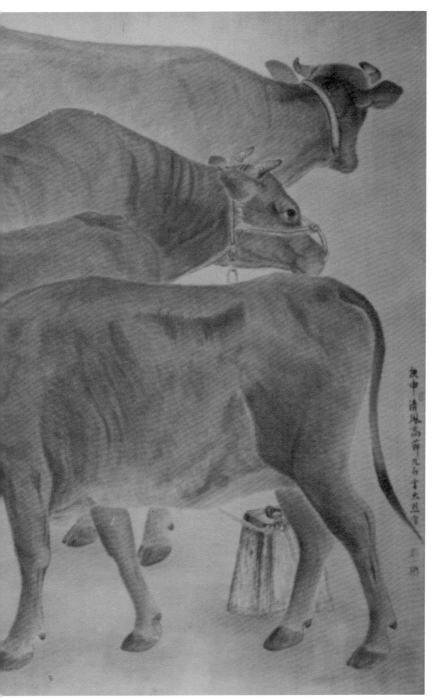

'산山의 해'에 대한 소감

새로운 한 해가 밝았다.

사람들은 각자가 새로운 마음가짐으로 한 해를 설계할 것이며, 각 단체는 단체대로, 국가는 국가마다 그 어떤 목표를 세우고 한 해 동안 그것을 실천하려 하고 있다.

미국의 부시 대통령은 섬뜩하게도 2002년은 '전쟁의 해'라고 선포했지만, UN에서는 2002년을 '산의 해'로 지정하였다.

UN에서 올 한 해를 '산의 해'로 지정한 것은 바로 이 지구상의 산들이 도처에서 파괴되고 있으므로 이제부터라도 산을 보호하지 않으면 안 되겠다는 것이다.

산은 인류의 어머니로 산에서 식량과 물을 제공받아 우리가 살아가고 있는데 이러한 산이 망가져 가고 있는 것이다.

인구의 증가로 인해 부족한 물을 충족시키기 위하여 댐을 건설하므로 산이 훼손되고 있으며 이와 아울러 생태계가 파괴되고 있다.

그밖에 도시의 확충, 도로 건설, 뿐만 아니라 화학연료로 인한 지구의 온난화는 산의 생태계를 어지럽히고 있다.

얼마 전까지 우리의 산이 그러했듯이 개발도상국의 숲은 무분별한 벌채로 지표가 드러나고 있다.

이렇게 인류의 어머니인 산이 파괴되어 가다 보면 머지않아 그 재

앙은 바로 우리 인류에게 닥칠 것은 자명한 일이다.

 그래서 UN에서는 2002년을 '산의 해'로 지정하고 산을 보호, 보존하여 인류의 미래를 밝게 해 보자는 것이다.

 동서양의 자연관을 비교해 볼 때, 서양사람들은 산(자연)을 정복하고 지배하는 것이라면 동양은 산에 순응하고 조화를 이루는 것이다.

 그러나 오늘날과 같은 산업사회가 되면서부터 지구의 동서를 막론하고 산이 파괴되고 있는 것이다.

 동양에서는 아주 오래전부터 산을 우러르고 또한 거기서 아름다움을 느껴 이를 찬미하면서 살아왔다.

 지금으로부터 2,500년 전 공자는 "지혜로운 자는 물을 즐기고, 어진 이는 산을 좋아한다(知者樂水, 仁者樂山)"고 하였다. 그때 한 제자가 "왜 어진 이는 산을 좋아합니까?"라고 물으니 공자께서는 "산은 의연하게 높고 높으니 어찌 좋아하지 않을 수 있겠는가?"라고 대답하면서 "산이 높으니 초목이 생장하고 조수가 번식하며, 삿됨이 없이〈無私〉사방으로 재용(財用)을 공급하고 있다.

 구름과 바람을 일어 하늘과 땅을 통하게 하며, 음양이 화합하여 비와 이슬의 혜택을 주어 만물이 성하고 백성에게 먹을 것을 주고 있다.

경(景) 181×71cm 한지에 수묵 채색 1988

이것이 바로 어진 이가 산을 좋아하는 연고이니라."라고 하였다.

이처럼 일찍이 공자는 우리에게 산을 보호하고 보존해야 할 가치를 말해 주었으나 우리가 살아가고 있는 이 시대에는 "어진 이"가 없어 산이 도처에서 파괴되고 있는지도 모르겠다.

2002년 '산의 해' 금년 한 해 만이라도 우리 모두 산을 우러르고 사랑하여 '어진이'가 되었으면 한다. (2002. 1. 17.)

윤(潤) 164×131cm 한지에 수묵 담채 1988

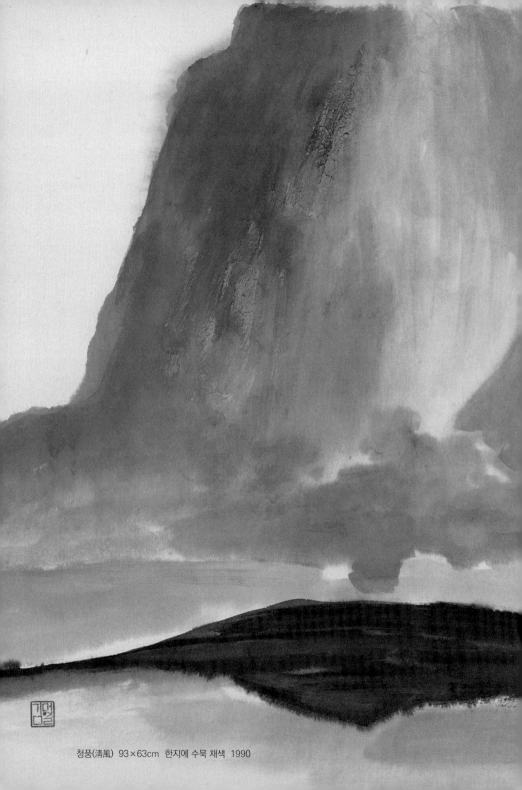

청풍(淸風) 93×63cm 한지에 수묵 채색 1990

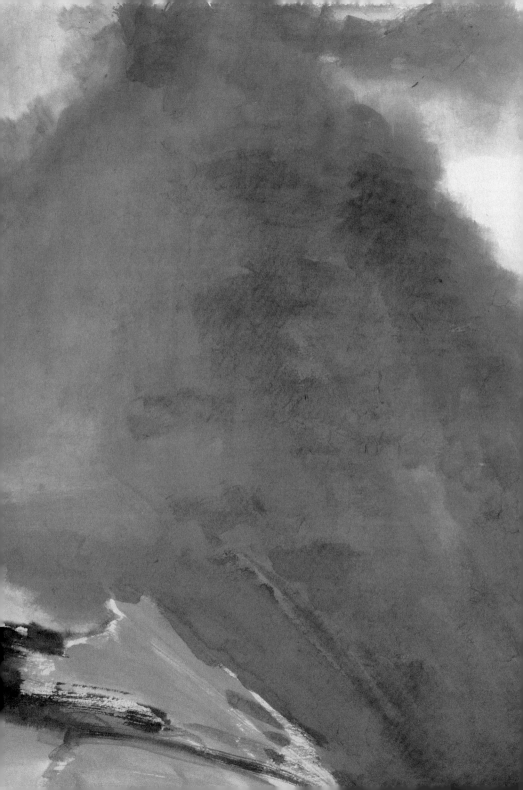

羅蜜多故心無罣礙無罣

礙故無有恐怖遠離顛倒

夢想究竟涅槃三世諸佛

依般若波羅蜜多故得阿

耨多羅三藐三菩提故知

般若波羅蜜多是大神咒

是大明咒是無上咒是無等

等咒能除一切苦真實不

虛故說般若波羅蜜多咒

即說咒曰

揭諦揭諦　波羅揭諦

波羅僧揭諦　菩提薩婆訶

佛紀二五四二年歲在丁丑

十二月八日　金大烈書

摩訶般若波羅蜜多心経
觀自在菩薩行深般若波
羅蜜多時照見五蘊皆空
度一切苦厄舍利子色不異
空空不異色色即是空
即是色受想行識亦復如
是舍利子是諸法空相不生
不減不垢不淨不增不減是
故空中無色無受想行識無
眼耳鼻舌身意無色聲
香味觸法無眼界乃至無意
識界無無明亦無無明盡乃
至無老死亦無老死盡無苦

반야심경 96×30cm 1997

봄의 기운

어제가 바로 겨우내 움츠렸던 개구리도 봄기운에 놀라 밖으로 뛰쳐나온다는 경칩(驚蟄)이다. 아직 꽃을 시샘하는 바람이 차갑게 느껴지지만, 그래도 동풍은 분망하게 봄을 몰고 와 산과 들, 그리고 회색 도시에도 생기를 불어넣고 있다.

동악의 언덕에도 봄기운이 완연하여 나무도 풀도 기지개를 켜고 있으며 새내기들은 놀라 뛰쳐나온 개구리처럼 눈망울을 두리번거리며 무엇인가 다 알고 싶은 듯, 그저 뛰어 보고 싶은 듯, 의욕과 욕망으로 가득 차 보인다. 대학 생활은 필경 인생이 한 토막이다. 계절에 비유한다면 봄이라 하겠는데, 그러나 이 봄은 그렇게 길지가 않다.

"연못가 봄풀은 아직 꿈에서 깨어나지 못했는데 뜰 앞의 오동나무는 이미 가을빛을 드러내고 있구나. 젊음은 늙기 쉽고 학문은 이루기 어려우니 짧은 시간이라도 가볍게 여기지 말라"는 옛글이 있다. 그렇다. 그래서 나무도 풀도 성장하기 제일 좋은 계절, 이 짧은 봄을 놓치지 않으려고 서로가 다투어 물을 올리고 잎을 피우려 하지 않는가? 이 한철 뿌리를 군건히 하여 건강하고 싱싱하게 자라, 굽히지 말고 쓰러지지 말아야 아름다운 꽃을 피우지 않겠는가? 꽃이 피는 것은 한 식물이 그의 생명이 성숙했음을 밖으로 알리는 것으로, 꽃은 바로 생명의 확대와 연장의 상징이다.

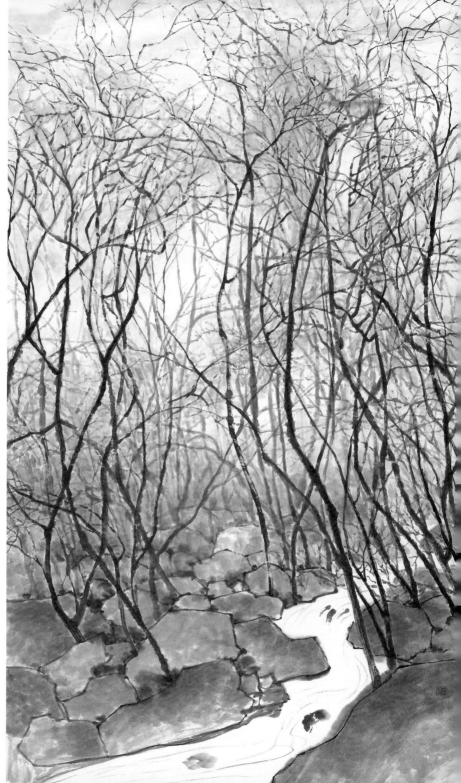

춘효(春曉) 97×162cm 화선지에 수묵 담채 1985

이처럼 자아완성을 이룬 생명만이 자기를 확대하고 연장할 수 있는 것이다. 자아의 완성을 위하여, 인생에서 아름다운 꽃을 피우고 향기를 발하기 위해서 진리와 진실이 어디에 있는가를 탐구하는 것이 바로 대학생의 일이다.

　우리가 꽃을 사랑하고 젊음을 찬미하는 것은 거기서 생명의 진실, 생명 존재의 의의를 발견할 수 있기 때문이며 우리는 이것을 '아름다움'이라고 말하고 있다. 그러나 빨간 꽃이 아름답다고 누구나 빨

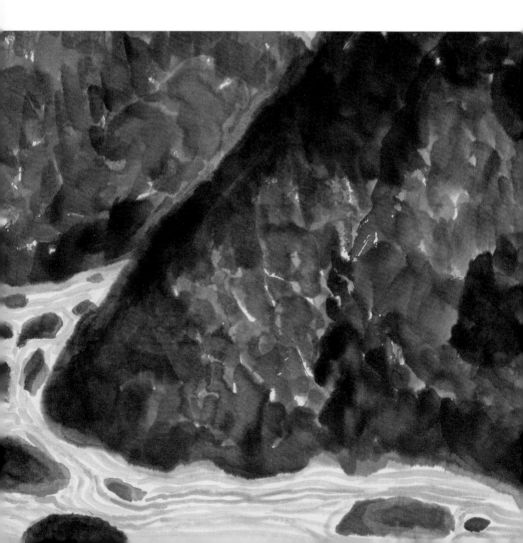

간 꽃을 피운다면 그것이 과연 모두 아름다울까? 남을 닮는다는 것은 이미 진실이 아닌 허위이다. 빨강, 노랑 가지각색 서로 다른 모습으로 피어나 조화를 이루고 서로 다른 향기를 발할 때 그 아름다움이 더욱 두드러지지 않겠는가?

 오늘날처럼 개인의 개성을 강조하고 창의성이 요구되던 때도 없었다. 자기만의 색깔과 그윽한 향기로 생명의 의의를 한껏 드러내야겠다. (동대신문, 2000. 3. 6.)

회춘(回春) 130×70cm 화선지에 수묵 1990

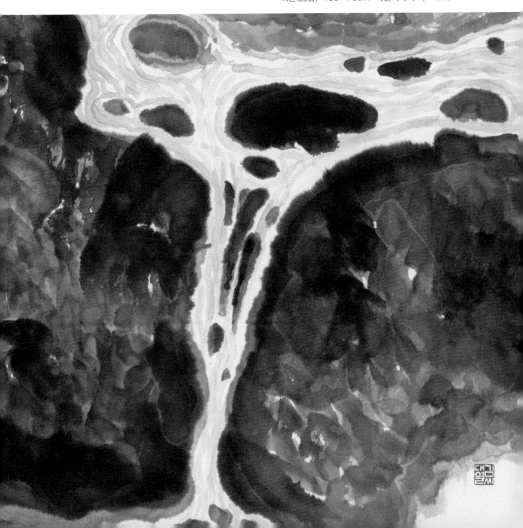

한 해를 보내면서

벌써 한 해가 다 가고 있다. 그래서인지 사람들은 더욱 분주히 움직이고 가로의 노랗던 은행나무는 쌀쌀한 바람 곁에 잎을 떨구고 앙상한 가지만 드러내 놓고 있다.

지난 봄비도 제때 내리지 않아 도시가 목말라 할 때 그래도 은행나무는 잎을 피웠으며, 그 독한 매연 속에서도 생명력을 발휘하며 잎을 무성히 하고 열매까지 맺었다.

이제는 그 찌든 한 해를 마무리하기 위해 잎도 열매도 떨쳐 버렸다. 그러나 바닥에 떨어진 은행 열매는 거두어 주는 이 없어 행인의 발걸음에 여기저기서 깨져 나가고 있다.

이것을 보면서 계절의 스산함과 함께 도시의 삭막함이 더해져 마음이 울울하다.

얼마 전에 고향에 다녀왔다. 계절의 스산함은 도시에만 느껴지는 것이 아니라 농촌에서도 마찬가지인 것 같다.

가을걷이를 끝낸 요즘의 농촌은 풍요로움 속에서 여유로움을 즐겨야 할 때이나 '추곡 수매' 등의 문제 때문인지 사람들의 모습이 가라앉아 있다.

그리고 예전 같으면 까치밥 몇 개 매달려 계절의 여운을 주고 있어야 할 감나무가 계절을 잊고 아직도 시뻘건 감을 무겁게 주렁주렁

매달고 있는 것을 보면서 농촌의 현실을 그대로 보는 것 같았다.

사람들을 위해 열매를 맺어준 감나무지만 그 사람들이 거두어 주지 않아 아직도 무거운 짐만 지고 있는 감나무, 감나무의 한 해는 허허롭지만 할 것이며, 아직 짐을 덜지 못했으니 새로운 한 해는 어떻게 준비할 것인가?

이 계절이 우리에게 주는 의미는 시끄럽고 소란스럽고 어려웠던 한 해를 마무리하고 새로운 한 해를 위하여 준비하라는 것이 아니겠는가.

그러나 빈 가지인 채로 있어야 할 감나무가 취색한 감덩어리를 그대로 매달고 있는 것을 보고라면 그것은 마치 세월에 찌들고 풍상에 시달린 우리 모두의 주름진 얼굴만 같다.

계절의 변화는 자연의 이치이지만 도시의 은행나무도 농촌의 감

나무도 사람들의 욕심 때문에 자연에 순응하지 못하고 있다.

현실은 너무 삭막하고 냉정하다. 대부분의 사람들에게 계절의 변화 속에서 느껴지는 자연의 순리는 한순간의 향수나 낭만은 될지언정 각자의 삶을 규정하고 이끌어가는 것은 아닌 것 같다.

(2001. 12. 6.)

석양(夕陽) 72×116cm 한지에 수묵 담채 1992

무애(無涯)의 경계

 예술가의 예술활동, 즉 예술형상의 창조는 그 목적이 자기 현실에 있으며 그 근본은 창작성에 있다 하겠다. 서로가 서로 다른 방식을 통하여 예술형상을 만들어 냄으로써 서로 다른 양식(Style)이나 유파가 형성되고 이것을 위하여 우리는 누구나 이 창작성이란 굴레에 얽매여 있으며, 또 그것을 찾아 많은 시간을 버리면서 헤매고 있는 지도 모른다.

 그렇다면 이 창작성은 무엇이며 어떻게 해서 이루어지는 것일까? 여기에 대한 정의는 여러가지 있겠으나, 나는 불교에 대한 얕은 지식으로 언제부터인지 예술창작 활동을 불교의 선종(禪宗)과 비교해 생각해 보고 있다.

 물론 회화뿐만 아니라 문학·과학·기술 등에서도 창작성의 특징은 신기성(新奇性, novelty)과 새로움에 있으며, 선(禪)의 목적 역시 하나의 새로운 관점을 얻는 데 있는 것으로, 이 '새로움'에 대한 전기는 속박을 벗음으로써 이루어진다.

 그러므로 과학자는 정확한 분석을 통하여 새로운 현상을 찾아냄으로써 그의 임무에 도달하고 예술가는 예술기교의 장악을 통하여 예술형상을 만들어내는 데 있으며, 선가(禪家)에서는 사물에 대한 본질의 통찰을 통하여 깨달음[悟]을 얻고자 하는 것이다.

예술창작에 있어서의 예술기교는 예술가가 사용하는 물질재료의 본령으로, 조각가는 점토나 대리석의 성능에 대한 섭렵, 화가에 있어서는 종이·화포·채색·화필 등에 대한 이용, 문학가에 있어서는 어법의 섭렵이 필요하다. 또한 여기에는 예술에 대한 전반적인 지식, 내재적인 인식 활동까지 포함하는 것으로 예술창작의 모든 과정을 뜻한다. 즉 선가의 수행과정 '점수(漸修)'의 단계로 예술 수양의 과정이라고도 말할 수 있을 것이다. 이 결과로 얻어지는 예술형상, 즉 창작의 그 찰나는 '돈오(頓悟)'의 경지이다. 그래서 무엇인지 알지 못하고 본래 세상에 존재하지 않는 것, 새로운 것, 창작성을 위하여 선승은 고행과 명상을 하며, 예술가는 사색과 탐구에 정진하는 것이 아닐까?

수행이 깨달음을 위한 과정이듯이 예술활동(예술수양) 역시 최종목적이 아니며 목적 실현을 위한 수단으로 그 자체 또한 예술일 수는 없다.

만약 어떤 류의 작품에서 기교만 보이고 대상에 감각이 미치지 못한다면 이는 참으로 애석하고 유감스러운 일일 것이다. 그러므로 예술기교(예술수양)의 의미는 특히 현대예술에 있어서 완미(完美)의 형식창조에 있지 않으며 중요한 것은 형식과 내용의 결합으로,

완(玩) 68×100cm 한지에 수묵 담채 1992

다시 말하면 물질재료의 운용을 통하여 사유중의 예술 표상을 밖으로 드러내 놓는 데 있다 하겠다.

나는 나의 작업과정에서 스스로를 의심해 본다. 물질재료에, 기법에, 기교에, 이론에, 관념에, 주위환경에…얽매여 있는 것은 아닌가? 수행자가 번뇌 망상의 굴레를 벗고 나를 찾기 위한 예술수양의

과정에서 고뇌하고 있는 것이 아닐까?

"한 10년쯤 대나무를 그려라. 그리하여 마음속에 대나무를 키우고, 너 자신이 한 그루의 대나무가 되어라. 그다음 진짜 대나무를 그려라. 대나무를 그리려고 붓을 드는 순간부터 대나무에 대한 일체를 잊어버려라."

- 소동파(蘇東坡) -

주체와 객체, 수단과 목적이 융합되어 심물상용(心物相融)의 정경, 즉 '진심'과 '본성'이 활발하고 생명력 있게 나타날 때 나는 모든 과정의 기법·기교·이론 등의 속박을 벗어버릴 것이다.

석도(石濤)는 말했다. "옛사람의 법을 배우기 전에는 그 법이 어떤 것인지 몰랐다. 그 법을 배운 뒤에는 그 법에서 벗어나지 못하고 있다." "그림에 남북종(南北宗)이 어디 있는가." 나는 내 스스로의 법을 쓴다. "내가 나 됨은 스스로의 내가 존재함에 있다."

소동파의 대나무를 그리고자 함이 아니며 석도의 법을 따르려 하는 것도 아니다. 나는 내 작업이 '불구형사(不求形似)'를 위해서 '불사지사(不似之似)'의 묘미를 터득하기 위해서 형상을 약화시키는 것이 아니며 내 스스로의 법을 찾아 나를 내가 부릴 수 있는 무애(無碍)의 경계, 창작성이란 속박까지도 벗고자 하는 돈오를 위한 점수의 과정이다.

예술의 오비(奧秘)는 결코 풍비(風靡)와 유행의 일시적 주제가 아니다.

나는 나의 작업에 공허의 실험이나 유희가 되지 않게 하기 위하여, 붓끝에서 가없는 나의 모습이 용솟음치길 바라며 오늘도 하얀 화선지 위에 먹물 자국을 남긴다. (제2회 개인전 자서, 1990. 4. 27.)

시심마 100×68cm 한지에 수묵 담채 1992

중생상(衆生相) 130×100cm 화선지에 수묵 채색 1989

환경파괴와 인성회복

인류의 환경파괴는 언제부터 시작되었나?

부분의 사람들이 산업혁명 이후의 일이라고 한다. 그러나 어떤 이는 농경과 정착 생활이 시작되면서부터라고 하기도 한다.

유목 생활에서 정착 생활로 바뀌면서 주변의 땅을 농토로 만들어 경작을 하고 흙으로 그릇을 만들어 사용하는 등 자연환경을 변화시켰다.

그렇지만 그때는 자연의 외형만 바꾸어 놓았을 뿐 오늘날처럼 회복 불능으로 파괴하지는 않았다.

농경생활은 결코 자연을 파괴하려 한 것이 아니라 자연에 순응하여 자연과 조화를 이루며 살아왔다. 그래서 그들은 해가 뜨면 밭을 갈고 해가 지면 휴식하며 우물을 파서 물을 마시는 자연 친화적인 생활을 하였던 것이다.

제때에 알맞게 내리고 바람이 순조롭길 바랐을 뿐 날이 가물다고 오늘날처럼 댐을 만들려 하지 않았다.

인류의 환경파괴는 산업혁명 이후 대량생산과 화학물질의 사용 그리고 인구의 도시집중 등으로 인하여 걷잡을 수 없이 심화되었다. 인구의 도시로의 집중은 환경문제를 포함한 수많은 도시문제를 낳았고 그중의 하나가 주거문화라고 할 수 있다.

예부터 주거는 그 집단의 삶과 정서를 그대로 드러내는 형태로 이루어졌다.

그러나 현대 사회에서의 집은 더 이상 삶의 체취를 느낄 수 있는 공간임을 포기해버렸으며 획일화된 공간에서 가족의 형태마저 바꿔놓고 이웃과의 단절을 가져왔다.

　과거의 집이 현재에 재현될 수는 없겠지만 과거의 집에 깃든 정서를 한 번쯤 돌이켜 생각해 보아야 하지 않을까.

　산업사회의 대량생산은 도시 문제뿐만 아니라 농촌에도 많은 문제를 야기시키고 있다.

　가축을 집단으로 사육함으로써 생겨나는 축산폐기물, 작물수확량을 늘리기 위해 사용하는 화학비료, 농약의 과다 살포 등으로 토양

심우(尋牛)　83×63cm　한지에 수묵 채색　1989

시심마 93×64cm 한지에 수묵 담채 1992

이 죽어가고 있다.

이와 같은 자연환경의 파괴는 거기에 그치지 않고 인간의 정서까지도 메말라 가게 하고 있다.

오늘의 농촌은 과거의 농촌이 아니며 옛날의 '두레' 같은 공동체 의식이나 경로사상은 사라진 지 이미 오래다.

인류는 보다 풍요롭고 편리한 생활을 추구하다 보니 자연환경을 파괴하게 되었으며 그 결과 물질의 풍요는 가져왔으나 인간 스스로의 정신환경의 파괴를 보게 된 것이다. 어느 경제학자는 오늘의 인간성 회복을 위하여 경제 규모(생산량)를 줄여야 한다고 하였다. 이는 우리의 미래, 후대를 위해 필요한 말이 아니겠는가.

(2001. 10. 11.)

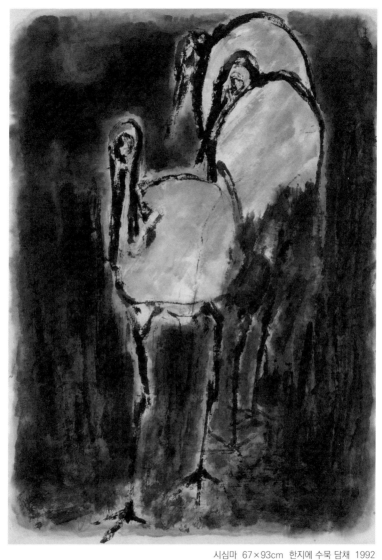

시심마 67×93cm 한지에 수묵 담채 1992

개성과 창의력

이제 또 새로운 한 해가 시작되었다.

지난 연말에도 인사동의 여러 전시장에서 미술대학의 졸업작품전이 요란스럽게 열렸다. 그 많은 작품 중에 창의롭고 개성이 돋보이는 신선한 작품은 찾아보기 힘들고 대부분 기성작가나 외국의 유행을 추종하는 경향의 작품들이 주류를 이루고 있었으며 어느 전시장을 보아도 획일적인 모습을 하고 있었다.

얼마 전 대학들은 새내기를 받기 위한 입학시험으로 온 나라가 떠들썩했다. 그 엄동설한에 입시를 치러야 하는 수험생들은 싱싱하고 패기에 찬 젊은 모습보다는 실패에 대한 불안감이 가득해 보였다.

왜 이들에게 이런 괴로움을 주어야 하는 것인가? 이들의 창의력을 발휘하고 더 넓은 지식을 얻기 위한 과정이라면 그래도 감수하고 이겨내야 한다지만 어디 그러한가? 입시 일정은 그렇다 치고 획일적인 입시 과목에서 남보다 많은 점수를 얻기 위한 온갖 수단을 다 동원해야 했으니 말이다.

근자에는 입시 경향이 많이 바뀌어 수학능력시험과 본고사에서 논술 등의 비중이 높아지고 있어 다행이다. 그러나 미술대학 입시에서는 아직도 서구에서는 이미 사라진 지 오래며 우리나라에서는 50여 년 전부터 시행해온 사실상의 석고뎃생이 아직도 그대로 이

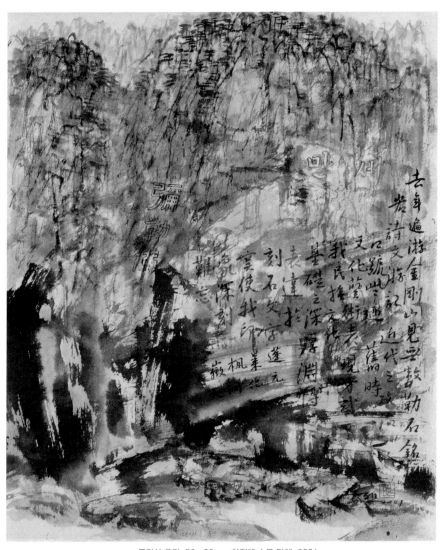

금강산 유감 56×66cm 한지에 수묵 담채 2001

어지고 있다. 이와 같이 석고뎃생을 통하여 그들의 창의력을 얼마나 발견해 낼 수 있을까. 이것이 과연 오늘의 대학미술교육에서의 기초능력(수학능력)으로 효과적으로 활용되고 있는가?

 사실성의 작품창작에는 이것이 아주 효과적인 기초능력이라는 것을 누구도 부인할 수 없으나 추상표현, 기하회화, 비디오아트 등의 창작에 있어서는 그렇지 못하다. 지난날의 미술은 오직 사실주의적 표현에 한정되어 있었으므로 그때는 이것이 기초 능력이라 말할 수 있었으나 오늘의 미술은 그 모습이 아주 다양하게 전개되어 그 효과가 아주 좁아졌다. 그러므로 우리는 반드시 종전이 석고뎃생과 같이 효과적인 오늘의 미술에 적합한 기초능력교육을 연구 개발하여 입시에 적용해야 할 것이다.

 이러한 취지로 모 대학에서 몇 년 전부터 석고뎃생이 아닌 새로운 소재나 주재를 가지고 입시를 치루는 것으로 알고 있다. 참으로 다행스럽고 바람직한 일이다. 그러나 다른 대학들도 너도나도 이런 방법을 보이고 있다. 이 또한 염려되는 바이다. 각 개인의 개성을 중시하듯이 학교는 학교 나름의 독특한 특성이 있어야 할 것이다. (미술정보, 1996. 3. 15.)

한(閑) 85×60cm 한지에 수묵 담채 1992

무엇인가? (시심마是甚麼)

 예술창작은 내재적인 인식을 통한 예술 사유 활동과 제작수단인 예술전달 활동의 결합으로 이루어진다. 다시 말하자면 감정, 감성을 구비한 사상의 체계와 대외사물에 대한 직관, 뿐만 아니라 타인을 이해시킬 수 있는 착상으로 그 형이상(形而上)의 추상 내용을 형이하(形而下)의 예술작품으로 변화시키는 것이다.

 우리의 정신활동에는 감성(Pathos)의 일면과 이성(Logos)의 일면이 있는데, 실제적으로 우리의 인생 제반 문제 처리에 있어서 이 상반된 성격의 정신활동은 서로 대립하거나 오직 복종하는 일방에 놓

천진불 72×46cm 한지에 수묵 담채 2001

이지 않고 정도의 차이는 있으나 변증법으로 통합, 문제 해결을 아주 높은 수준으로 끌어올리려 한다.

 미술의 창작 역시 인류 정신 활동의 하나이므로, 앞서 말한 2종의 정신활동이 작용하는 변증법의 통합을 떠날 수 없다. 아울러 미술 창작에는 이러한 정신활동 이외에 창장의 동기, 시각 질서(美) 재료와 기술의 3종 요소가 더 있으므로 비로소 작업이 이루어진다. 그러나 이 3종의 요소는 모두가 인류 정신 주체의 외부에 존재하여 우리가 작품을 제작하고자 할 때 정신 주체는 이 요소들을 하나로 연결시켜 정신 내부에서 변증법으로 통합한다. 이때 이 3종의 요소는 작가나 예술의 종류에 따라 감성의 면으로 많이 치우치기도 하고 이성의 면으로 기울기도 한다. 그러므로 우리는 여기서 작가의 창작 활동을 두 가지 유형으로 구분할 수 있을 것이다. 즉 이성의 추리를 버리고 정서, 감동, 감정을 주체로 하여 직관 방법으로 대상 혹은 문제의 본질을 잡아 처음부터 끝까지 직관이나 감정을 유지하여 최후에 실현시키는 직관 사고(Affective thinking)의 방법이 있으며 또 하나는 합리성의 사고로 문제 혹은 목적에 맞게 질서성, 계획성, 과학성의 사고로 만들어 그 목적에 도달하게 하는 이성 사고(Rational thinking)의 방법이다.

 작가는 직관과 상상에 의지하여 화면 위에 안료를 사용하여 직접 그림을 그리게 된다. 그러나 창작의 과정에서 화면 위에 칠해진 어떤 색채나 묘사된 형상은 원래의 작가의 의사와는 많이 다르게 된다. 반복, 탐구의 과정을 통해서 그의 심리 영상(Image)은 점차 구체화 되어 가는데, 심리 주관의 내용과 감정을 최후까지 완전히 시각화시키지는 못하고 붓을 놓을 때 비로소 한 폭의 그림으로 나타

나게 된다.

 그러므로 직관의 창작은 예술 최원초형(最原初型)의 창작이라고 말할 수 있으며 심지어 피카소 같은 거장도 어린이의 회화 창작에서와같이 반복 추구하는 심리과정을 면할 수는 없다.

 특히 동양의 전통예술을 이성의 사고보다는 직관의 사고로 창조되어 왔다. 소위 직관사고에 의한 창조 관건은 심리억압의 해방에 있으므로 원리원칙이나 전인(前人)의 구속에 얽매이지 않고 자유로운 성정으로 심리적 생각 혹은 자기의 느낌 등을 진실되게 표현해 내는 것이다.

 나는 그동안 두 번의 개인전을 가지면서 그때마다 자유〈돈오(頓悟)〉를 위한 과정〈점수(漸修)〉으로 설정하고 다음의 자유를 기대했다. 그러나 그 경계는 언뜻언뜻 보일 듯도 하지만 멀기만 하다. 그러나 무엇인가?〈시심마(是甚麽), What is this〉이 멀고도 적막한 길은 언제 다하나?

 참된 것은 그저 묵묵히 있을 뿐 호들갑이라고는 전혀 없는데 말을 잘함으로써 색채가 요란스러워 우선은 그럴싸해 보이지만 할 말이 가장 많은 듯한 그것은 그냥 있는 것이 아닌가. (제3회 개인전
 자서, 1992. 10. 23.)

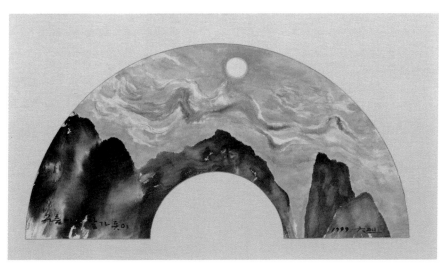

낮에 나온 달 55×22.5cm 화선지에 수묵 담채 1999

깨달음과 아름다움

우리는 누구나 항상 즐겁고 아름답게 살길 바라고 있다. 즉 상락아정(常樂我淨)을 위하여 열심히 일하고 어려움이 있어도 이를 참아내며 오늘 보다는 내일의 아름다움을 기대하며 살고 있는 것이 아니겠는가? 그렇다면 아름다움은 무엇이며 그것은 어디에 있는 것인가?

부처님께서는 세상의 모든 존재, 말 없는 자연은 모두가 아름답고, 그대로가 참이며, 깨달음이며, 해탈열반(解脫涅槃)의 세계라고 하셨다.

그렇다. 우리를 에워싸고 있는 대자연의 모든 것, 주변의 사건 사물 모두는 우리의 관찰, 사고, 감동의 대상이다. 우리가 만약 산에 올라 하늘을 붉게 물들이며 떠오르는 태양을 바라보거나 해변에서 멀리 수평 선상에 떠오르는 붉은 태양, 이에 물들은 찬란한 바다 물결을 바라본다면, 우리는 무어라 말할 수 없는 흥분된 감정을 얻을 것이며, 무한한 간밤의 칠흑 같은 어둠을 뚫고 세상에 여명을 밝히는 태양의 무한한 생명력에 감동하여 자기의 생존 의지를 자각하게도 될 것이다.

이것이 바로 미적의식(美的意識)이며 화가는 이를 그림으로 그려내고, 음악가는 악보 상에, 문학가는 시로써, 무용가는 춤으로 추어

내게 될 것이다. 우리는 이를 예술이라 부르고 있으며, 이러한 예술은 일반적으로 대자연에서 얻어지는 감동을 전화(轉化)하는 하나의 형식으로 존재하고 있는 것이다.

우주 대자연 중에는 우리가 이해할 수 없는 신비롭고 오묘한 존재들이 헤아릴 수 없이 많다. 이를 우리의 이성적인 방법으로 해석하기 위하여 나타난 학문이 바로 자연과학이다. 역사적으로 많은 과학자들이 태양을 연구하고 분석했으며 지금도 그들은 그렇게 하고 있다. 그러나 예술은 이와는 전혀 다른 방법으로 태양을 인식한다. 즉, 예술에서는 태양을 분석하고 연구하지 않으며, 또한 증명하려 하지도 않는다. 오히려 자기의 생명 상태와 태양의 오묘하고 신비함을 하나로 융합해 낼 수 있는 이성을 초월하는 "인식"을 요구하고 있다. 이처럼 예술은 종교와 마찬가지로 초이성적이며 초논리적인 사고를 필요로 하고 있는 것

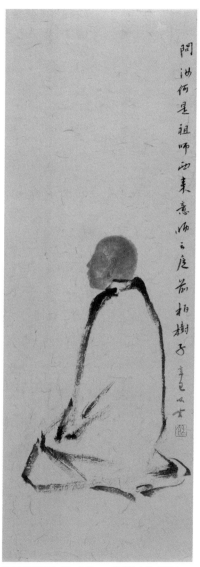

뜰 앞의 잣나무 67×140cm 한지에 수묵 2001

이다.

불교에서의 "깨달음"은 대상에 대해 이야기하기 보다는 대상의 진실을 보여주려 함으로 논리적 사유를 필요로 하는 개념, 판단, 추리 등의 단계를 뛰어넘는다. 개념적인 세계를 뛰어넘어 물상의 한계 언어의 속박 등을 깨트리고 나면 진실을 직접 체험할 수 있으며, 이것은 언어문자로 표현할 수 없는 존재, 그 자체이며 이것이 바로 깨달음의 경지라는 것이다. 그러므로 이를 비이성적인 직각의 체험이라고도 말한다.

부처님은 현실의 인간존재를 괴로움으로 인식하고 이를 벗어나기 위해서 출가하여 당시 주로 행해지고 있던 종교의 수행방법인 '선정수행'과 '고행'을 실천하셨다. 그러나 선정수행은 마음의 안정만을 가져다줄 뿐이었고 진리에 대한 통찰과는 거리가 멀었으며, 고행은 오히려 제거되어야 할 괴로움이 증폭되는 것으로서 몸이 더욱 쇠약해지기만 했다. 그래서 부처님은 고행을 포기하고 그동안의 생활 경험을 종합한 수행을 선택하시어, 깊은 사색과 명상 통하여 우주의 진리를 통찰, 깨달음을 이루신 것이다. 즉 부처님의 깨달음이란 바로 자아와 자연이 하나로 용해되어 새로운 관점, 새로운 표상을 형성해내는 것이라 하겠다.

미적인식 역시 이와 마찬가지로, 자아와 자연 즉, 객관대상과의 발생 관계가 있음으로써 이루어지게 되는데, 엄격한 의미로 객관 대상에는 고유의 미적가치가 없으며 오직 심미의 주체인 자아의 감

정이 유발됨으로써 그 가치를 부여받게 되는 것이다. 그러므로 "미(美)"는 객관대상의 물체에 존재하는 것이 아니라 미적 의식을 갖춘 자아와 대상이 하나로 융합될 때 비로소 대상의 미적 모습을 드러내게 되는 것이다. 이처럼 "미"는 우리의 지각 중에 존재할 뿐 다른 어떤 곳, 태양에도 바다에도 존재하지 않는다.

이는 곧 부처님께서 말씀하신 "모든 것은 마음에서 나타난다(一切唯心造)"와 육조 혜능(慧能)선사가 말한 "자신의 성품 가운데 가지 법이 모두 나타난다"는 의미와 상통하는데, 우리는 여기서 미적 인식의 태도와 불교의 사유방식이 상호 유사성을 가지고 있음을 발견

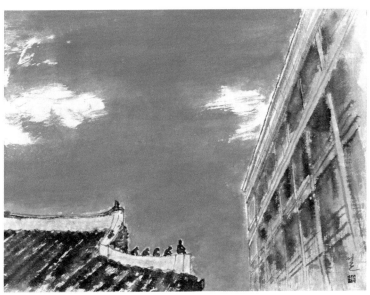

청천백운 53×45cm 한지에 수묵 담채 2012

할 수 있다. 불교에서의 깨달음이나 예술에 있어서의 미적 인식은 우리가 세계를 인식하고 인생을 파악하는 데 있어서 아주 적합한 방법 혹은 방식이라고 말할 수 있겠는데, 이는 다 같이 인간 자체가 갖추고 있는 일종의 초월적인 감성적 역량을 발휘하여 세계 및 인간의 본성을 꿰뚫어 보는 것이다. 즉, 인간이 우주 전체와 조화를 이루어 우주와 더불어 하나로 융합하고 자연스럽게 주체와 객체의 분리 혹은 대립이 존재하지 않는 것을 말하는 것이라 하겠다.

우리는 이와 같은 내용을 부처님의 염화미소(拈花微笑)의 이야기에서부터 쉽게 찾아볼 수 있다. 부처님은 생명의 도리를 전하는 인류의 스승으로 항상 꽃피우고 새 우는 아름다운 숲에서 진리를 가르치셨다.

어느 때 설법 중 돌연히 침묵으로 일관하시다 바닥에 떨어진 꽃 한 송이를 들어 대중에게 보였다. 모두들 그 뜻을 이해하지 못하고 있었으나 가섭존자만이 미소로써 스승에 답하였다. 스승은 기뻐하며 그 꽃(正法眼藏)을 가섭에게 전하게 되는데, 이는 바로 가섭이 꽃을 알게 됨으로써 자신을 알게 되고 우주의 비밀, 스승의 비밀을 깨달은 것으로, 이와 같이 한 송이의 꽃을 통해 깨달음을 얻은 것은 깨달음의 미, 깨달음의 예술의 시작이라 하겠다. 즉, 꽃이 피는 것은

한 그루의 나무가 스스로의 생명이 성숙했음을 밖으로 알리는 것이며, 자아완성을 이룬 생명은 자기를 확대하고 연장하는 아주 중요한 임무를 가지게 되는데, 꽃은 바로 생명의 확대와 연장의 상징인 것이다. 그래서 사람들은 꽃을 자기 생명과 하나로 연계해냄으로써 이를 사랑하게 되고 이것을 아름다움의 대명사처럼 여기고 있는 것이 아니겠는가?

이처럼 불교의 사상이나 그 독특한 사유방식에는 미적 인식과 예술창작에 있어서 필요로 하고 아주 중요한 요소를 내포하고 있다.

불교에서의 깨달음이나 예술에 있어서의 아름다움의 추구는 다 같이 우리 인간이 삶의 진실을 밝혀 세상을 잘 살기 위함이다. 그래서 부처님께서는 궁정의 아름다움도 버리고 출가하시어 그 피나는 고행과 선정수행을 통하여 깨달음을 얻으심으로써 부처가 되시어 영원한 아름다움을 사시며 우리를 밝혀 주시고 있지 않은가? 부처님은 깨달음[도(道)]에 대해 다음과 같이 말씀하셨다.

도는 욕심을 없애야 얻는 것이지 욕심을 통해 얻는 것이 아니다. 도는 만족함을 아는 삶에서 얻어지는 것이지 애착하는 데서 얻어지는 것이 아니다. 도는 부지런함에서 얻어지는 것이지 게으름에

서 얻어지는 것이 아니다. 도는 바른 생각에서 얻어지는 것이지 삿된 생각에서 얻어지는 것이 아니다. 도는 안정된 마음에서 얻어지는 것이지 어리석음에서 얻어지는 것이 아니다. 도는 희론(戲論)이 아니다. 그러므로 희론이 아닌 것을 실천할 때 얻어질 수 있다.

[增壹阿含經 제37]

 예술의 창작 역시 이와 마찬가지로 마음을 비우고 현실에 만족할 때 꽃의 비밀을 볼 수 있으며 세상의 아름다움을 발견할 수 있을 것이다. 깨달음도 예술도 모두가 유희가 아닌 인생의 진실한 체험이다. 아름답고 즐겁게 살기 위해서 부지런히 움직여야겠다. 부처님이 피나는 수행 정진을 통해 깨달음을 얻으셨던 것처럼 말이다. (2013. 5.)

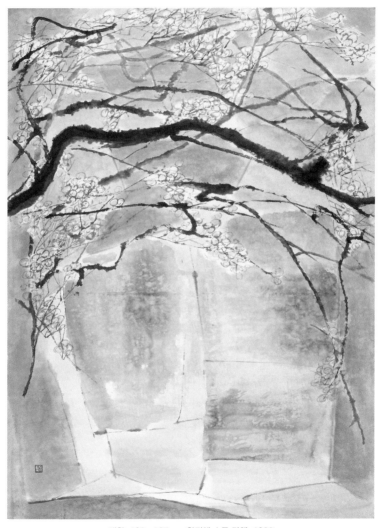

매향 102×137cm 한지에 수묵 담채 1992

꽃피는 아름다운 계절에

 온갖 꽃들이 다투어 피는 향기롭고 아름다운 계절이다.

 어느 사찰의 주련에서 "山河大地眼前花(산하대지안전화), 森羅萬象
亦復然(삼라만상역부연)"이라는 글귀를 보았다. 이 글의 내용은 바
로 산과 물 그리고 온 세상이 눈앞의 꽃처럼 아름답고, 우주 전체가
다 그러하다는 것이다. 우리는 이처럼 우리가 눈으로 보고 마음으
로 느끼는 '아름다운 것', '아름다운 감정'을 꽃으로 비유하여 설명
하고 있다. 만약 사람들에게 세상에서 가장 아름다운 것이 무엇이
냐고 묻는다면 대부분의 사람들은 '꽃'이라고 대답할 것이다.

 사람들은 누구나 꽃을 사랑하고 꽃을 통해 인생의 의의와 아름다
움을 느낀다. 인류문명의 첨단의 혜택을 누리고 있는 서울이나 뉴
욕과 같은 대도시의 사람, 저 아프리카의 오지의 원주민, 그리고 이
지구상의 어떤 종족, 어느 계층을 막론하고 꽃을 사랑하지 않는 사
람은 없을 것이다. 사람들은 좋은 일에든 궂은일에든 꽃으로 대신
하고 꽃을 선사하고 있다. 임산부의 임신, 출산에서부터 한 아이가
태어나면 생일, 입학, 졸업, 결혼 등의 경사는 물론이고 문병, 문상,
궂은일, 슬픈 일, 한 사람을 영원히 떠나보내는 영결식장도 꽃으로
장식하고 있다. 사람들은 왜 이처럼 꽃으로 인생의 전 과정을 비유
하고 있는 것일까?

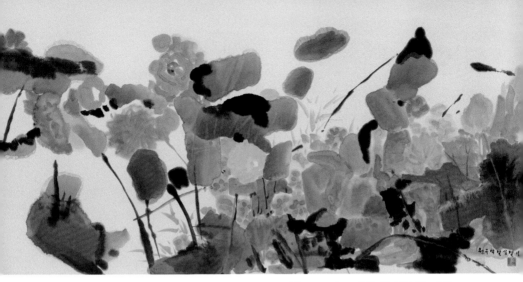

정원 130×70cm 화선지에 수묵 담채 1990

꽃은 바로 생명의 확대와 연장의 상징이다. 한 송이 꽃을 피우기 위해서는 한 알의 씨앗이 땅에 떨어져 적당한 온도와 습도가 있어야 싹을 틔울 수 있으며, 또한 자양분이 있어야 성장하고 여름의 폭풍우와 겨울의 차가운 바람을 굳건히 이겨냄으로써 아름다운 꽃을 피워낼 수 있는 것이다. 그러므로 한 그루의 나무가 꽃을 피우는 것은 자기의 생명이 성숙했음을 밖으로 알리는 것이며, 자아완성을 이룬 생명은 자기를 확대하고 연장하는 아주 중요한 임무를 가지게 되는데, 꽃은 바로 이 임무를 수행하기 위함이다.

우리가 아름답고 향기롭다고만 느끼는 꽃을 좀 더 자세히 살펴본다면 꽃의 형상, 색채, 향기 이 모든 것이 생식을 위한 것임을 쉽게 발견할 수 있다. 꽃의 갖가지 모양과 천연한 색채는 벌, 나비를 끌어들여 화분을 전파하기 위함이며 향기 역시 마찬가지 역할을 하고 있다. '화무십일홍(花無十日紅)'이란 말이 있듯이 꽃의 생명은 아주 짧아, 어느 것은 2~3일, 어느 것은 길어야 일주일 정도 유지하다

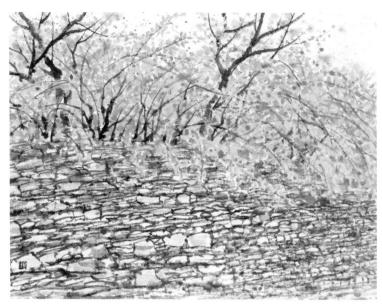

영춘 47×33cm 한지에 수묵 담채 2012

시들어 버린다고 한다. 꽃들은 자기만의 모양과 색채 그리고 향기로써 곤충을 유인하여 짧은 기간 동안에 자기 확대, 자기 연장의 업무를 마치게 되는데, 이처럼 꽃들이 다투어 피며 아름다움을 뽐내는 데는 생명 존재의 노력이 숨어 있는 것이다.

 사람들이 꽃을 사랑하고 꽃의 생명에서 아름다움을 느끼며 이를 다른 사람과 나누어 향유하고자 함은 바로 우리가 꽃을 통해서 자기 생명의 아름다움을 발견하고 있기 때문이라 하겠다. 우리가 다른 사람에게 꽃을 선물하는 것은 생명 존재의 아름다운 의미를 나누어 향유하고자 함이며, 우리는 꽃이 피고 지는 전 과정에서 그때마다 서로 다른 감정, 즉 피는 꽃에서 생명의 약동을, 지는 꽃을 통

해서 생명의 무상과 애석함을 느끼게 된다. 이는 자기의 생명에 대한 애착과 그립고 아쉬움에서 오는 마음의 표출인 것이다.

석가모니 부처님의 제자 가섭존자는 한 송이의 꽃을 보고 '생명의 진실', '깨달음'을 얻음으로써 부처님의 모든 법을 전수받게 되었다. 이것이 바로 '염화미소(拈花微笑)', '이심전심(以心傳心)'의 이야기인데, 부처님은 인류의 큰 스승으로 항상 꽃 피고 새 우는 아름다운 숲속에서 생명의 진리를 가르치셨다.

어느 때 법회 중도에 돌연히 침묵으로 일관하다가 바닥에 떨어진 꽃 한 송이를 들어 대중에게 보였다. 그때 대중들은 영문을 몰라 어리둥절해 했는데 오직 가섭만이 그 뜻을 알아차리고 스승에게 미소로 답하였다. 부처님은 기뻐하며 그 꽃을 가섭에게 전해 주었다. 이것이 바로 일체 생명의 진리를 언어 문자에 의지하지 않고 마음에서 마음으로 전한 것이다. 이는 또한 꽃을 매체로 하여 생명의 진면을 이해시킨 최초의 한 예라 하겠다.

한 송이의 꽃을 통해 '깨달음'을 얻은 것은 곧 아름다움, 생명의 진리를 발견한 것이다.

우리는 꽃의 색깔이나 향기에서 아름다움을 찾을 것이 아니라, 그 내부에서 있는 그대로의 사물을 볼 때 아름다움 혹은 생명의 진리를 얻을 수 있다는 것이다.

어떤 꽃을 안다는 것은 그 꽃이 되어 그 꽃으로 있는 것이고, 그 꽃과 같이 되는 것이며, 꽃과 같이 비를 맞고 햇빛을 받는 것이다.

이렇게 되면 꽃은 나에게 말을 해 올 것이며, 나는 모든 꽃의 일체의 신비와 기쁨과 괴로움 등을 알게 될 것이다. 즉, 그것은 꽃 속에서 나 자신을 알게 되고 우주의 신비를 알게 되며 그때의 산하 지대

는 눈앞의 꽃이 되어서 아름다움으로 가득할 것이다.

꽃피고 향기로운 아름다운 계절이다.

우리는 누구나 이 계절처럼 늘 아름답게 살길 바라고 있다. 그래서 열심히 일하고 어려움이 있어도 이를 참아내며 오늘 보다는 내일의 아름다움을 기대하며 살아가고 있는 것이다. 꽃피는 계절만이 아름다운 것이 아니다. 세상의 모든 존재, 말 없는 자연은 모두가 아름답고 그대로가 참이며 진리의 세계다. 옛 어느 선사는 다음과 같이 계절을 노래하였다.

봄에는 여러 꽃들 피어나고

가을에는 밝은 달이 뜬다

여름에는 시원한 바람 불고

겨울에는 눈이 내린다

이러쿵저러쿵

헛걱정하지 않으면 인생은 항상 즐거운 계절

春月百花秋有月

夏有涼風冬有有雪

若無閒事挂心頭

便是人間好時節

(2011. 5.)

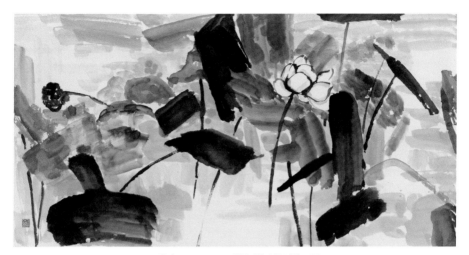

정(靜) 137×69cm 화선지에 수묵 담채 1991

산이 산이 아니고
물이 물이 아니다.

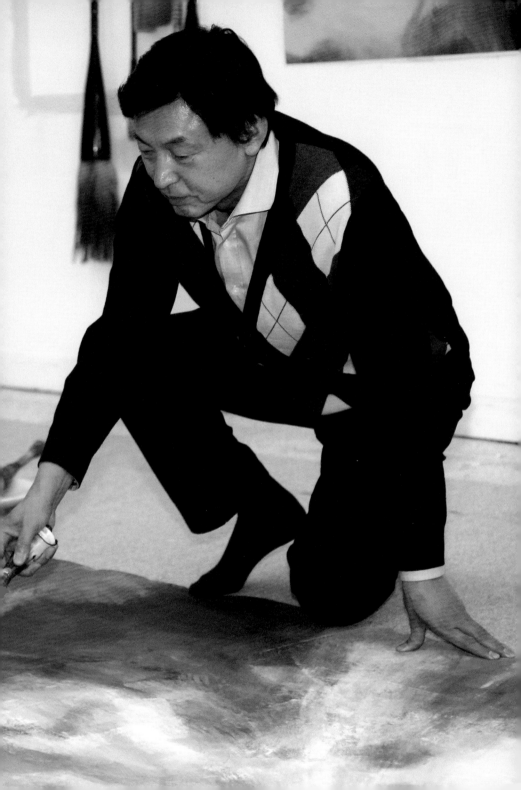

산이 산이길 바라며

"30년을 봄을 찾아 헤매었거니 몇 번이나 낙엽 지고 가지 돋았나. 어쩌다가 도화를 한번 본 뒤로는 지금은 다시는 의심하지 않으니" 옛날 어느 선사의 오도송(悟道頌)이다.

그가 그렇게 오랫동안 찾던 봄이었지만 바로 곁에 있는 도화 꽃을 한 번 보고 깨달음을 얻었는데 내게는 아직 도화 꽃도 보이지 않고 의심만 가득하니 마음은 조급하고 가슴이 울울하다. 언제까지 헤매야 하는 것일까? 선사도 이처럼 30년을 헤매었는데 나 같은 시정의 범부야 평생을 헤매어도 찾기가 어려울 것 같다.

이른바 선의 새로운 관점이라는 것도 실은 새로운 것은 아니지만 이 새롭다는 말이 언어로써 선의 관점을 표현하는데 가장 적합하다고 생각하기 때문에 사용한 것뿐이다. 미술 창작에 있어서의 새로움 역시 새로운 것이 아니라 이미 있는 사물을 통해서, 즉 구요소(舊要素)를 신결합(新結合)하여 새로운 내용과 가치를 부여하는 것이라 하겠다. 그런데 이미 있는 주변의 사건 사물들, 다시 말하자면 산이 푸르고, 꽃은 아름답고, 전통은 어떠하며, 현대는 어떻게 해야 한다 등은 우리 정신 영역 속에 숨어 있으면서 어떤 규정을 만들어 그 정신 활동의 범위를 제약하고 있다. 그래서 봄은 저 멀리에서 오고, 예술은 심오하여 저 보이지 않는 곳에 있는 줄 알고 찾았으니

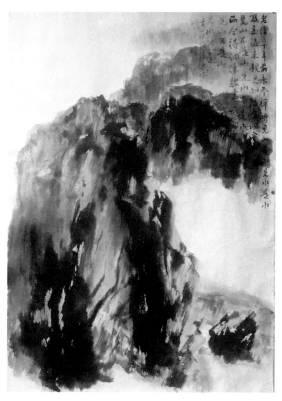

산은 산 물은 물 65×91cm
한지에 수묵 담채 2008

도화 꽃이 아직도 보이지 않나 보다. 이러한 제약으로부터 반사되는 속박을 벗어야겠다고 다짐하고 있지만 쉽지가 않다. 이것이 또하나의 속박이 되는지도 모르겠다.

"부처를 구하면 부처를 잃고 도를 구하면 도를 잃고 조사(祖師)를 구하면 조사를 잃는다."고 하였다. 구한 것이 없어 잃은 것도 없는 것일까? 도는 본래 도가 아니며(道本不可道), 그림 역시 그림이 아닌데(畵亦不可畵) 그림을 구한다고 지(紙), 필(筆), 묵(墨)을 달리고 책장을 넘겨보았지만 천성이 우둔하고 배움과 재주가 얕다보니 독

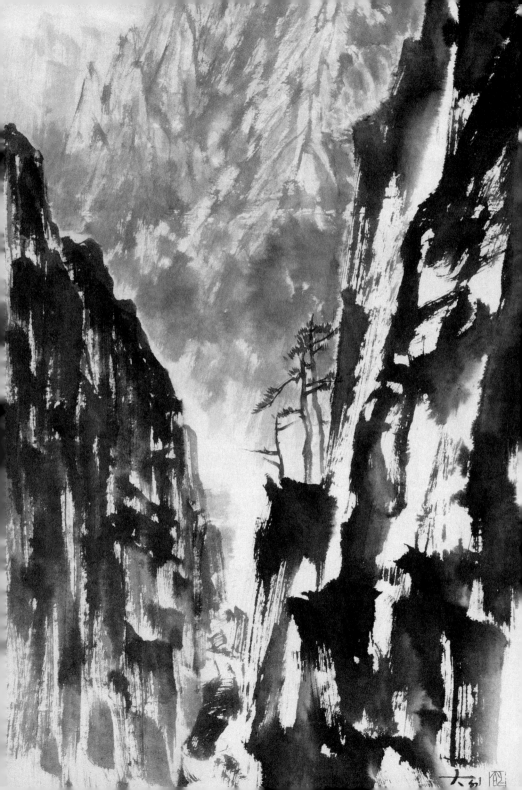

산이 깊어 66×103cm 한지에 수묵 담채 2001

서는 불구심해(不求深解)하며 그림은 호도난말(胡塗亂抹)이다. 그동
안의 시간만 잃은 것은 아닌지도 모르겠다. 선의 근본이념은 대외
사물을 관찰하여 인간의 내면 깊숙한 곳에 있는 생명 활동 그 자체
를 느끼는 것이며 예술은 그 생명 활동을 표출한 것이다. 그러므로
선이란 인생의 체험예술이라 말할 수 있으며 나의 작업은 바로 그
림을 통해서 선적체험을 얻는 데 있다.
 내가 긋고 뿌리는 행위의 밑바닥에는 자성을 찾고자 함이 깔려있
으며 독서는 이따금 그림에 대한 하나의 생각을 얻기 위함이다. 그
래서 드러나는 형상 그 자체가 아니라 그 밖의 형상(象外之象)을 찾
는데 의미를 두고 있다. 이러한 내용들은 역대의 선종 회화와 문인
화에서 쉽게 발견할 수 있는데 이는 깨달음을 위한 내적 체험의 창
작이다. 또한 여기에는 행위 예술의 성분을 포함하고 있어 창작의
과정(행위)을 중요시한다. 화면에 나타나는 형상은 대체형식이므로
그렇게 중요시하지 않는다. 그래서 점(點)과 선(線), 묵(墨)과 색(色)
은 치밀하지 않으며 수의적(隨意的)으로 드러나는데 이는 바로 뜻을
얻었으므로 형상을 버린다는 득의망형(得意忘形)의 경지라 하겠다.
 뜻을 얻지 못하니 형상에만 집착하는지도 모르겠다. 뜻을 얻기 위
하여 이제는 모든 것을 버려야겠다. 봄은 멀리에 있지 않고 바로 옆
도화 꽃에 있었으며 뜰 앞의 잣나무, 똥 막대기, 차 마시고, 들오리
가 날아가고, 밥그릇 씻고 하는데서 선사들이 도를 구했듯이 평상
심이 바로 도이고 예술이 아니겠는가? 산이 산이 아니고 물이 물이

아니고 나와는 아무런 상관이
없는 것이 되어버려 산이 나의
존재 속에 용해되고 내가 산속
에 흡수되어 산과 내가 하나
가 되었을 때는 산이 정말 산
이 될 것이다. 그때는 인생이
보다 즐거울 것이며 꽃은 더욱
아름답게 보이고 산에 흐르는
골짜기 물은 더욱 차며, 깨끗
하고 아름답게 느껴질 것이다.
이처럼 생명이 확충되어 우주
그 자체까지도 포함한다면 그
때 나는 붓을 마음대로 휘둘러
도 어긋남이 없을 것이다.

　선에는, 예술에는 무엇인가
참으로 귀중하고 구할 만한 가
치가 있는 그 무엇이 있음에
틀림없는 것 같다. (제7회 개인
전 자서, 2001. 4. 25.)

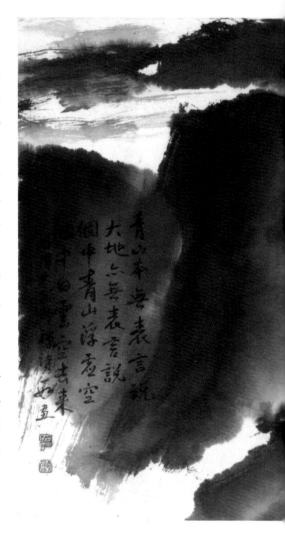

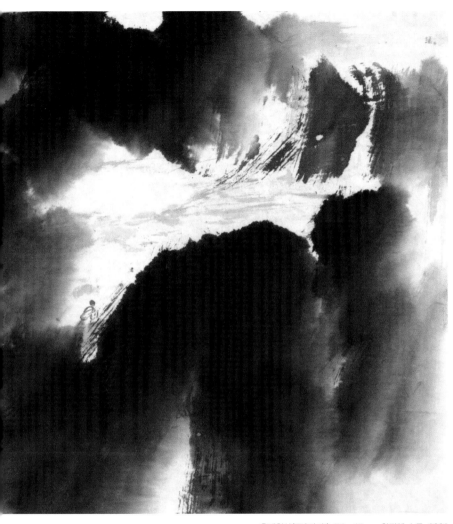

운재청상(雲在靑山) 74×47cm 한지에 수묵 2009

세계화와 문화의 의의

 오늘날처럼 개인의 개성을 강조하고 각 국가 혹은 기업이 이미지 표방에 힘쓰던 때도 없으며, 또한 세계화와 문화에 대한 논의가 빈번해졌다.
 세계화는 세계가 하나의 거대한 시장이 된 글로벌 무한경쟁으로 금융시장과 다국적 기업이 이미 보편화되었다. 글로벌 문화의 핵심은 서방문화의 보편가치인 개인주의, 시장경제, 민주정치에 대한 신명이라 하겠는데 어떤 이는 "세계화는 곧 미국화이다."라고 말하기도 한다.
 다시 말하자면 서양식 소비형태와 대중문화는 미국의 영향력이 절대적이기 때문이다. 글로벌 문화는 현대화로 해석되기도 하는데 현대화가 꼭 서양화로 되어서는 안 되며, 문화간의 차이를 드러내어 각자의 문화특성을 가지고 세계화에 참여할 때 서구의 종속문화가 되지 않고 스스로의 문화를 이룩할 수 있을 것이다.
 우리 속담에 '이웃집 장맛이 다르다'는 말이 있다. 이것이 바로 한 가정의 문화 특성을 표현한 말이라 하겠는데, 각 지역은 각 지역의 특성이 있으며 각 민족은 각기 다른 문화특성이 있으므로 그 존재가치를 인정받게 되는 것이다. 산업사회가 발전하면서 이웃집 장맛이나 내 집 장맛이 양조간장이나 조미료 맛으로 통일된 지 오래다.

지역 문화 역시 찾아보기 힘들게 획일화되어가고 있다. 지방자치가 시행되면서 지역의 특성을 표방한다는 취지로 각 지방에서 '○○문화제', '△△예술제'라고 하여 연래행사를 치르고 있는데, 그 특성을 찾아보기 힘들다. 하나 같이 '○○아가씨 선발대회'는 빠뜨리지 않고 있다. 남원의 춘향이 선발은 그렇다 치고 청양에서 구기자 아가씨 선발은 그 의의를 어디에 두고 있는지 모르겠다. 구기자와 아가씨는 그 이미지가 서로 어울리지 않는다. 구기자는 불로장수에 효과를 주는 한약재로 알려져 있다. 그러므로 차라리 이를 상징하는 '장수 노인 선발'이 어울리지 않을까?

장승축제 역시 전국의 큰 사찰 입구에는 대부분 수많은 장승을 깎아 세워 놓고 있는데, 우리 전통문화의 어디에 이런 것이 있었나? 장승은 주민들의 투박한 솜씨로 가식 없이 자연스럽게 만들어 동구 밖에 세워 놓고 마을의 안녕을 빌던 신앙과 생활이 응축된 상징물이다. 그래서 거기에는 거친 듯하면서도 정제된 맛이 있으며 텁텁하면서 자연과 조화를 이루는 우리 서민 전통의 미감을 얻을 수 있기에 그 가치를 중요시하게 된 것이다.

그런데 숙련된 조각가가 세련된 솜씨로 잘 다듬어 놓은 국적 불명의 장승은 수없이 세워 놓고 축제를 벌이다니, 이 무슨 의미가 있겠는가?

문화는 무슨 축제를 열고 구호를 외친다고 이룩되는 것이 아니다. 문화란 어떤 한 집단의 기본 신념, 가치, 태도, 인식 등을 포함하는 삶의 형태인 것이다.

'○○축제'를 여는 것도 이윤추구를 위한 하나의 문화산업이라 하겠는데, 문화와 산업 양쪽에 고르게 비중을 둘 때 비로소 문화산업

이 육성될 것이다. 즉 문화와 산업이 내적 유기적으로 결합되어야 진정한 삶이 보장될 것이며 왜곡되거나 일회성의 문화적 관심은 문화창출에 도움을 주지 못한다. 문화적 정신의 힘은 삶의 바탕으로부터 나오는 것이므로 삶 그 자체처럼 많은 시간이 소요된다.

성급한 효과를 얻고 결실을 거두려 하지 말고 우리의 삶에서 우러 나오고 전통과 현대의 조화를 이룰 수 있는 우리 시대의 문화를 창출해 내야 할 것이다.

그러므로 세계화의 무한경쟁에서 스스로의 얼굴로 굳건히 살아남을 것이다. (2001. 8. 30.)

한담(談閑) 163×130cm 한지에 수묵 담채 1985

문화예술과 불교

 문화란 한 민족 혹은 한 집단의 생활 형태를 말하는 것으로, 사람들로 하여금 공유할 가치와 신념이 있어야 하며 행위의 의견에 대하여 승인을 받아 결정된다. 사람들은 바로 이러한 형태 중에 출연하여 그것을 각색하며 그 업무를 완성하게 되는데, 즉 그 소속 집단으로부터 사회 유산을 계승하고 만들어 내는 것이다.
 그렇다면 우리 문화에서 불교의 위치와 그 역할은 어떠한 것인가?
 고구려 소수림왕 2년, 372년에 이 땅에 들어온 불교는 이후 오랫동안 우리 문화를 찬란히 꽃피우고 그것이 우리 문화의 근간이 되었다. 그러나 이제는 그때와 같이 찬란한 빛과 영광은 누리고 있지는 못하지만, 아직까지 우리의 생활 형태를 굳건히 받쳐주고 있는 버팀대인 것은 사실이다.
 우리는 이처럼 훌륭한 문화를 가지고 있기에 '유구한 역사와 전통에 빛나는 문화민족'이라고 자긍심을 가지며 이를 남에게 자랑하고 있는 것이 아닌가? 그러나 과거의 찬란했던 역사적 사실이나 박물관의 유물만을 되뇌어서는 새로운 문화를 창출할 수 없다. 더욱이 근자에 이르러 열화 같이 퍼져나는 타종교의 위력 앞에 그 깊고 굳건하던 뿌리마저 흔들리고 있지 않은가? 이제 우리는 여기에 활기를 불어넣고, 이를 우리 시대의 정신, 우리의 생활로 되살려 내야

겠다.

 세계는 지금 전에 없는 빠른 변화를 겪고 있다. 우리는 다변화, 급변화 하고 있는 역사의 소용돌이 속에 살고 있다. 우리가 만약 아무런 대책 없이 이 소용돌이 속에 휩쓸린다면 우리의 문화는 더 이상 헤어나기 어려울 것이다. 그러나 이 변화하는 거센 물결을 지혜와 슬기로 헤쳐 나간다면 우리의 문화는 더욱 빛나고 융성해질 것이며

불염(不染) 65×50cm 한지에 수묵 2009

이와 더불어 우리의 삶과 영혼이 풍요롭고 아름다울 것이다.

부처님은 우리에게 삶의 지혜를 가르쳐 주셨다. 부처님의 사상과 가르침에는 희망이 담겨있다. 근대 이후 서구에서 발아한 물질 중심의 문화는 동서의 경계를 넘어 세차게 넘쳐흘러 전 지구의 생태 공간과 인류를 황폐화 시켜왔다. 이제는 그 절정을 이루고 있다. 부처님의 상생의 가르침을 인식하지 못했던 것이다. 인류는 이제서 스스로의 생태 위기를 느끼고 생명의 경계와 인간의 정체에 대하여 성찰하기 시작하였다. 불교는 이와 같은 인류문명의 위기를 구출할 21세기 대안 사상으로 부각되고 있다.

동서양을 막론하고 인류의 역사 문화를 이끈 것은 시대의 지성이다. 지성은 탁월한 지적 분별로 자기가 몸담고 있는 시대를 성찰하고 동시대의 구성원들에게 근원적인 희망을 밝혔다. 불교는 오랜 전통 속에서 이러한 지성의 표상을 구현해 왔는데, 부처님의 교단 창설의 의미 역시 궁극적으로는 시대의 구원에 있었으며, 오랜 역사 속에서 선지식(善知識)의 정체를 탐구하며 발전해온 불교의 역사가 바로 인류 생존에 대한 구원을 목표로 하여 왔던 것이 아니던가?

오늘날의 지성은 이 시대의 삶을 표상하는 문화 예술인이라 하겠다.

시심마 82×132cm 한지에 수묵 채색 1995

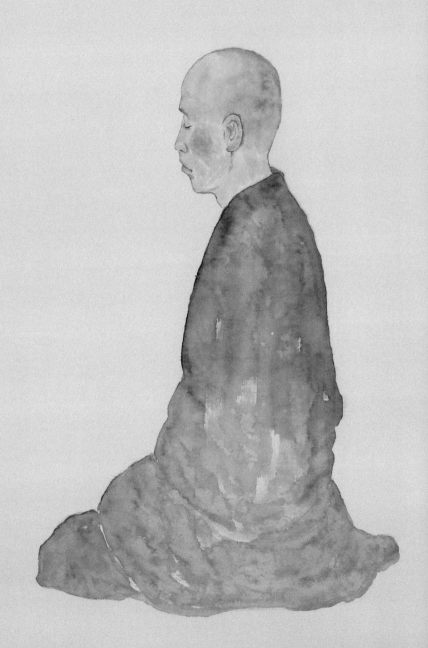

부처님의 가르침을 몸소 실천하고 이 시대를 책임 있게 사랑하여 대중들과 만나는 것이 시대의 지성, 문화 예술인의 역할이다. 이와 같은 큰 뜻을 실현하기 위하여 모인 것이 바로 "한국문화예술인법회"이다.

　이 중요한 시기에 아무런 준비도 없이 이처럼 크고, 해야 할 일이 많은 단체의 책임을 맡게 되니 두려움이 앞선다. 그러나 이 또한 부처님의 연기의 법칙에 의한 것이기에, 부처님 앞에 열과 성을 다할 것을 서원하고, 그분의 명훈 가피를 기대해야겠다.

(권두언, 불교예술 5집, 2004. 6.)

면벽(面壁) 93×141cm 한지에 수묵 담채 1992

염화미소

어느 사찰의 주련에서 "山河大地眼前花(산하대지안전화), 森羅萬象亦復然(삼라만상역부연)"이라는 글귀를 보았다.

이 글의 내용은 바로 산과 물 그리고 온 세상이 눈앞의 꽃처럼 아름답고, 우주 전체가 다 그러하다는 것이다. 우리는 이처럼 우리가 눈으로 보고 마음으로 느끼는 '아름다운 것', '아름다운 감정'을 꽃으로 비유하여 설명하고 있다. 만약 사람들에게 세상에서 가장 아름다운 것이 무엇이냐고 묻는다면 대부분의 사람들은 '꽃'이라고 대답할 것이다.

사람들은 누구나 꽃을 사랑하고 꽃을 통해 인생의 의의와 아름다움을 느낀다. 인류문명의 첨단의 혜택을 누리고 있는 서울이나 뉴욕과 같은 대도시의 사람, 저 아프리카의 오지의 원주민, 그리고 이 지구상의 어떤 종족, 어느 계층을 막론하고 꽃을 사랑하지 않는 사람은 없을 것이다. 사람들은 좋은 일이든 궂은일이든 이를 꽃으로 대신하고 꽃을 선사하고 있다. 임산부의 임신 출산에서부터 한 아이가 태어나면 생일, 입학, 졸업, 결혼 등의 경사는 물론이고 문병, 문상, 궂은일, 슬픈 일, 한 사람을 영원히 떠나보내는 영결식장도 꽃으로 장식하고 있다. 사람들은 왜 이처럼 꽃으로 인생의 전 과정을 비유하고 있는 것일까?

꽃은 바로 생명의 확대와 연장의 상징이다. 한 송이 꽃을 피우기 위해서는 한 알의 씨앗이 땅에 떨어져 적당한 온도와 습도가 있어야 싹을 틔울 수 있으며, 또한 자양분이 있어야 성장하고 여름의 폭풍우와 겨울의 차가운 바람을 굳건히 이겨냄으로써 아름다운 꽃을 피워낼 수 있는 것이다. 그러므로 한 그루의 나무가 꽃을 피우는 것은 자기의 생명이 성숙했음을 밖으로 알리는 것이며, 자아완성을 이룬 생명은 자기를 확대하고 연장하는 아주 중요한 임무를 가지게 되는데, 꽃은 바로 이 임무를 수행하기 위함이다.

 우리가 아름답고 향기롭다고만 느끼는 꽃을 좀 더 자세히 살펴본다면 꽃의 형상, 색채, 향기 이 모든 것이 생식을 위한 것임을 쉽게 발견할 수 있다. 꽃의 갖가지 모양과 천연한 색채는 벌, 나비를 끌어들여 화분을 전파하기 위함이며 향기 역시 마찬가지 역할을 하고 있다. '화무십일홍(花無十日紅)'이란 말이 있듯이 꽃의 생명은 아주 짧아, 어느 것은 2~3일, 어느 것은 길어야 일주일 정도 유지하다 시들어 버린다고 한다. 꽃들은 자기만의 모양과 색채 그리고 향기로써 곤충을 유인하여 짧은 기간 동안에 자기 확대, 자기 연장의 업무를 마치게 되는데, 이처럼 꽃들이 다투어 피며 아름다움을 뽐내는 데는 생명 존재의 노력이 숨어 있는 것이다.

불염(不染) 50×140cm
화선지에 수묵 2001

사람들이 꽃을 사랑하고 꽃의 생명에서 아름다움을 느끼며 이를 다른 사람과 나누어 향유하고자 함은 바로 우리가 꽃을 통해서 자기 생명의 아름다움을 발견하고 있기 때문이라 하겠다. 우리가 다른 사람에게 꽃을 선물하는 것은 생명 존재의 아름다운 의미를 나누어 향유하고자 함이며, 우리는 꽃이 피고 지는 전 과정에서 그때그때마다 다른 감정, 피는 꽃에서 생명의 약동을, 지는 꽃을 통해서 생명의 무상과 애석함을 느끼게 되는데, 이는 자기의 생명에 대한 애착과 그립고 아쉬움에서 오는 마음의 표출인 것이다.

석가모니 부처님의 제자 가섭존자는 한 송이의 꽃을 보고 '생명의 진실', '깨달음'을 얻음으로써 부처님의 모든 법을 전수받게 되었다. 이것이 바로 '염화미소(拈花微笑)', '이심전심(以心傳心)'의 이야기인데, 붓다는 생명의 도리를 가르치는 인류의 스승으로 항상 꽃 피고 새 우는 아름다운 숲속에서 생명의 진리를 설하였다. 어느 때 법회 중에 돌연히 침묵으로 일관하다가 바닥에 떨어진 꽃 한 송이를 들어 대중에게 보였다. 그 뜻을 알아차리고 스승에게 미소로 답하였다. 붓다는 기뻐하며

그 꽃을 가섭에게 전해 주었는데, 이는 바로 일체 생명의 진리를 언어 문자에 의지하지 않고 마음에서 마음으로 전한 것이다. 이는 또한 꽃을 매체로 하여 생명의 진면을 이해시킨 최초의 한 예라 하겠다. 한 송이의 꽃을 통해 '깨달음'을 얻은 것은 곧 아름다움의 발견이다.

우리는 꽃의 색깔이나 향기에서 아름다움을 찾을 것이 아니라, 그 내부에서 있는 그대로의 사물을 볼 때 아름다움 혹은 깨달음을 얻을 수 있다는 것이다.

어떤 꽃을 안다는 것은 그 꽃이 되어 그 꽃으로 있는 것이고, 그 꽃과 같이 되는 것이며, 꽃과 같이 비를 맞고 햇빛을 받는 것이다.

이렇게 되면 꽃은 나에게 말을 해 올 것이며, 나는 모든 꽃의 일체의 신비와 기쁨과 괴로움 등을 알게 될 것이다. 즉, 그것은 꽃 속에서 나 자신을 알게 되고 우주의 신비를 알게 되며 그때의 산하 지대는 눈앞의 꽃이 되어서 아름다움으로 가득할 것이다.

(권두언, 불교예술 6집, 2005. 6.)

선(禪)과 작업에 대한 단상

 우리는 일반적으로 예술에 대하여 "생의 자각", 혹은 "삶의 표현"
이라고 말하고 있다. 이는 예술의 창작이 바로 작가의 심미의식을
시각화, 혹은 구현화(具現化)시키는 것으로, 작가는 이를 통해 인생
의 의의와 새로운 가치를 발견하고 자기를 발견하고 자기를 실현하
는 데 목적을 두고 있기 때문이다. 특히 근현대에 이르면서 동서양
의 많은 화가들은 "자아"의 표현을 중시하고 있다, 이전의 회화가
자아의 감정과 감각에 대한 표현이었다면, 현대회화와 동양의 문인
화(文人畵)나 선종화(禪宗畵)는 자아의 직각(直覺)과 심성의 표현을
아주 중요시하고 있다.
 "자아"에 대한 추구는 그 어떤 종교나 사상에서보다도 선종(禪宗)
에서 지극히 강조하고 있는 핵심적인 내용이다. 선종은 노장(老壯)
현학(玄學)의 우주 자연으로부터 심성론(心性論)으로 전향하였는데
이는 노장의 도와 유가의 리(性)를 우주정신 혹은 자가성명(自家性
命)으로 통일한 것이다. 선종에서 말하고 있는 자성, 심성, 인성 모
두가 자아를 의미하며, 이는 우리의 본성으로 성불의 근거가 되며
또한 우주의 실체로써 만법의 근원이 된다는 것이다. 육조 혜능선
사는 만법의 근원인 각자의 주체를 자각하는 것이 불성을 깨닫는
것이며 진여(眞如)는 바로 본성 중에 있다고 말하였다. 즉,

세상 사람의 성품이 본래 깨끗하여 만법이 본래 깨끗한 자기 성품에 따라 생겨나니 모든 악한 일을 헤아리면 악한 행이 생겨나고 모든 착한 일을 헤아리면 착한 행이 생겨나니 이러한 여러 법이 자신의 성품 가운데 있는 것이다. 그것은 마치 하늘이 늘 맑고 해와 달이 늘 밝으나 뜬구름이 덮으면 위는 밝지만 아래는 어두워졌다가 문득 바람이 불어 구름이 흩어지면 위아래가 함께 밝아져 만 가지 것이 모두 나타나는 것과 같으니 세상 사람의 생활이 늘 들떠있는 것도 저 하늘의 구름과 같은 것이다. - 단경(壇經), 참회품(懺悔品) -

그러면서 그는 모든 존재는 자성 가운데 있고 지혜 그 자체는 항상 밝기 때문에 만약 선지식을 만나 바른 가르침을 받고 스스로의 미망을 떨쳐버리면 자성 가운데의 모든 존재가 함께 모습을 드러내게 된다는 것이다. 이와 같은 우리의 자성 혹은 자아에 대하여 근데 일본의 선학자 스즈끼 다이제스(鈴木大拙)는 "내재적 마음"과 일종의 생력(生力)"이라고 말하고 있다.
선종의 수많은 공안(公安)은 대부분이 우리의 일반적인 논리나 이치에는 부합되지 않으며 또한 이지적(理智的)으로 이해하기 어려운

것들이다. 선은 대상에 대해 이야기하기 보다는 대상의 진실을 보여주려 함으로 논리적 사유를 필요로 하는 개념, 판단, 추리 등의 단계를 뛰어넘어 물상의 한계 언어의 속박 등을 깨뜨리고 나면 진실을 직접 체험할 수 있으며, 이처럼 개념적인 세계를 뛰어 언어 문자로 표현할 수 없는 존재, 그 자체이며 이것이 바로 깨달음의 경지라는 것이다. 그러므로 이를 비이성적인 직각의 체험이라고도 말하며, 이는 깊은 사색과 명상을 통하여 자아와 물상이 하나로 용해되어 물상 밖의 표상을 형성해내는 것이다.

이에 대하여 송대의 화가 문동(文同)은 다음과 같이 말하고 있다.

붓을 들고 한참을 응시하다가 화가가 그리고자 하는 대상을 보고 급히 몸을 일으켜 이 대상을 쫓아 붓을 휘둘러 단숨에 이루어내야 한다. 화가가 자신이 본 대상을 쫓아감을 비유하면서 토끼가 몸을 일으킬 때 매가 그것을 낚아채려 낙하하듯이 헤야지 조금만 방심해도 깨달음은 곧 사라져버리고 만다.

회화작품 상에서 드러내고 있는 형상이 사실과 다른 것은 이러한 작용의 결과로 얻어지는 물상 밖의 형상이기 때문이다. 우리는 여기서 선과 예술이 상호 상통하거나 유사성을 가지고 있음을 발견할 수 있으며, 즉

은행나무 64×94cm 한지에 수묵 담채 2005

선이란 우리의 본성을 깨닫기 위한 예술이며, 예술은 우리의 본성을 보기 위한 선이라고 말할 수 있을 것이다. 선과 예술은 우리가 세계를 인식하고 인생을 파악하는 데 있어서 아주 적합한 방법 혹은 방식이며, 이는 다 같이 인간 자체가 갖추고 있는 일종의 초월적인 감성적 역량을 발휘하여 세계 및 인간의 본성을 꿰뚫어 보는 것, 다시 말하자면 인간이 대외 사물과 조화를 이루어 하나로 융합하고 자연스럽게 주체와 객체의 분리 혹은 대립이 존재하지 않는 새로운 관점 혹은 새로운 형상을 드러내는 것이다.

스즈끼는 선을 수묵화에 비유하여 설명하고 있다.

인생은 한 폭의 수묵화와 같은 것, 필히 단 한 번에 그려지며 거기에는 어떤 이지적 작용이나 남김도 없으며 다시 고칠 수도 없다. 수묵화는 유화처럼 바르고 칠하고 다시 고쳐 그리면서 최후에 화가가 만족하는 것과는 다르다. 붓이 종이와 접촉하는 순간 선의(善意)가 충만하며, 이는 우리 인생의 체험과 같아 사전의 계획이나 사후의 사고(思考)와는 무관하며, 이때 드러나는 흔적은 시작과 다르게 나타난다. 그러므로 아무리 유명한 화가라도 자기의 작품을 완전 일치하게 복제해 내지는 못한다.

그때의 붓. 그때의 먹, 그때의 종이, 그때의 마음을 다시 일으킬 수 없기 때문이다. 수묵화는 바로 인생과 같으며, 그 모양이 이러하고 그 모습이 없다.

그렇다. 선도 예술도 인생의 체험이며, 나의 본성인 자아를 보는 것이다. 한번 그으면 다시는 돌이킬 수 없는 나의 작업, 나의 인생이 참되고 아름답기 위하여 달을 가리키는 손가락이 아니라 달을 보아야겠다. *(제8회 개인전 자서, 2005. 11. 30.)*

월휘(月輝) 93×63cm 한지에 수묵 채색 1990

상호의존 - 순환성과 항상성

　올해는 어느 해 보다도 유난히 덥고 비도 많이 내린다. 요 며칠째 집중호우로 강원도 산간에서부터 남부지방의 들녘까지 온 나라가 물난리로 들썩이고 있다. 이를 두고 사람들은 "수마가 전국을 할 퀴고 지나갔다." "이전에 보지 못한 천재다." "하늘에서 '물 폭탄' 을 퍼부었다."고 하면서 하늘을 원망하고 있다. 과연 그렇게만 보아 야 할 것인가? 여기에는 자연재해 뿐만 아니라 사람이 만들어낸 인 재적인 요소도 다분히 포함되어 있다고 보여 진다. 그동안 우리 인 류는 얼마나 많은 자연을 파괴하고 훼손해 왔는가? 이번 비 피해가 심한 지역만 보더라도 길을 넓힌다고 태초부터 형성되어 온 산허리 를 절단하고 하천의 폭을 좁혔으며, 고랭지에 작물을 재배하기 위 하여 얼마나 많은 산을 파헤쳤는가? 산이 무너져 내려 논밭이 뒤 덮이고 도로가 끊겼으며 물길이 새로 뚫렸다. 이는 아마도 훼손당 한 자연이 스스로를 치유하기위한 몸부림인지도 모를진데, 사람들 은 피해복구를 한다고 온갖 장비와 인력을 다 모으고 있다. 만약 피 해 지역이 이 전의 원래 상태로 복구된다면, 언젠가는 또다시 피해 를 입게 된다는 사실은 자명한 사실이다. 왜냐하면 폭우(자연)는 이 미 산의 흙을 퍼내어 산의 형체를 바꾸고 물길을 새로 텄으며, 들판 의 모양도 바꾸면서 새로운 자연을 만들어 놓았기 때문이다. 원상

복구만을 고집할 것이 아니라 새로 이룩된 자연과 조화되는 복구가 요구되고 있다.

자연과 인간은 '상호의존성'에 있으며, '자연계'란 이 상호의존성을 바탕으로 적합한 삶의 터전을 이루고자 생명체와 그 환경과의 상호작용의 체계라고 말할 수 있다. 그런데 이 자연과 인간관계의 본질인 '상호의존성'을 불교식으로 표현한다면 그것은 바로 연기(緣起)이다. 즉, 세상의 모든 것은 무수한 조건들이 서로 화합하여 발생한다는 것이다.

그런데 자연계의 구조적 원리는 순환성과 항상성에 있으며 이 양자는 상호 의존성에 기초하고 있다고 한다. 즉, 순환성이란 생태계의 모든 물질은 결코 고정되지 않고 흐른다는 것이며, 항상성은 개체가 환경과 상호작용을 통하여 자신에게 유리한 조건을 형성하기 위하여 자기를 조절한다는 것이다. 모든 존재는 무수한 조건들이 서로 의존 화합하여 성립하는 것이므로, 전혀 새로운 것이 생겨나거나 완전히 사라져 없어지는 것이 아니라 끝없이 반복 순환하며, 더 늘어나거나 더 줄어듦이 없이 그 전체는 언제나 평형을 이룬다는 것이다. 이에 대하여 『반야심경』에서는 "是諸法空相 不生不滅 不增不減 (이 모든 사물의 형상이 공하니 생겨나지도 소멸하지도 않

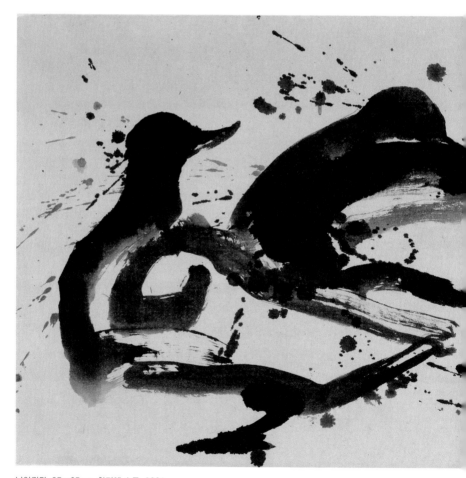

날아갔다 95×65cm 한지에 수묵 2001

으며, 늘어나거나 줄어들지도 않는다.)"라고 말하고
있다.

 이처럼 모든 존재, 자연과 인간은 상호의존성에 바
탕을 두고 순환성과 항상성이 성립되는데, 이렇게
서로 관계를 맺고 있는 상호작용이 궁극적으로는 서
로에게 이익을 주는 상호의존작용이 되어야 하며 상
호 의존하는 것들은 상호 존중하는 사이가 되어야
한다는 것이다. 이것이 바로 연기이므로 자비로 실
천해야 한다는 뜻이다.

 계속되고 있는 집중호우와 그 피해현상을 보면서
자연과 인간과의 관계를 생각해 본 단상이다. (권두
언, 불교예술 제7집, 2006. 7.)

심여수(心如水) 55×35cm 2013

상상은 혁신과 창조의 근원
- 상상하고 상상하라 -

겨우내 움츠렸던 동악의 언덕 그리고 삭막하고 우중충하던 도시와 산과 들에도 흡족한 봄비가 내렸다. 그래서 세상은 아주 맑고 상큼해졌으며 봄은 성큼 다가와 곧 꽃들이 다투어 피어날 듯했는데, 요 며칠 이를 시기하는 꽃샘추위가 눈보라까지 휘몰아치며 기승을 부리고 있다. 그러나 우리 동악에는 이 정도의 꽃샘추위는 아랑곳없이 새로운 100년 도약을 위한 벅찬 열망, 새로운 총장님과 새로운 변화를 위한 태동의 열기가 봄의 서기(瑞氣)와 함께 동악의 뭇 생명을 약동시키고 있다. 그리고 새로운 동국 가족이 된 새내기들은 경칩(驚蟄)날 막 밖으로 뛰쳐나와 두리번거리는 개구리처럼 새로운 환경에 대한 호기심과 새로운 세계를 향한 무한한 의지의 눈빛을 번뜩이고 있다. 우리의 이러한

이 무엇인가 120×96cm 한지에 수묵 채색 1994

열정적 기운을 한데 아우른다면 "겨레를 위한", "인류를 위한" 동국의 새 역사는 창조될 것이며, 우리 각자의 '새로움'에 대한 의지와 욕망, 자아를 실현하여 우리의 세계관을 한껏 펼칠 수 있을 것이다.

오늘날처럼 '새로움'과 '변화'를 요구하던 시대도 없었다.

그러나 이 '새로움'에 대한 전기(轉機)는 그리 쉽게 나타나지 않는다. 이는 '얽매임'을 벗어버릴 때, 즉 우리의 정신활동 범위를 제한하고 있는 이미 승인된 통상적인 방법의 '한계를 뛰어넘어 〈boundary breaking〉' 문제를 해결할 때 비로소 이룩된다. 모든 새로운 개념은 기존의 것에 대한 하나의 도전이다. 기존의 것은 반드시 초월되어야 할 대상이다.

우리는 이 '새로움'에 대한 전기를 마련할 수 있는 능력을 '창조성(Creativity)'이라 하며 이러한 능력을 갖춘 사람을 창조적인 인간이라 말하고 있다.

100년 전의 사람들만 해도 하늘을 난다는 것은 감히 상상(imagination)조차 못 했거나 상상 속에 머물러 있었을 것이다. 그러나 라이트 형제의 '상상'은 지구의 인력을 극복하고 하늘을 날게 되었다. 그들의 가슴속 깊숙이 있던 날고 싶은 '욕망',과 '상상'은 결국 '비행기' 즉 우리의 눈으로 볼 수 있는 형상으로 만들어졌다.

이렇게 창조된 비행기는 다른 사람들의 또 다른 '상상'과 결합, 변화에 변화를 거듭한 나머지 이제는 하늘뿐만 아니라 우주 공간 저 밖에까지 마음대로 드나들고 있지 않은가.

 이처럼 상상은 눈에 보이는 지각 대상을 떠나 감지하고, 기억 중의 객관 사물의 표상을 통하여 철저히 개조하여 '새로움'을 창조하게 된다. 오늘날 우리 사회의 모든 분야는 '창조성'과 '혁신'이 그 원동력이 되고 있다. 붓다는 우리는 누구나 '깨달음' 즉 창조성을 가지고 있다고 하셨다. 그러나 우리는 우리에게 부여된 이처럼 위대한 창조성을 얼마나 발현하고 있는가?

 창조의 근원인 우리의 무한한 '상상'을 한껏 펼쳐 '새로움'에 대한 전기를 마련하고 새로운 변화를 이끌 때 우리는 이 시대의 주인의 자리를 차지할 것이다. (동대신문, 달하나 천강, 2007. 3. 13.)

상상은 창조의 근원이다

 예술창작의 특징은 '신기성(新奇性, novelty)' 혹은 '새로움'에 있다. 이 '새로움'에 대한 전기(轉機)는 얽매임을 벗어버림으로써 이루어지는데, 이는 문학, 과학기술 등에서도 마찬가지이다. 그런데 인류 문화의 모든 사건과 사물들은 우리의 정신영역 중에 내재해 정신활동의 범위를 규정하고 제한한다. 그러나 이미 승인된 통상적인 방법의 한계를 뛰어넘어(boundary breaking) 문제를 해결할 때 비로소 '새로움'에 대한 전기는 마련된다.

 100년 전만 해도 사람들은 하늘을 난다는 것은 감히 상상조차 못했거나 상상(imagination) 속에 머물러 있었을 것이다. 그러나 라이트 형제의 '상상'은 지구의 인력을 극복하고 하늘을 날게 되었다.

 기존의 것은 초월 되어야 할 대상이다. 근본적인 변화는 순간적으로 일어나기보다는 난관이 하나씩 풀리면서 점진적으로 이루어진다. 이전의 예술가들은 선배들의 발자취를 따르며 이미 규정된 전통에 따라 자신의 작품을 만들었다. 오늘날의 예술은 혁신이 그 원동력이 되고 있다. 그러나 이 변화를 요구하는 참신성도 역시 일정한 기반을 요구한다. 하늘의 창조가 '무'에서 '유'를 만들어 내는 것이라면 우리 인간의 창조는 '유'에서 '유', 즉 이미 존재하고 있는 물질을 누가 먼저 새롭게 조합 하느냐이므로 근본적으로는 새로운

것이 아니다.

 오늘날 첨단 세라믹 공학도 지금으로부터 1만여 년 전 신석기시대 원시인류가 흙으로부터 창조해낸 도기에서 비롯되어 있으며, 피카소(P.R. Picasso)의 「아비뇽의 처녀들」은 신고전주의의 들라크루아(E. Delacroix)와 앵그르(J.A Ingres) 그리고 아프리카와 폴리네시아 조각이라는 낯선 원천을 조합해낸 것이 아니겠는가.

 원시인류는 그들의 필요에 의해 자연에서 인식한 '뾰족함', '예리함' 등에 대한 형상 개념이 갈수록 명확해지고 손과 물질이 친숙해지면서 용구를 '창조'하게 되었다. 자연의 돌을 주워서 사용하다가 그것의 한계를 느꼈을 것이며, 그래서 그 부족함에 메우려고 돌을 두드리고, 깨고, 갈아서 석기의 조형을 수정하고 변화시키는 '복제능력'을 가지게 되었다. 이와 같은 지성의 생존 의지는 결국 우리 인류에게 '창조능력'을 구비하게 하였으며, 그러면서 우리의 조형능력과 손의 기술을 진보시켰다.

 천하의 정성을 다하면 그것의 성질을 다 할 수 있으며, 그것의 성질을 다 알게 된다는 것은 사람의 성품을 다함이다. 사람의 성품을 다한다면 물질의 성질을 다 알 수 있다. 물질의 성질을 다 안다는 것은 곧 천지의 조화를 이룩하였다고 찬탄할 수 있으며 천지의 조

화를 이룩했음은 곧 천지창조에 참여했다는 것이다.

唯天下至誠 爲能盡其性 能盡其性則能盡人之性 能盡人之性則能盡物之性 能盡物之性則可以贊天地之化育 可以贊天地之化育則可以與天地參矣.《中庸》, 第二十二章

　이러한 지성의 생존 의지는 생명 진화의 원동력이 되었으며 진성(盡誠)을 발휘함으로써 인류는 생물계 변화의 극치를 이루었다. 생존 의지는 생명의 잠재능력을 개발하였으며 또한 물질의 특성을 찾아내고 발전시켰다. 이것이 바로 '창조'이며, 자연의 조화, 천지화육(天地化育), 즉 하늘의 창조와 같이 놓일 수 있는 또 다른 '창조력'이다. 이러한 조형 '관념'은 물질인 흙과 연계시켜 '도기'라는 '그릇'을 만들어 낸 것이 아니겠는가?

　우리가 쉽게 사용하는 '형이상학', '형이하학'이라는 용어는 바로 『역경(易經)』의 '계사전(繫辭傳)'의 내용, 즉, "형상의 위에 있는 것을 도라고 하며, 형상의 아래에 있는 것을 그릇이라고 한다. '形而上者謂之道, 形而下者謂之器'"에서 따온 말이다. 이는 '상상'이나 '사고(思考)' 등과 같은 우리의 '정신성'을 '물질'과 하나로 연계시킨 것이다.

　어떤 하나의 조형 의지와 어떤 물질이 하나로 연계됨은 아마도 생물계에서 정자와 난자가 결합하여 수정란이 완성되고 성장하여 새로운 생명체를 탄생시키는 것과 마찬가지라 볼 수 있다. '관념'과 '물질'의 결합에서 '손'의 노력이 필요했으며 이는 '기술'로 완성되게 되었다. 이처럼 두 손을 모았을 때 나타나는 오목한 현상, 여기

시심마 62×94cm 한지에 수묵 채색 1994

에 물을 담을 수 있다는 '상상'과 '흙'이라는 '물질'을 하나로 연계시킴으로써 '그릇'을 탄생시켰던 것이다. 이렇게 '손'과 '물질' 그리고 '관념'과 '기술'의 상호 작용의 결과로 생산된 것이 바로 오늘날 우리가 말하는 '조형예술'인 것이다.

 그러므로 우리는 예술에 대하여 "생의 표현" 혹은 "생의 자각"이라고 말한다. 예술은 추상적인 신성이나 종교의 신비한 역량과 존재까지도 시각화한다. 우리의 내면 깊숙이 숨어있는 역량을 크게 발휘하기 위해서는 필히 '상상'에 의지하게 된다. '상상'을 2가지로 분류해 볼 수 있는데, 머릿속에서 이전에 이미 보았던 '형상(image)'을 다시 떠올리는 현상 '추억의 상상(recall imagination)'과 이전부터 기억하고 있던 형상에 아주 새롭고 신기한 방법을 연결함으로써 신기한 형상을 만들어내는 '창조적 상상(creative imagination)'이 그것이다.

 진정한 예술 창조활동은 창조적 상상에 의거한다. 창조적 상상은 눈에 보이는 지각 대상을 떠나서 감지하고, 기억 중의 객관 사물의 표상을 통하여 철저히 개조하여 새로운 형상을 창조한다. 결국은 '상상'이 창조의 근원으로서 하늘의 자리를 대신하는 것이다. 이와 같은 '상상'은 예술에서뿐만 아니라 과학에서도 필수적이다.

아무리 좋은 '상상'도 물질과 결합되지 않으면 '공상'으로 머물고 말 것이다. 상상하고 상상하라! 우리의 무한한 '상상'을 한껏 펼칠 때 '새로움'에 대한 전기가 마련되고 '새로운 형상', '새로운 예술창조'가 이루어진다. (뮤즈 창간호, 권두언, 2007. 봄.)

선경(禪境) 과 심미의식(審美意識)의 표출

그 어떤 사유방식이나 인식의 방법은 그 자체의 특성이 있는데, 이는 주로 인식의 주체와 객체 관계의 특수성에 기인한다. 선은 어떤 하나의 경지를 추구하는 것이며, 심미 의식은 미적 감수와 예술 창작의 두 측면이 있다. 선종의 '돈오(頓悟:깨달음)'나 예술에 있어서의 '아름다움(美)' 모두 다 이성적 판단이나 과학적 분석 규명으로 설명할 수 없으며, 언어 문자로 전달하기 어려운 신비한 요소를 지니고 있는 인식방법이다. 그리고 마음과 마음으로 통하는 특수한 심리상태라고 하겠다.

즉, 선은 오직 내면적 경험에서 얻어지는 것이며 실제의 체험을 통해서 이룩됨으로 곧 언어도단(言語道斷)하고 심행처멸(心行處滅)한 곳에 있으며 이심전심 직통하는 경지를 선이라 한다. 선은 개념으로도 알 수 없고 지식에도 있지 아니하며, 사유 이전에 있는 것이라 하여 직관지(直觀知)라고도 말한다. 심미적 인식 역시 개념적, 분석적, 서술적 혹은 추리적 차원의 인지(intellect)가 아니라 이를 뛰어넘는 직관과 성격을 같이하고 있다.

육조 혜능대사는 깨달음의 방법인 선정에 대해 다음과 같이 정의하고 있다.

밖으로 모습[相]을 떠난 것을 선이라 하고 안으로 어지럽지 않은 것을 정(定)이라 한다. 밖으로 만약 모습을 집착하면 안의 마음이 곧 어지러워지며, 밖으로 만약 모습을 떠나면 마음이 곧 어지럽지 않아서 본 성품이 스스로 깨끗하고 스스로 안정된다.

　-《壇經》,〈坐禪品〉外離相爲禪, 內不亂爲定, 外若著相 內心卽亂 外若離相 心卽不亂 本性自淨自定 -

　그는 우리의 마음이 어떤 특정한 생각에 집착하지 않는다면 그때 그때 마다 적합한 사유를 할 수 있다고 주장한다. 이처럼 어지럽지 않고 맑고 물들지 않은 마음은 "왕래가 자유롭고 막힘도 거리낌도 없다."-《壇經》,〈頓漸品〉, 來去自由, 無滯無礙-그러면서 이러한 마음을 위하여 자성진공(自性眞空)을 주장하고 있다.

　우리의 마음이 곧 일체의 것이며, 본래 청정하고 텅 빈 것이었는데 갖가지 허위의식[妄念]으로 인하여 청정한 마음이 가려졌다는 것이다. 그러므로 사람들은 "망상이 없으면 성품이 그대로 깨끗하다."는 진리를 깨달아야 한다는 것이다. "깨닫지 못하면 부처가 중생이고, 한 생각 만약 깨달으면 중생이 부처이다."라고 하였다.

원담(圓潭)스님은 "삼세(三世)의 부처님과 모든 조사(祖師)들은 다만 마음을 밝히고 일을 끝낸 사람일 뿐이니라.

여기에는 시비도 미치지 못하고, 인연도 없고, 그림자도 없으며, 언어로도 미치지 못하느라. …

설령 한 조각 마음을 안다 해도 전할 마음조차 없는 것을 어찌 하겠는가?" 라고 하면서 다음과 같은 선시로 표현하고 있다.

心自淸淨又妙圓 심자청정우묘원
此中那涉語因緣 차중나섭오인연
日光遮霞白雲深 일광차하백운심
暖風無處不吹然 완풍무처불취연

마음은 청정하고, 오묘하며, 둥그니
이 가운데 어찌 말과 인연에 끌리겠는가,
햇볕을 안개가 가리고 흰 구름 겹겹이 짙어도
따뜻한 바람 어디에나 불지 않는 곳 없다.
　- 丁亥年 夏安居 結制 法語 -

선종의 견해로는 외계의 모든 것은 다 허황한 것이며 무의미한 것으로 보고 있다. 즉 "본래 한 물건도 없으니[本來無一物]" 외재적인 모든 사물은 마음의 망념으로 나타나는 것이다.

來無一物來 올 때도 한 물건은 온 일이 없고
去無一物去 갈 때에도 이 한 물건 갈 일이 없다.
去來本無事 가고 오는 것이 본래 일이 없어
靑山草自靑 청산과 풀은 스스로 푸름이로다.
　　- 원담스님 열반송(涅槃頌) -

이처럼 선적 사유는'형상'으로부터 시작하여 결국은 '형상을 떠나기' 위한 것이지만 심미 인식은 형상을 떠나 새로운 형상을 표출하여 전달한다. 이처럼 선과 예술은 동질성 중에 이질성이 내포되어

혼자서 가라 97×66cm 한지에 수묵 채색 1995

있고 이질성 중에 동질성이 내포되어 있다.

미는 본래 독자적 가치로서 '정신적' 존재의 층에 속하는 것이지만, 이와 동시에 '심리적·유기적 및 물질적' 존재의 층에 근거를 두고 있으며, 미적 체험은 그 작용에 있어서 객관적·지적 측면인 미적 직관 작용과 주관적·정적 작용의 두 측면이 있는데, 그 본질은 이 두 측면의 통일적 융합에 의해 성립된다. 그리고 이 미적 체험은 그 활동형식으로 수용적 및 생산적 측면, 즉 미적 감수(感受, 享受) 혹은 미적 관조와 예술창작의 양면을 지니고 있다.

이와 같은 미학적 관점에서 볼 때 선적 사유나 그 표상의 방법은 미적 체험에서의 '미적 감수' 활동과 같이 우리 정신영역의 지각 중에 존재하는 것으로, 즉 '언어나 문자로는 표현할 수 없는 것'이다. 그러면서 그것은 우리가 보고 들을 수 있게 시각언어 나 조형언어로 표출하는 '예술창작'의 측면은 가지고 있지 못하다.

그러나 선종은 이러한 내용, 즉 '행위가 없고 형상이 없어 말로 표현할 수 없는 것'이라 해도 말을 해야 했으며, '마음으로만 전할 수 있는 것'이라 해도 눈으로 보고, 귀로 들을 수 있게 표현해내지 않으면 안 되었다. 그래서 찾아낸 것이 바로 '예술 창작'의 방법이며, 이로 인해 선시·선화등이 나타나게 되었다.

이에 대해 중국의 현대 미학자 갈조광(葛兆光)은 "인간 본성을 직관으로 탐색하고 기지로 응대하고, 삼매로 유희하여 깨달음을 표현하는 대화의 예술이며, 깨끗하고 자연스러운 생활 방식과 인생 정

취의 결합이다."라고 하였다.

선종과 예술의 결합은 '언어 문자로 표현할 수 없다'는 '깨달음'을 언어 문자나 형상을 통해 '아름다움'으로 표출하는 독특한 창작구조를 형성하게 되었다.

이는 혜능이 말한 "일체 만법은 모두 자신에 있으며, 자심을 좇아서 문득 진여본성을 드러내려 한다."를 실현하려는 것이었는데, 즉 내심의 세계와 외재적 사물을 하나로 융합시킴으로써 선적사유를 통해 미적 인식을 경험하는 희열을 얻으려는 것이다.

원담 대종사께서는 바로 이를 탈속(脫俗)의 경지에서 심무애(心無碍)의 선필(禪筆)로 실현하셨다.

이처럼 덕 높고 가없는 스님의 선적경계(禪的境界)을 감히 시정의 범부가 형상으로 표출하려 하였으니 그 뜻은 얼마나 드러냈으며 또한 스님의 지극한 경지에 흠결이나 남기지 않는지 모르겠다.

향 사루고 합장배례 공경으로 못다함을 대신하는 바이다. *(제9회 개인전 자서, 2009. 6. 3.)*

생활 속에 숨어있는 불교용어를 찾아

불광동에는 '불광동 천주교회'가 있다. 이는 부처님의 자비 광명이 빛나는 천주교회가 아닌가? 이 말을 아는 이에게 했더니 "원효로에는 '원효교회'가 있다"는 것이다. 또 어느 간행물에서 "모 교회의 부흥회에 사람들이 '야단법석'이다."라는 내용을 보았다. 만약 이들 교회에서 불교용어를 제대로 알았다면 이 용어들을 쓸 수 있었겠는가?

요즘에는 새롭고 괴상한 용어들이 수도 없이 많이 나타나 그 수를 일일이 확인할 수조차 없다. 또한 젊은이들 사이에서 유행하는 용어들은 글자의 부수를 나열해 쓰기까지 하는 바람에 알아보기조차

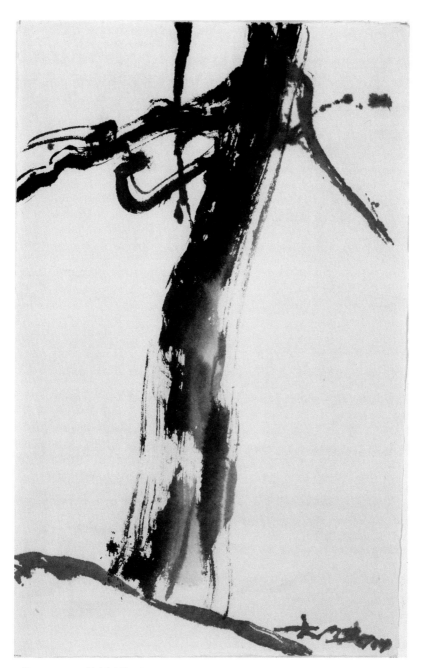

고목 95×145cm 한지에 수묵 1994

난해하다. 빨라지는 시대변화에 부응하기 위해서인지는 몰라도 글자가 기호화되어가는 것은 우리의 정신문화를 송두리째 무너뜨리는 것은 아닌가 하는 두려움에 빠져들곤 한다.

그러나 아무리 시대가 빨리 흘러간다 해도 기본적인 것은 변화하지 않는다. 그래서 변화에는 언제나 '거대한'이라는 수식어가 붙게 된다. 즉 갑작스런 변화는 변화가 아니라는 의미이다. 따라서 이러한 변화의 한 주역이 되기 위해서는 말 하나라도 기본적으로 그 말의 진정한 뜻을 알고 사용해야 자기 인식의 범위가 정확해지고 넓어진다는 것을 알아야 할 것이다.

이러한 차원에서 이 책을 읽어야 할 필요성도 있지만, 무엇보다 우리의 생활용어 중에는 불교 경전으로부터 나타난 언어가 매우 많다는 사실을 이 책은 알려주고 있고, 그 본래의 뜻이 현실적으로 너무나 다르게 사용되고 있다는 점도 알려주고 있다는 점이다. 따라서 이 책을 일고 이러한 점들을 이해하게 된다면, 우리말의 우수성과 그 깊이를 더욱 잘 이해하게 되어 언어의 순화를 가져올 것이고, 또한 불교의 참뜻까지도 알게 될 것이라고 여겨진다.

이렇게 되면 우리의 언어생활에서 아무리 많은 변화가 있더라도 우리말 고유의 아름다움을 잊지 않고 더욱 발전시켜 나갈 수 있지

않겠는가 하는 기대감과 바람이 이 책을 권유하는 이유이다.

 또한 불교를 공부하려다 보면 그 용어의 난해함에 곧바로 포기하게 되는 경우도 종종 일어나게 되는데, 이러한 일상용어 속에 담겨 있는 불교의 여러 가지 의미를 이해하게 되면 불교에 대한 흥미를 유발시킬 수 있고, 어렵다고 느껴지는 불교의 사상 철학까지도 이해하고 싶어질 수 있다는 기대감에서도 이 책을 권유하게 되었다.

 언어를 제대로 사용하지 않으면 우리 고유의 정신체계까지도 무너질 수가 있다는 점에서, 이 책이 우리에게 시사하는 바는 아주 크다고 하겠다. (동대신문, 독서산책, 2010. 9. 13.)

쓸데없는 생각 버리면

 지난 겨울은 매섭게도 춥고 눈도 많이 내렸다. 예년처럼 며칠 춥다가 며칠은 따뜻해지는 우리나라 겨울의 특징인 삼한사온도 없어지고 한 달 가까이 추운 날씨가 계속되었다. 사람들은 추위에 짓눌려 봄을 기다리는 여유보다 기상이변을 원망하였다. 그러나 산도 들도, 강물도 꽁꽁 얼어붙어 있었어도 유수 같다는 세월은 얼리지 못

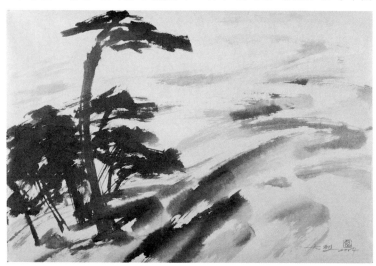

설송 130×97cm 한지에 수묵 2008

하고 그대로 흐르게 하였다. 그래서 설을 맞이하게 되고 또한 입춘이 지나니 이제는 봄기운을 느낄 수 있다. 겨울은 추워야 제격이고 여름은 더워야 하는 것이 자연의 이치인데 사람들은 혹한이니 폭서니 하면서 계절의 절정에 대해 그렇게 달가워하지 않는다. 추울 때는 추위에 맞게 더울 때는 더위에 맞게 사는 것이 잘 사는 것이 아니겠는가?

옛 선사들은 자연 그대로에서 아름다움을 찾고 도(道)를 구했다. 중국 송대 조주(趙州) 선사의 다음과 같은 오도송(悟道頌)이 있다.

봄에는 여러 꽃들 피어나고
가을에는 밝은 달이 뜬다.
여름에는 시원한 바람 불고
겨울에는 흰 눈이 내린다.
쓸데없는 생각에 얽매이지 않으면
이것이 곧 인생의 즐거움 아니겠는가?
春月百花秋有月
夏有凉風冬有有雪
若無閒事挂心頭
便是人間好時節

그렇다 조주선사는 우리처럼 여름을 덥다 하지 아니하고 시원한

바람이 있어 즐거워했으며 겨울을 춥다 하지 않고 흰 눈이 내리는 것을 즐겼다. 그러면서 "쓸데없는 생각에 얽매이지 않으면" 인생이 아름답다고 말하고 있다.

춥다고 걱정만 하고, 기상이변만 탓하며 몸을 움츠리고만 있다면 그 날씨는 결코 따뜻해지지 않는다. 꽃피고 새우는 따뜻한 봄을 기다릴 수 있는 마음의 여유와 조주선사처럼 겨울을 춥다 하지 아니하고 백설이 있어 아름답다고 찬미할 수 있는 마음가짐을 가지게 된다면 세상은 모두 아름답고 인생은 항상 즐겁지 않겠는가?

쓸데없는 생각 버리면 아름다움도 깨달음도 모두 자연 속에, 생활 속에 있음을 말해주고 있다.

쓸데없는 생각을 버리고 오늘은 오늘에 맞게 내일이 오면 내일에 맞게 살아야겠다고 마음을 다잡아도 이 생각 저 생각 끊임없이 떠오른다. 지난겨울 춥다고 웅크리고 미루어 놓았던 일들, 이렇게 빨리 온 봄기운에 놀라 앞으로 해야 할 일들을 생각하며 조급한 마음에 가슴만 두근거린다. 해가 바뀌고 계절이 순환할 때마다 느껴지는 일들이지만 현실로 실현시키지 못해온 쓸데없는 생각들이다.

봄에는 온갖 꽃들이 피어 아름다운데 그 아름다움을 보지 못하고 저 멀리 하늘에서, 허공에서 혹은 책 속에서 찾으려 하니 이것이 바로 공허이며 쓸데없는 생각 아니겠는가?

하루 종일 봄을 찾아 헤매었어도 봄을 보지 못했네

짚신 신고 구름 맞닿는 언덕까지 갔지만

돌아오는 길에 보니 매화가 웃으면서 피어있네

봄은 바로 저 가지 끝에 무르익었거늘

盡日尋春不見春

芒鞋踏遍隴頭雲

歸來笑拈梅花嗅

春在枝頭已十分

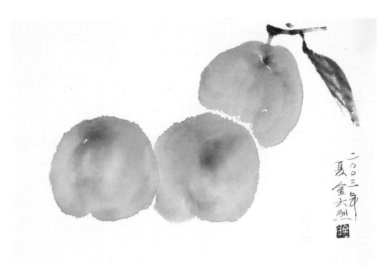

복숭아 33×21cm 한지에 수묵 담채 2003

어느 선사의 오도송이다. 봄은 바로 내 곁에서 오고 있으며 아름다움도 깨달음도 내 생활, 내 마음으로부터 온다는 것이다.

장자(莊子)는 "천지에는 큰 아름다움이 있으니 말할 필요도 없으며, 사계절에는 밝은 법이 있으나 알지 못하고, 만물은 이치를 가지고 있으나 말하지 않는다.(天地有大美而不言, 四時有明法而不識, 萬物有成理而不說)"라고 말하고 있는데, 이는 곧 우리에게 자연의 이치를 깨우쳐주고 아름다움이나 지혜가 모두 천지간에 있음을 가르쳐 주고 있는 것이다.

이제 봄부터는 쓸데없는 생각을 버리고 내 곁에서 피는 꽃을 통해 아름다움을 보고, 나의 생활 속 자연 그대로에서 나를 찾아야겠다. (2011. 11.)

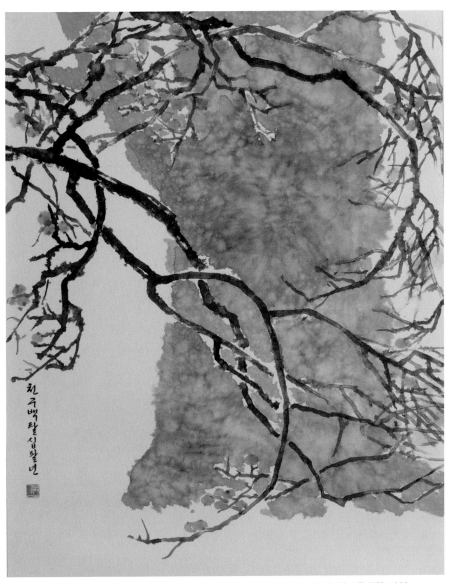

추일(秋日) 97×130cm 화선지에 수묵 담채 1988

가없는 선해(禪海)에서

중국 소주蘇州 여행 중, 1992. 2. 4.

가없는 선해(禪海)에서 노를 젓다

이 전시 준비에 여념이 없던 입춘 무렵만 해도 눈이 쌓이고 날씨가 쌀쌀했는데 어느새 꽃망울이 터지고 사람들이 분주하다.

조주선사(趙州禪師)는 그의 오도송에서

봄에는 아름다운 백화가 만발하고 가을에는 밝은 달이 온천지 비추도 다. 여름에는 서늘한 바람 불어오고 겨울에는 아름다운 흰 눈이 날리도 다. 쓸데없는 생각만 마음에 두지 않으면 이것이 바로 좋은 시절이라네.

春有百花秋有月 夏有凉風冬有雪 若無閑事掛心頭 更是人間好時節

라고 읊고 있다.

이처럼 단순하고 자연스러운 계절의 흐름 속에 '쓸데없는 생각'만 버리면 그것이 '바로 좋은 시절', 즉 '道'라고 하였다.

그런데 나는 이 꽃망울이 터지는 것을 보면서 시간이 왜 이리 빨리 흘러가나? 해야 할 일도 많은데 세월만 흐르는 것은 아닌가? 이 생 각 저 생각에 가슴이 울울(鬱鬱)하다.

나는 왜 남들처럼 작품을 쉽고 즐겁게 하지 못하고 이 알 수 없는 '선'을 주제로 하여 이처럼 어렵게 작품제작을 하고 있는 것일까? 늘 가져보는 생각이지만 이 전시를 준비하면서 스스로를 자문하지

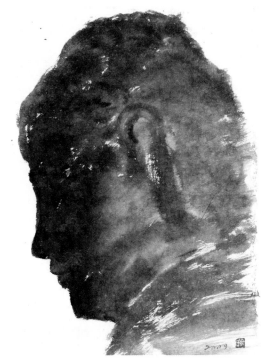

붓다 48×33cm
한지에 수묵 2012

않을 수 없었다.

그렇다면 나는 언제부터 나의 작품에 선적내용(禪的內容), 선적사유(禪的思惟)를 표출하려 했든가? 아마도 석사학위 논문(1983)을 중국 명말 청초의 선승화가(禪僧畵家) 석도(石濤)에 대한 연구, 즉 "石濤及其繪畵研究"를 쓰고 난 이후 알게 모르게 그렇게 된 것 같다.

그동안 선(禪)과 미술과의 관계에 관하여 책을 읽고 글로도 쓰며 그림으로 표현한 것이 적지 않은데, 그때나 지금이나 모르고 답답한 것은 마찬가지다. 돌이켜 보면 삼십 년 가까운 짧지 않은 시간의

흐름이다. '삼십 년'이란 시간적 계한(計限)을 짓게 되니 그 유명한 '산은 산, 물은 물'이라는 선시가 떠오른다.

　노승이 삼십 년 전 참선하러 왔을 때 산을 보면 산이고 물을 보면 물이었다. 그 후 선지식을 친견하고 거처를 마련했을 때는 산을 보아도 산이 아니고 물을 보아도 물을 보아도 물이 아니었다. 이제 쉴 곳을 얻으니 예전처럼 산을 보면 산이고 물을 보면 물일뿐이다.

　老僧三十年前來參禪時 見山是山 見水是水 及至後來 親見知識 有箇入處
見山不是山 見水不是水 而今得箇休歇處 依前見山祗是山 見水祗是水.

　-淸源維信-

노승이 삼십 년 후에 본 산과 물은 삼십 년 전에 본 '산과 물' 같이 지극히 일반적으로 보는 객관적인 산과 물이 아니라 삼십 년의 수련과 경험에 의해 아무 걸림 없이 산을 산으로 물을 물로 볼 수 있게 되었다는 것이다. 이것이 바로 노승과 산과 물이 하나가 된 물아일체(物我一體)의 선적경계(禪的境界)에서 얻어진 '새로운 산은 산, 새로운 물은 물' 이라는 것이다.
　새로운 형상, 새로운 시각 언어로 내 스스로를 서술하겠다고 그것도 선적 사유, 선적 내용을 가지고 삼십 년 가까이 헤매었지만 나는 아직도 예전의 산이나 지금의 산이 다르지 않으며, '새로운 산', '새로운 형상'이 보이지 않으니 이 어찌 된 일일까?

이 전시를 준비과정에서도 의욕을 부리다 보니 걸리는 것이 많았다. 보다 의미 있는 전시로 이끌어 보겠다고 역대 선사들의 어록을 뒤적여 읽고 정리하면서 지필묵을 꽤나 달렸지만 마음 같이 드러나지 않았다.

누가 그리하라고 하지도 않았는데 스스로의 굴레를 만들고 거기에 얽매이게 되니 그럴 수 뿐이 더 있었겠는가?

오랜 동안 '시심마(是甚麼)'를 화두로 삼으며 작품 제목으로 써왔다. 몇 년 전 학우들과 다담(茶談) 중에 아호(雅號), 당호(堂號) 등에 대해 얘기를 나누다가 내 작업실을 '시득재(是得齋)'라 이름하기로 하였다. '이 무엇'을 얻었다는 의미로 마음에 드는 이름이다. 그러나 얻으면 버려야 한다고 했는데, 얻은 것이 없으니 버릴 것도 없다.

임제의현(臨濟義玄)이 말한 "때로는 주체를 버리고 객체를 남겨 두고, 때로는 객체를 버리고 주체를 남겨 둔다. 때로는 주체와 객체를 다 버리고, 때로는 그들을 모두 남겨둔다. 有時奪人不奪境, 有時奪境不奪人, 有時人境兩俱奪, 有時人境俱不奪."는 내용을 상기해 보아도 버려지는 것이 없다.

고정 관념과 편견으로부터 탈피할 때 대상을 정상적으로 볼 수 있다는 것인데, 이것이 쉽지 않음은 선사와 범부의 차이가 아니겠는가?

선사가 선지식을 만나 맑고 그윽한 산사에서 삼십 년을 수행해서

얻은 지극한 경지의 '산은 산, 물은 물'을 시정의 범부가 따르려니 그러하다. 그러나 그동안 선지식의 높은 경지를 넘보려고 가없는 선해를 외롭게 항해하면서 버린 것도 많지만 버릴 수 없는 것들이기에 그것들과 번민하고 착오하면서 얻어진 것 또한 적지 않다.

선적 '깨달음'은 본인만이 알 수 있는 신비한 체험이라서 이 내용을 언어 문자나 그 밖의 방법으로 표현하거나 설명하여 다른 이에게 전달할 수 없다고 하지만 행위가 없고 형상이 없어 말로 표현할 수 없는 것이라 해도 말을 해야 했으며, 마음으로만 전할 수 있는 것이라 해도 눈으로 보고, 귀로 듣고, 혹은 몸의 감각을 통해 전달할 수 있는 방법을 찾아내게 되었다. 그래서 나타난 것이 방할(棒喝)·기봉(機鋒)·화두(話頭)·공안(公案) 등이 있으며 나아가 시(詩)·화(畵)로도 표출해 내게 되었다.

그림으로 표현하려면 거기에는 필히 표현의 방법과 재료, 기법이 수반됨으로 이것들을 버릴 수 없으며, 새로운 조형언어를 위해 고민하지 않을 수 없었다. 과거 선종화가 활짝 꽃피었던 시절 양해(梁楷)나 목계(牧谿)의 양식을 그대로 따를 수는 없으며, 이 시대의 시각언어 내 스스로의 조형언어를 찾아 노를 저어온 것이다.

그러나 이 항해가 그렇게 헛되지는 않은 것 같다. 우리나라 선종의 종찰(宗刹)인 덕숭총림(德崇叢林) 수덕사(修德寺)에서 설립한 '선미술관(禪美術館)'을 기리는 첫 전시에 초대되는 영광을 얻었으니 말이다.

이 수덕사는 근대에 가물거리던 이 나라 선풍을 진작시킨 경허(鏡虛), 만공(滿空)과 같은 대선사의 법통이 굳건히 이어져 그 추상같은 선기가 지금도 가득 서려 있다. 이처럼 근엄한 선림도량에 시정의 범부가 작품을 내 건다는 것이 여간 삼가해야하고 조심스러운지 모르겠다.

선의 오묘함을 미적으로 표현하고자하는 나의 서원(誓願)이, 이 전시를 계기로 한 걸음 더 가까이서 이루어지길 기대하며, 가없는 선해에서 계속 노를 저어야겠다. 가에 다다르면 배를 버리기 위하여!

(제11회 개인전 자서, 2010. 3. 26.)

고요담박 46×27cm 화선지에 수묵 2013

진달래꽃이 피면

봄이 오면 산에도 들에도 온갖 꽃들이 다투어 피어난다.

그래서 사람들은 이 꽃을 보고 비로소 봄이 왔음을 실감하고 꽃이 '아름답다'느니 '향기롭다'고 하면서 자기의 감정을 표현한다. 만약 사람들에게 세상에서 가장 아름다운 것이 무엇이냐고 묻는다면 대부분의 사람들은 '꽃'이라고 대답할 것이다. 사람들은 누구나 꽃을 사랑하고 꽃을 통해 인생의 의의를 밝히고 있다. 그래서 꽃들에게는 각종의 꽃말이 붙여져 있고 전설이나 설화와 함께 얽혀있는 것들도 많다.

봄이 되면 우리나라 산천에 제일 먼저 피는 꽃이 산에는 진달래, 물가에는 개나리가 아닌가 싶다.

진달래는 낙엽활엽관목으로 큰 나무 밑에서 군락을 이루어 자생한다. 그래서 큰 나무들이 잎을 피우면 햇볕을 받기 어려움으로 그 전에 꽃을 피우는 것이다. 잎도 피기 전에 성급하게 꽃부터 피워내는 진달래의 숨은 뜻이 바로 여기에 있다.

다른 나무들은 아직 겨울잠에서 덜 깨어났는데 진달래는 잎보다 먼저 꽃을 피워내 메말랐던 산천을 붉게 물들이며 생기를 불러일으킨다.

올봄의 날씨는 그 변화가 유난스럽다. 2월에는 20도를 오르내리

던 날도 있더니 지금은 4월인데도 3월에나 있을법한 꽃샘추위가 기승을 부리고 있다. 그래서 피어나던 꽃들이 멈칫거리고 움츠려 있어 보기가 안쓰럽다.

그래도 산에는 진달래가 의연히 피어있고 아파트 정원이나 도로변에도 무더기로 심어놓은 개량종, 외래종의 진달래도 흐드러지게 피었다.

이렇게 피어있는 진달래꽃을 대하게 되면 나는 늘 유학 시절의 일들을 떠올리게 된다.

내 이름의 중국어 발음이 '진따리에(Jin Dah-Lieh)'인데, 이를 빨리 발음하면 '진달래'로 들린다. 타이완은 날씨가 따뜻해서 1월이면 진달래꽃이 핀다. 어느 날 진달래꽃이 흐드러지게 핀 교정의 벤치에 앉아 동료들과 담소를 나누고 있었다. 그때 한 친구가 내 이름 '진따리에'를 부르며 말하기에 나는 '진따리에'는 저 꽃의 한국이름이라고 농담을 걸었다. 그랬더니 이 친구 하는 말이 그러면 이제부터 네 이름을 '金杜鵑(Jin Duh-Jiuan)'으로 부르면 되겠다는 것이다. 그 후 '金杜鵑'이라는 별명을 얻게 되었으며 돌이켜 보면 삼십 년이 다 되어가는 세월이 흘렀지만 그 때의 생각이 역력하다.

이런 연유도 있고 해서 '杜鵑(두견)'을 아호로 라도 써 볼까하는 생각도 가져 봤지만 '진달래꽃', '두견화(杜鵑花)'에 얽힌 사연이 너무도 슬픈 것이어서 썩 내키지 않아 그대로 있다.

피 토하듯 울음 우는 촉나라 망제(望帝)의 슬픈 사연 말고도 김소

월의 '진달래꽃'이나 서정주의 '귀촉도'도 모두가 이별의 정한(情恨)을 노래하고 있으니 말이다.

봄이 오면 제일 먼저 산천을 아름답게 수놓는 진달래꽃에게 왜 이처럼 슬픈 사연을 붙여주게 되었는지?

아마도 그런 전설이 있기에 '진달래꽃'은 오히려 그처럼 오랫동안 뭇 시인의 사랑을 받으며 그 슬픈 사연이 아름다운 예술로 승화되어 나타나는지도 모르겠다.

지난 2월 하순에 내게 '두견'이란 별명을 붙여주었던 그 친구가 서울에 왔었다. 이 친구가 말하길 "여기 오기 며칠 전에 모교 '부총장'으로 취임했다."는 것이다. 그래서 축하한다고 했더니 내게 명함을 건네며 하는 말이 "여기에 '副總長'이라고 세 글자 더 새기는데 100원도 더 안 들었다." 그러니 축하받을 일이 아니라고 하여 웃지 않을 수 없었다. 이 친구의 재치와 해학은 예나 지금이나 여전한데 머리의 희끗희끗한 서릿발이 학창시절에서 지금까지의 세월이 무상했음을 말해주고 있다.

이처럼 많은 세월이 흘렀는데 나는 지금도 진달래꽃이 피는 봄이 되면 나를 '진따리에(Jin Dah-Lieh)'라고 불러 주던 그 친구들과 그때의 아름다웠던 일들을 그리게 된다.

소월의 '진달래꽃'이 그리움의 상징이듯이 나에게서의 진달래꽃 역시 친구를 그리게 하는 꽃이다.

(월간미술세계, 시간의 편린, 2010. 5.)

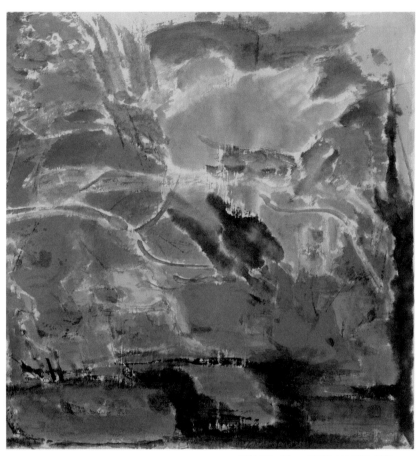

정원 73×76cm 한지에 수묵 담채 1989

문화예술의 상호조화와 병행발전

올해로 '국립국악원'이 창립 60주년을 맞고 있다. 그래서 지난주에는 성대한 기념식과 학술대회가 열렸으며 "국악의 미래는 사람이다"라는 주제의 다채로운 기념공연을 펼치고 있다. 그야말로 온갖 꽃이 다투어 피는 아름다운 계절과 더불어 잔치분위기가 고조되어있다. 그래서 국악계뿐만 아니라 우리 모두의 마음을 설레게 한다.

다 같이 전통예술의 한 부문인 '한국화'를 공부하고 가르치는 사람으로서 이웃 잔치를 축하하면서 한편 부럽기도 하고 다른 한편으로는 부끄럽기도 하다. 미술계는 '국립국악원'과 같은 국가기관이 없어 창립 잔치나 기념전시를 벌일 형편이 못되고, 오늘의 '한국화'는 그 명맥을 이어가기 힘겨워하고 있으니 말이다.

그리고 또한 어문학을 관장하는 '국립국어원'도 부럽지 않을 수 없다, 그러고 보면 유독 미술계만이 이러한 국립기관을 가지지 못하고 있다.

60여 년 국가기관을 가지고 그 분야를 갈고 닦아

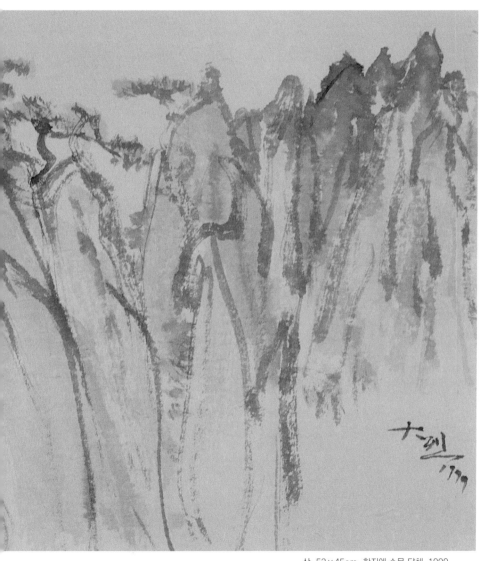

산 52×45cm 한지에 수묵 담채 1999

온 국악계에서도 "전통의 계승발전"이라는 논제 앞에서는 자유롭지 못한 것이 현실인데, 그동안 국가 기관도 민간연구단체도 없이 나 홀로 지내온 '한국화'는 이제 그 위기를 맞고 있다. 여기에 이르게 된 원인은 여러 가지 있겠으나, 그중 하나는 국악이나 어문학 분야에서처럼 자기 분야를 갈고 닦기 위한의 전배(前輩)들의 노력이 부족했기 때문이다. 다시 말하자면 미술의 창작은 한 개인의 능력만으로도 생존할 수 있으므로 결사(結社)를 통한 연구교류나 계승발전에는 그다지 힘을 쓰지 않았다. 이제 와서 왜? 미술계는 '국립국악원', '국립국어원'과 같은 기관이 없느냐고 탓하기에는 이미 시간이 많이 지났다. 그러나 만약 이대로 지나친다면 '한국화'는 그 문호가 닫히고 말 것이다. 이제라도 그 대책을 세우지 않으면 안 된다.

'국립국악원'의 연원을 조선전기 궁중의 '장악원(掌樂院)', 후기의 '아악부(雅樂部)'에 두고 있으며, '국립국어원'은 세종 시대의 '언문청(諺文廳)'에서 그 뿌리를 찾고 있다. 그렇다면 미술부문 역시 조선시대 궁중에 설치되었던 '도화서(圖畵署)'에서 그 연원이 찾아진다. 이 '도화서'는 화원(畵員)을 양성함은 물론 국가의 각종 의식이나 행사 및 초상화 등의 그림을 그리는 일을 담당하였다. 엊그제 프랑스로부터 반환받은 외규장각도서 '조선왕실의궤' 역시 '도화서' 화원들에 의해 그려진 것이다.

이처럼 조선시대는 물론이고 그 이전 삼국시대, 고려시대에도 음악, 미술 , 문학을 관장하는 국가기관이 있어 당시 문화예술의 상호 병행발전을 꾀하였다.

문화예술의 각 부문은 상호 연관 혹은 보완 관계를 가지고 있으므

로 그 어느 한 부문만의 발전이나 융성은 있을 수 없다. 특히 미술은 우리의 행위, 의식(儀式), 기물(器物), 등과 같은 열린 문화(overt culture)는 물론이고 보이지 않는 잠재문화(潛在文化: covert culture) 즉, 종교적, 도덕적인 신념, 사고방식이나 가치관까지도 역력히 드러내어 눈으로 볼 수 있게, 구체적인 존재로 그려내는 능력을 가지고 있다. 이처럼 미술은 모든 문화를 받쳐주는 가장 유력한 버팀대 역할을 하고 있는 것이다.

만약 조선왕조의 그 방대하고 복잡한 의식 절차를 언어문자로만 전달하려 했다면 과연 그것을 얼마나 명확하게 전달할 수 있었을까? 조선시대의 '의궤도'는 언어문자가 다하지 못하는 역할을 미술이 표현해낸 한 예이다, 그 복잡하고 장엄한 내용을 쉽게 보고 이해할 수 있도록, 일목요연하게 그려내고 있으니 말이다. 이번에 돌려받은 '의궤'의 진가도 바로 여기에 있다.

그리고 오늘날처럼 '한국화' 명운이 가물거려, 장래 국악 공연장의 무대장식을 유화 냄새나는 서양식 조형으로 꾸며진다면 과연 어떠하겠나? 예술이 그 어느 한 부문으로만 치우치고 상호 조화를 이루지 못하면 그 존재가치가 크게 상실된다.

우리의 가락을 서양식 5선상의 악보에 다 표현할 수 없듯이, 우리의 시각언어를 서양조형어법으로는 다 표출할 수 없다. 그러므로 '국악과'의 입시 경쟁률이 낮다고 '서양음악과'와 합할 수 없으며, 국문과와 영문과를 통합할 수 없듯이 '한국화'와 '서양화' 역시 물과 기름과 같은 차이가 있다. 그래서 우리는 전통을 소중히 여기고 이를 바탕으로 새로움을 창조하여 그 가치를 높이려 하는 것이다.

국악계를 부러워하지 않을 수 없는 또 한가지 이유가 있다. 바로

국립국악계열 중고등학교가 2개교(국립국악중고등학교, 국립예술중고등학교)나 있다는 것이다. 그래서 조기교육은 물론이고 이 2개교에서 배출하는 인원만으로도 전국 대학 국악계열학과의 정원을 충족하고도 남음이 있다고 한다.

현재의 미술계는 국립 중고등학교가 단 1개교도 없다. 그렇다 보니 조기교육은 생각도 못 하고, 지방대학의 '한국화과'는 정원 채우기 급급하며 이미 폐과된 대학도 여러 곳이 있다. '한국화'의 현실이 이렇게 참담하고 보니 국악계 선각자들이 존경스럽고 그 풍성한 모습을 선망하지 않을 수 없다.

우리 전통의 회화예술인 '한국화'도 국악과 마찬가지로 예술적 기량의 오랜 숙련과 학문적 소양, 그리고 학술적 연구가 절실히 요구되는 분야다.

이제라도 이런 교육과 업무를 담당할 '(가칭)국립미술 중고등학교'를 세우고 '(가칭)국립미술원'을 설치해야겠다. 그렇게 함으로써 다른 부문과 어깨를 나란히 하고, 상호 조화와 융·복합을 이루며 우리의 문화를 더욱 풍성하게 할 것이다.

미술은 모든 문화에 출연하여 그 활동의 성질을 조장하고 그 발전의 기초를 세운다. 전통미술에 대한 인식을 새롭게 하지 않으면 안될 때이다. (국악의 해 단상상, 2011. 10.)

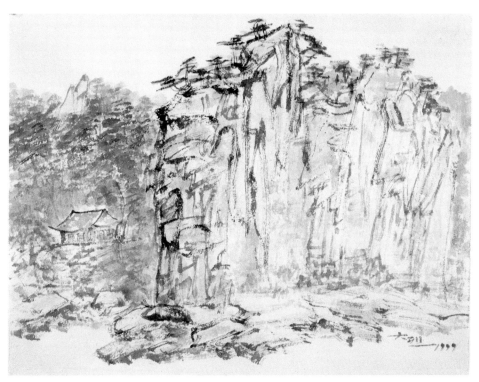

사인암 53×45cm 한지에 수묵 담채 1999

간화선 수행 체험

 최근 제3회 간화선 국제학술대회가 동국대에서 개최된 바 있었다. 이 프로그램의 일환으로 마곡사에서 7일간의 '간화선 수행'이 진행됐다. 정(定)과 혜(慧)를 함께 공부해야 함이 바람직 할 거라는 주최 측의 뜻이 반영되어서일 것이다.

 내 선 수행 체험은 이번이 처음만은 아니다. 전에도 수불스님이 주관하는 간화선 수행에 참여한 적이 있었다. 지난겨울 부산 안국선원에서 일주일. 그 후 동국대 국제 선 센터에서 3일. 이번이 세 번째인 셈이다. 비록 짧은 기간의 수행 경험이었지만 선 수행은 미지의 영역에서 나를 부르는 듯 나를 끌어가는 어떤 동인이 작동되었나 보다. 그래서 이틀간의 학술대회에도 참석했다. 이어 설레는 마음으로 이번 수행대열에도 끼어들게 된 것이다. 수행 모임은 총 70여 명. 동참자 중 20여 명은 우리 스님들이다. 나머지 대다수는 각 나라에서 온 외국인들이었다. 이번 선 수행 프로그램은 외국인을 위한 단순한 맛보기 체험이 아니었다.

 외국인이 많아 혹시 수불스님은 의례적 행위로서 입재(入齋)와 회향(回向)에나 참석하고, 법문을 한두 차례 하면 다행이겠지 생각했다. 외국인을 위한 불교체험이란 그런 뜻에서 말이다.

 그런데 내 예상은 빗나갔다. 처음부터 예의 그런 분위기는 없었다.

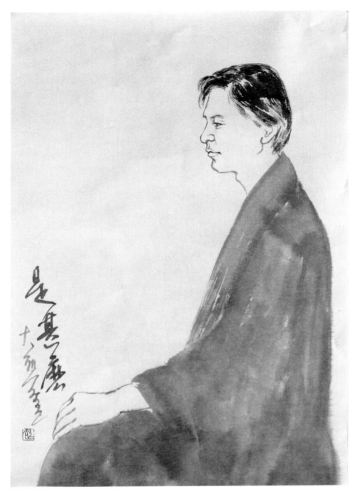

소임도 많은 수불스님은 수행 기간 내내 우리와 함께 기거했다. 매일 오전, 오후 법문을 여셨고 셋째 날부터는 개별 면담까지 하는 아주 철저히 짜인 수행프로그램이란 인상을 받았다. 또 외국인을 위한 통역으로 요즘 세간에 아주 인기가 많은 혜민 스님도 내내 함께

했다. 평소 촌음을 아껴 쓰는 노소(老少) 두 스님이 일주일씩이나
할애하여 베푸는 회상(會上)이니 참석자들은 뜻하지 않은 법복(法
福)을 만난 기분이다.

　법회 시간에 이 두 스님이 토로해내는 언설과 통역은 상호 조화를
이루면서 진실한 감정이 넘쳐나 보였다. 우리 같은 초심자에게도
가슴 깊이 울리는 '불성'의 영감을 체험하는 느낌이었다.

　당신의 모든 것을 다 드러내어 전해주려 해도 받아들이지 못하는
우리의 몽매함을 재삼 절감하기도 했다. 받아들이지 못하는 우리
의 답답함에 당신의 말문이 막혔다가도, 다른 비유를 들어 차분히
설명해주는 모습. 때로는 엉뚱한 질문을 받아도 얼굴빛 하나 변하
지 않고 천연스런 모습으로 진지하게 답변해 주시는 모습을 보면서
"성 안내는 그 얼굴이 부처님의 공양구이다."라는 경구가 스쳐지나
갔다.

　그 곁에서 통역하는 혜민 스님의 모습은 어떠한가? 영준한 외모,
싱글싱글한 눈망울, 금방 치기가 터져 나올듯한 천진불의 모습이
다. 그런 그가 수불스님의 말씀을 한귀절도 놓치지 않으려고 온 감
각을 곤두세우고 있다. 그는 수불스님한테 들은 내용만을 그대로
전달하는 것이 아니다. 그 자신의 내면 깊은 곳에서 한 번 더 우려
내어 적실하게 토로하고 있다는 인상을 주었다. 득의(得意)만만(滿
滿)한 그의 모습을 보면 흡사 영산(靈山)당시의 아난의 '모습'이 그
러하지 않았을까 하는, 상상이 갔다.

"온몸으로 의심하라". 그리고 "온몸으로 부딪쳐 답을 찾아라". 스승은 온 몸으로 전달하려 몸이 달아 있는데, 제자는 의심할 줄도 부딪칠 줄도 모르니 스승도 제자도 답답한 것은 마찬가지다. 그래도 스승은 포기하지 않고 또 이 비유, 저 비유를 들면서 말로 몸으로 전달하려 한다. 그 처절한 모습이 바로 스승의 모습이요, 부처의 마음이 아니겠는가? 그런데 난 그동안 나의 생활이, 나의 학생지도가 저처럼 철저하고 절실하지 못했으니, 여기서 나를 돌이켜 보지 않을 수 없게 한다.

"화두를 들어라. 그러면 의심으로 가득 차 답답하고 숨이 막혀 언어의 길이 끊어지고 마음 갈 곳이 없어진다. 그 답답함이 뭉쳐서 덩어리가 되면, 분별 망상은 타파될 수밖에 없다. 화두가 들렸는지 않았는지 자꾸 되돌아가 불을 붙이려 하지 마라. 알약을 한번 먹으면 몸에 녹아 어디선가에서 작용을 하고 있는 것과 같다. 알약이 어디 있나 찾지 말고 화두가 들렸다 생각하고 밀어붙여라. 잉어가 등용문에 오르려 폭포를 거슬러 오르다 중간에서 쉬게 되면 밑으로 떨어지고 만다. 사생결단 온 힘을 다해 올라가지 않으면 안 된다. 물을 100도로 끓이기 위해서는 풀무질을 계속해야 하며 한번 끓어 넘친 물만이 정중동 동중정의 상태가 되는 것이다." 이 말은 수불스님이 법회 중에 설한 내용의 하나이다.
책을 통해서가 아니라 이렇게 직접 말씀해 주시니 구구절절 가슴

에 와 닿는 감동이다. 나는 여러 말씀 중에서도 "선이란 밖으로부터 안을 보는 것이다."란 말을 듣는 순간 회오리바람 같은 것이 내 가슴을 휘감고 들어오는 듯한 느낌을 받았다. 그로부터 '이것이 화두에 드는 것?' '이것이 의심이고', '이것이 마음을 보는 것, 안을 보는 것인가?' 하게 되었다.

"무엇이 나로 하여금 손가락을 움직이게 하는가." 그 인식과 행위는 단지 연기에 의한 것일 뿐, 그 주인공은 사실 아무도 없음 아닌가? 그렇다면 마음이라고 할 만한 것도 사실 없는 거나 마찬가지 아닌가, 생각 든다.

가던 날 마곡사 극락교 다리 밑 잉어들은 가뭄으로 잦아든 계곡물에 목말라하고 있었다. 나올 때 보니 어제 내린 혜택(惠澤)으로 물소리도 상쾌하게 들려온다. 잉어들은 신이 나서 이리저리 즐겁게 소요하고 있지 않은가. 비 온 뒤라 산도 나무도 더욱 싱그러웠다. 다리 위에서 맡는 바람은 아주 시원하고 발걸음도 한결 가벼웠다. 하늘은 몹시 푸르기만 했다. (불교신문, 2012. 7. 16.)

청정 60×50cm 한지에 수묵 2001

꽃이 피는 의미를 생각하며,
- 신정아 사건에 대한 유감 -

"재능이 온전한 사람은 평화롭고 유쾌한 기운이 언제나 감돌아서 마음의 기쁨을 잃지 않고, 또 그것을 밤낮으로 쉬지 않아서 만물과 더불어 봄기운 속에서 놀게 되는 것이다. (使之和豫通而不失於兌, 使日夜無郤, 而與物爲春, 是接而生時於心者也, 是之謂才全.)" 장자(莊子), 덕충부(德充符)의 내용이다.

지난겨울의 추위는 혹독했으며 꽃샘추위가 봄기운을 늦게까지 가로막는다. 그래서 그러한지 요즘 피어나는 꽃들이 더욱 고와 보인다. 작년에는 이상고온으로 개나리, 진달래, 벚꽃 할 것 없이 심지어 오월에 피는 모란까지도 함께 피어나 아주 수선스러웠는데, 올해는 꽃들이 질서로 피어나니 봄의 정취가 제대로다. 거리의 연등은 피는 꽃과 함께 생명의 진실을 더욱 고조시키고 있다. 이처럼 아름다운 봄이지만 '재능이 온전한 사람'이 없어서인지 세상은 안팎이 다 이 사건, 저 문제로 어수선하고 시끄럽다.

봄기운이 찬란하던 4년 전 이 무렵 온 나라를 헤집어 놓았던 '신정아 사건'이 그의 자서전 출간으로 다시 화젯거리다. 며칠 전 텔레비전 프로에 출연한 그녀의 언행을 보고, '꽃이 피는 의미'도 '아름다움'도 모르면서 어떻게 미술 관계 일을 했는지? 참으로 애처로워 보였다. 스물 대여섯부터 미술관에서 근무한 그녀가 이제 30대 후반에 접어들었다니 그야말로 꽃다운 청춘을 위선과 허위, 과장으로 일관하고 있으니 말이다.

붓다는 꽃을 통해 우리에게 '생명의 진실'을 가르쳐주셨다. '염화미

사월 47×33cm 한지에 수묵 담채 2012

소(拈花微笑)'의 이야기가 바로 이것이며, 꽃들이 다투어 피는 데는 '생명 존재'의 진실한 노력이 숨어있다.

그래서 우리는 꽃을 '아름다움'의 최고상징으로 여기는 것 아닌가?

그녀가 아직도 우리 앞에 서 스스로를 꽃과 같이 진실한 냥 말하는 것은 우리 사회가 견실하지 못하고 위선으로 가득하기 때문 아니겠나?

교과서적인 이론을 빌자면 작가는 작품으로 말하고 전시기획자(큐레이터)는 기획의 임무에 충실해야 하는데 그렇지 못한 것이 사실이다.

20여 년 전 중국의 개혁 개방이 한창이던 때, 당시 중국 미술계의 대가 이커란(李可染)의 글 중에서 "요즘 젊은 작가들은 창작에는 20%정도만 할애하고 80%는 사교에 힘쓰고 있다."라고 한 구절이

스쳐 지나간다. 수치의 비교에는 다소 과장이 있겠지만 노대가의 젊은 작가에 대한 경종으로 보인다.

우리의 실정은 어떠하겠는가? 우리에게는 이런 경종을 울려줄 대가도 없으며, 화단의 어른, 원로의 말을 듣는다는 것은 이미 과거의 유물이 되어버렸다.

노소를 막론하고 작가들이 작품의 창작보다 대외활동에 더 치중해야 하는 세태가 되다 보니, 글줄이나 쓰는 평론가나 전시기획자에게는 자연스럽게 작가들이 몰려든다.

공자는 "지위가 없는 것을 근심하지 말고 설 곳을 근심하며, 자기를 알아주지 않는 것을 근심하지 말고 사람이 될 것을 힘쓸 것이다. (不患無位, 患所以立, 不患莫己知, 求爲可知也.)"라고 논어, 이인편(論語, 里仁篇)에서 말하였다.

그런데 요즘 사람들은 자기를 알리고자, 자기 PR 시대라고 외치면서 힘 있는 곳(?), 어디에든 사람들이 몰려다닌다.

이러한 세태가 결국은 신정아 같은 스타를 탄생시킨 것 아니겠는가?

미술품을 읽는 일, 작품을 평가하고 기획하는 것은 아무리 학문적 소양이 깊어도 눈과 마음으로의 판단이 중요하다. 그래서 오랜 경험과 연륜이 요구되는 분야인데, 그 젊고 짧은 경륜으로 그런 일을 맡고 있었으니 대단한 실력자였나 보다. 그러면서 그녀는 미술계뿐만 아니라 정관계의 유명 인사들과도 폭넓은 관계를 맺고 있었다.

그 젊은 나이에 그녀가 경험한 우리 미술계의 모습은 과연 어떠했으며, 그가 가보지도 못했던 국내 대학교수들의 면면을 어떻게 보았을까?

그녀의 인기(?)가 절정이던 무렵 각 대학에서는 서로 앞 다투어 그에게 강의를 맡겼다. 내가 재직하는 대학에서는 전임으로 채용했다가 후에 고초를 겪기도 했지만, 한때는 다른 대학, 다른 작가들의 부러움을 사기도 했다. 훌륭한 교수 모셨다고. "신정아 사건"이 한창 붉어졌을 때, 그녀 구명을 위한 서명운동 까지 펼친 대학교수도 있었으니 말이다.

그러하다 보니 자기도 모르는 사이 '팔방미인(八方美人)'이 되었으며, 성취 욕구는 끝없이 부풀어 가짜학위까지 만들다 보니 결국 화를 자초하였다.

그러나 그녀는 4년 동안 그토록 시련을 겪었으면서도 아직 자신을 인식하지 못하고 남의 허물만 들추어내는 것을 보면 참으로 가련하고 측은하다.

공자는 "허물이 있는 것을 고치지 않으면 그것이 허물이다. (過而不改, 是謂過矣)" (논어, 위영공편衛靈公篇) 라고 하였는데, 즉 허물을 고치면 허물이 없어지는데 고치지 아니하면 장차 그것을 고치는데 미치지 못한다는 것이다.

요즘의 그 당당한 모습으로 보아 그녀는 '허물을 고쳐' '재능이 온전한 사람', 그래서 만물과 더불어 봄의 기운 속에 노니는 아름답고 진실한 사람이 되기는 어려운 것 같다.

이제 우리의 '재능을 온전히'하고 '허물을 고쳐' 세상을 어지럽히는 허위와 위선을 저 멀리 보내야겠다. 그러면 그녀의 재능도 온전하고 진실해질 것이며, 세상은 따뜻한 봄기운으로 가득하지 않겠나?

꽃피고 향기로운 봄, 붓다가 꽃을 들어 우리에게 '생명의 진리'를 가르쳐준 의미를 깨우쳐야 할 때이다. (현대불교신문, 2011. 5. 9.)

편견을 버린다면

 우리는 흔히 깨끗하고 더러움, 좋고 나쁨에 차별을 두면서 언어문자의 표현도 양극단을 향하고 있다. 그 한 단은 시에서처럼 미사여구의 구사나 바른말 고운 말로의 표현이며, 다른 한 단은 법률 조문 같은 아주 단순명료한 문장, 혹은 막말 등의 표현이 그러하다. 이와 같이 우리의 언어문자 사용이 양극으로 치닫는 데는 우리의 의사전달을 보다 명확히 하기 위한 궁극적인 심리가 깔려있기 때문이다.

 지난여름은 아주 더웠다. 그야말로 폭염의 무더위가 한 달 가까이 계속된 듯하다. 사람들은 더워 '죽겠다.' '못 살겠다.' '살인적 더위다.' 등 극단의 언어, 즉, 막말까지 써가며 더위에 대해 짜증을 내고 이를 피해 보겠다고 산으로 바다로 몰려다니기도 했다. 그 무렵 일본의 한 노인은 당국의 전력사용 절제시책을 따르느라, 자기가 가지고 있는 에어컨도 켜지 않고 지내다 목숨을 잃었다는 신문기사를 접하기도 했다. 그처럼 사람의 목숨까지 앗아가던 살인적 더위였지만 얼마 지나지도 않았는데, 지금의 날씨는 언제 그러했느냐는 듯 시원하고 상쾌하다. "여름 더위 지나가듯 한다."는 말이 있음에도, 이렇게 소리 없이 슬며시 지나가는 더위를, 그때는 왜 그렇게 참지 못하고 '지겹다.' '못 참겠다.' 하며 경망스럽게 대했는지? 지금 생

각하면 계절의 순환 앞에 숙연해진다. 우리의 말로도 행동으로도 못 물리는 더위를 물려보겠다고 에어컨을 켜대고 갖은 말로 증오했으니 말이다.

중국 송(宋) 대의 혜개선사(慧開禪師, 1183-1260)는 여름을 덥다고 아니하고 "시원한 바람이 있어 좋다."고 하였다. 이것이 바로 말을 뒤집어 보는 것 즉, 언어의 편견을 버린 것이다. 나도 이렇게 언어를 뒤집어 보는 슬기가 있었다면 지난여름을 시원하게 보낼 수 있지 않았겠는가?

봄에는 여러 꽃들 피어나고/ 가을에는 밝은 달이 뜬다./
여름에는 시원한 바람 불고/ 겨울에는 눈이 내리니/
이러쿵저러쿵 쓸데없는 생각에 얽매이지 않으면/
인생은 항상 즐거운 것을.
春月百花秋有月. 夏有凉風冬有有雪,
若無閒事挂心頭. 便是人間好時節.

위는 시의 전문이다. 그는 남들처럼 봄의 상춘(傷春), 가을의 우수(憂愁)에 젖지 않았으며 여름의 더위, 겨울의 추위에 집착하거나 얽

매이지도 않았다. 이를 뒤집어 봄에는 꽃이 있고 가을에는 밝은 달이 있으며, 여름에는 시원한 바람, 겨울에는 흰 눈이 있어 좋다고 하면서 세상을 언제나 즐겁고 아름답게 보았다. 우리는 외부로부터 보고 느끼는 것만 가지고 그것이 모두인 양 거기에 얽매여 살아가고 있다. 우리의 내면을 볼 수 있는 지혜가 요구된다. 사물의 본성은 깨끗한 것도 더러운 것도 아니라고 한다. 우리의 마음이 한쪽으로만 집착하고 있기 때문이다. 이것은 방편일 따름이다. 집착하는 마음, 양극단으로 흐르는 편견을 떨쳐버리면, "여름의 시원한 바람", "가을의 밝은 달"을 볼 수 있을 것이다.

 우리는 그렇지 못해 지난여름을 아주 덥게 보내고 전력소비도 많이 했다. (동대신문, 달하나 천강, 2012. 9. 17.)

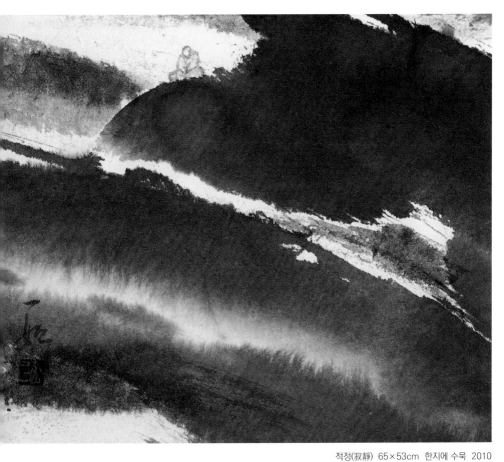

적정(寂靜) 65×53cm 한지에 수묵 2010

선(禪)과 회화의 시공간 표현

 근자에 이르러 선화(禪畵), 선시(禪詩) 혹은 선종 미학을 운위하는 일이 많아졌다. 그러나 이에 대한 연구서나 전시내용 등을 살펴보면 아직은 그 개념이나 표현이 모호하고 초보적인 단계에 머물러 있음을 알 수 있다. 많은 연구와 실제적 활용이 요구되는 분야이다. 선화나 선시의 핵심은 바로 선적 깨달음, 즉 선적 심미의식의 표현이다. 그래서 선자(禪者)의 참선 오도(悟道)와 예술가의 창작 활동은 같은 맥락에 있으며 다 같이 형상을 빌어 나타낼 뿐이며 개념의 설정은 아니다. 선적 깨달음의 세계는 말로도 글로도 표현할 수 없다는 언어도단(言語道斷), 불입문자(不立文字)의 공간에 위치하고 있다고 강조하고 있으며, 시는 언어 밖의 감정〔言外之趣〕을 강조하고, 회화 역시 형상 밖의 형상〔象外之象〕을 추구하고 있다. 이처럼 선적 깨달음의 대상은 곧 심미의 대상이기도 하며 그래서 시선일치(詩禪一致), 화선일치(畵禪一致)라고도 하고 있다. 따라서 심미의 대상은 선적가치를 충분히 갖추고 있으며, 미적 가치의 체현은 시간과 공간을 초월하여 물아양망(物我兩忘)의 선적 희열을 느끼게 한다. 선의 본질과 회화의 본질은 언어의 개념과 형상의 개념을 뛰어넘을 때 비로소 그 진실을 파악할 수 있다.

현대미술에서 형상의 개념을 뛰어넘은 지 이미 오래이며 이는 시간과 공간의 효과적인 표현의 추구에서 비롯된 것으로 미술의 양식과 형식을 바꾸어 왔다. 그러나 여전히 현대미술에 있어서 시간과 공간의 표현 문제는 아주 중요한 논제이다. 과거의 예술에서도 동서양 모두에서 시간과 공간을 드러내는 방법이 있었으며 공간은 조형의 필수 불가결의 요소이다. 회화는 2차원의 공간, 조소는 3차원의 공간에 의존하고 있으며 시간은 문학성의 양상으로 형상에 의탁해 있었다. 현대회화 역시 이러한 예술의 가장기본적인 제한아래서 의도되고 있는데, 즉 2차원의 평면 위에서 공간의 새로운 처리를 모색하고 있는 것이다.

세잔과 피카소는 기하학의 직관 투시에서 벗어나 대상의 심도를 없애고 입체파를 일으켜 회화사의 일대 전환이 되었다. 같은 시기, 시간을 2차원 평면 위에 직접 표현한 부류가 있는데, **뒤샹의 기계적 중첩, 폴 클레의 추상,** 등의 평면 기하학이 그렇다. 여기에는 어떤 선율을 띠고 있는데 칸딘스키의 점, 선, 면의 중첩과 동태, 베이컨의 인물화에 불현듯 나타나는 인물의 동작이 그 예이다. 평면상에 공간의 표현을 위하여 분할, 투영하고 혹은 새롭게 첨가 조합하며, 시간의 표현을 위해서는 중복, 유동적으로 조형과 떨어져 있지

않다. 예술가의 공간에 대한 포착은 과학적 실증과는 다르며 또한 철학적 사변과도 차이가 있다.

화가의 눈으로 보는 공간은 사실 하나의 주관적인 공간이다. 아울러 기하 혹은 토폴로지(topology: 위상기하학)의 공간과 연계될 필요가 없으며 기존의 법칙이나 정의에 근거하여 논증을 이끌어낼 필요도 없다. 오직 예술가의 직관과 깨달음으로부터 나오는 것이다.

결과적으로 회화에서의 시공간의 사변(思辨)은 예술표현의 주제로서 현대예술의 명제이다. 실제적으로 조형예술에서 시간의 소실은 기하추상에서 부터 이미 시작되어 조형예술의 극한에 이르고 시간은 점차 그 종지부를 찍었다. 한 걸음 더 나아가 시간을 직접 예술

작품의 표현수단으로 하고 있는데, 조형예술의 한계를 뛰어넘어 행위예술로 표현하고 있는 것이다. 다시 경계를 넘어 시간을 진솔한 예술표현의 대상으로 하고 있으며 음악이 아닌데 언설(言說)로 향하고 있다. 시간과 공간은 그 작품 중에 있지 않고 예술가 혹은 예술비평가의 언어 해설에 머물고 있는 것이다.

 현재 조형예술의 상황이 이러하나 언어의 유희로 흐를 수는 없다. 또한 예술과 과학은 구별되는데, 과학연구의 공간과 시간의 상호관계는 언어에 의존해 나타나는 것도 아니고 정의나 개념을 세우는 것도 아니며 과학적인 수단을 빌어 측정하는 것이다. 개념예술에 대해 말하자면 공간과 시간은 단지 임의적 유희의 언어에 불과하

다. 현대예술에서 이를 어떻게 풀어가야 하나?

 예술에 있어서의 시공은 작가의 체험에서 얻어진 내심의 정신 상태에 의존하며 이는 물리적 시공 관계와 다르며 또한 형이상학적 시공개념과도 구별된다. 다시 말하자면 시간과 공간은 전적으로 예술가의 마음속에 형성되며 이러한 심리는 시공의 변화를 무궁무진하게 이끌고 있다. 만약 조형적 수단으로 현현하고자 한다면 시각 형상을 변화시키게 되는데, 이것이 바로 예술의 매력이다. 회화는 일종의 내심의 여행이다. 모든 상상력이 도달하는 곳으로 이를 모두 회화로써 드러낼 수 있다. 그러나 현대의 회화는 시간과 공간에 대하여 모종의 한계에 직면해 있다. 이 한계를 뛰어넘어 마음속에 시간과 공간을 형성하고 보이지 않는 것을 보이게 하는 것이 곧 조형예술의 새로운 관건이라 하겠는데, 이것은 바로 선적 심미와 직결되고 있지 않은가? 국외의 많은 예술가들이 이에 대한 연구와 체험을 통해 창작 활동에 임하고 있음을 간과할 수만은 없다.

 선의 경지나 예술에서의 심미 인식의 과정은 의지의 속박, 즉 우리가 세상에 태어나면서 환경으로부터 보고 듣고, 배우고 인식되어 이루어진 "의식심(意識心)"으로부터 벗어나 새로운 경계인 선경(禪境) 혹은 의경(意境)으로 이동하는 것이다. 이 의식심을 선종에서는 분별심(分別心), 망심(妄心)이라고도 하는데, 이 분별심을 놓아버림으로써 부모로부터 태어나기 이전의 "본래면목(本來面目)"인 진심

(眞心), 즉 생명의 원형 본색을 얻는다는 것이다. 이러한 선의 경지는 현실의 영정(寧靜)과 조화에서 얻어지는 우주 만물의 최고의 정신 실체이며 대자연과 합일한 "심미경계(審美境界)"이다.

예술의 창작 역시 이미 승인된 통상적인 방법의 한계를 뛰어넘어 〈Boundary Breaking〉문제를 해결할 때 비로소 새로움의 전기가 마련되어 창조를 이룰 수 있다.

분별심을 버리고 마음을 "물과 같이〔心如水〕" 해야겠다. "본래면목", "진심"을 찾기 위해서 말이다. 물은 어디에도 걸림이 없으니 떳떳한 형상이 없지 않은가.

가없는 예술의 바다〔藝海無邊〕에서 무엇을 찾겠다고 노를 저을 것이 아니라 물이 물임을 알고 하늘도 바다도 모두가 그대로임을 알아야겠다. *(제13회 개인전 자서, 2013. 9. 25.)*

지금 이 시각에는 전통도 시대조류도 없다

 현대미술에서 형상의 개념을 뛰어넘은 지 이미 오래이며 이는 시
간과 공간의 효과적인 표현의 추구에서 비롯된 것으로 미술의 양식
과 형식을 바꾸어 왔다. 그러나 여전히 현대미술에 있어서 시간과
공간은 아주 중요한 주제이며 혹자는 이는 무 주제 아니면 무 조형
예술의 대상이며 주요표현이라고 말하기도 한다.
 과거의 예술에서도 동서양 모두에서 시간과 공간을 드러내는 방법
이 있었으며 공간은 조형의 필수 불가결의 요소이다. 회화는 2차원
의 공간, 조소는 3차원의 공간에 의존하고 있으며 시간은 문학성의
양상으로 드러내려 했다. 로마 고대의 벽화나 불교의 조각상 등, 종
교화가 그러하다. 혹은 재현 당시의 현장의 모습, 빛, 바람, 불의 움
직임 혹은 인물화의 순간의 눈빛은 화면을 생동적으로 만든다. 그
리고 다른 해석으로는 초상화, 정물 혹은 수묵사의화 등에서 시간
이 응집된 하나의 상태를 보여주고 있다. 이처럼 과거의 조형예술
중에서의 시간은 형상에 의탁해 있었다.
 현대회화는 이러한 예술의 가장 기본적인 제한 아래서 시도되고
있는데, 즉 2차원의 평면 위에서 공간의 새로운 처리를 모색하고
있는 것이다.
 세잔과 피카소는 기하학의 직관 투시에서 벗어나 대상의 심도를
없애고 입체파를 일으켜 회화사의 일대 전환이 되었다. 같은 시기,
시간을 2차원 평면 위에 직접 표현한 부류가 있는데, 뒤샹의 기계
적 중첩, 폴 클레의 추상, 등의 평면 기하학이 그렇다. 여기에는 어

떤 선율을 띠고 있는데 칸딘스키의 점, 선, 면의 중첩과 동태, 베이컨의 인물화에 불현듯 나타나는 인물의 동작이 그 예이다.

평면상에서의 공간의 표현을 위하여 분할, 투영하고 혹은 새롭게 첨가 조합하며, 시간의 표현을 위해서는 중복, 유동적으로 아직 음악과 같이 조형과 떨어져 있지 않다.

예술가의 공간에 대한 포착은 과학적 실증과는 다르며 또한 철학적 사변과도 차이가 있다.

화가의 눈으로 보는 공간은 사실 하나의 주관적인 공간이다. 아울러 기하 혹은 토폴로지(topology: 위상기하학)의 공간과 연계될 필요가 없으며 기존의 법칙이나 정의에 근거하여 논증을 이끌어내 필요도 없다. 오직 예술가의 직관으로부터 나오는 것이다.

결과적으로 회화에서의 시공간의 사변은 예술표현의 주제로서 현대예술의 명제이다.

실제적으로 조형예술에서 시간의 소실은 기하 추상에서 부터 이미 시작되어 조형예술의 극한에 이르고 시간은 점차 그 종지부를 찍었다. 한 걸음 더 나아가 시간을 직접 예술작품의 표현수단으로 하고 있는데, 조형예술의 한계를 뛰어넘어 행위예술로 표현하고 있는 것이다. 다시 경계를 넘어 시간을 진솔하게 예술표현의 대상으로 하며 언설로 향하고 있다. 음악이 아닌데도 말이다. 시간과 공간은 그 작품 중에 있지 않고 예술가 혹은 예술비평가의 언어 해설에 머물고 있는 것이다.

현재 조형예술의 상황이 이러하나 언어의 유희로 흐를 수는 없다. 또한 예술과 과학은 구별되는데, 과학연구의 공간과 시간의 상호관

석양 47×33cm 한지에 수묵 담채 2012

계는 언어에 의존해 나타나는 것도 아니고 정의나 개념을 세우는 것도 아니며 과학적인 수단을 빌어 측정하는 것이다. 개념예술에 대해 말하자면 공간과 시간은 단지 임의적 유희의 언어에 불과하다. 회화가 시각 감수를 떠나 사변의 길을 걷게 된 것이며 이 길의 시작이 곧 회화의 종지부가 되기도 한다.

 그렇다면 이를 어떻게 극복해야 하나? 작가 스스로 회화 창작에 있어서 표현의 자유를 얻어야 한다. 작금의 예술이 극한임을 인정하고 앞사람의 사고나 경과를 반복할 것이 아니라 자기 자신을 찾아야한다. 스스로의 방법과 경험에 새로운 가능성이 있다. 동양 전통 수묵화를 "내심의 표현"이라고 하지 않았나? 내심은 바로 자기 자신의 진심으로 모든 고뇌로부터 해탈하여 맑고 청정한 우리 본래의 마음 상태를 말한다. 이 고뇌를 내려놓는다는 것은 곧 동양의 지혜이다. 시간도 창신도 버리고, 전통도 내려놓고, 그렇다고 전통의 타도는 아니다. 우리는 다 같이 이 시대를 살아가고 있다. 그러면서 스스로의 눈으로 사물을 감수하고 스스로의 심미의식을 형성하고 있다. 예술창작의 종자가 바로 스스로의 몸 안에 있다. 그런데 우리는 자기의 종자를 키우려 하지 않고 남의 사과를 따려 하며 남이 키워놓은 나무를 베려하고 있다. 지금 이 시각에는 전통도 없으며 시대의 조류도 없다. 한 개인의 예술이 인류예술의 성취이다. 자기를 살펴 자기 스스로의 형상과 방법을 찾아 언어의 유희가 아닌 스스로의 시각언어로 말해야 한다. 수묵화 전통의 "내심의 표현" 정신이 요구되는 때이다. (수묵시각21 서문, 2013. 5.)

예술창작과 시대성의 표출

 예술은 현실의 반영이며 심미의식의 표출이다. 그러므로 예술작품은 사회 즉, 관객으로 하여금 특수한 정신적, 심미적 만족을 얻게 하고 있으며, 특정한 시대 생활은 그 특정한 예술형식을 낳게 하고 있다.

 칸딘스키는 그의 저서 『예술에 있어서 정신적인 것 (Concerning the Spiritual in Art)』에서 "모든 예술작품은 시대의 아들이며 여러 상황 아래에서 우리 감정의 어머니이기도 하다. 그것은 모든 시대 문화와 더불어 하나의 중복되지 않고 자기 예술을 생산한다." 말하고 있다.

 모든 시대의 심미의식, 회화형식은 시대의 맥박 속에서 요동치며 변화 발전하고 있다.

 역대 독창 정신의 화가는 모두가 표현 형식의 모종의 방면에서 강렬하게 시대와 개인의 성격을 표출해내고 있으면서 보는 이로 하여금 감정을 불러일으키고 있다. 이처럼 예술작품에서 시대와 작가의 개성을 표출해내는 것을 우리는 예술 "양식(style)"이라고 말하고 있다.

 미술에 있어서 "양식(style)"은 "내용"과 "형식"을 통합해서 일컫

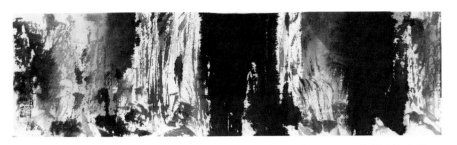

유곡천명(幽谷泉鳴) 45×12cm 한지에 수묵 2002

는 말이다. 예술가는 남다른 독특한 예술 내용을 찾아 이것을 적절한 시각부호(the sense of symbols)로 표출한다. 그러므로 시각부호는 한 사람의 외적 표현이라 말할 수 있으며 내용은 곧 그의 내적 관념이나 사상 감정을 말한다. 이러한 예술 내용을 시각부호를 통해 표출하고자 할 때 작가는 많은 고뇌를 하지 않을 수 없다. 작가는 화면상으로 드러나는 시각부호가 그 예술 내용을 성공적으로 표출하고 있는지 살피기 위하여 필히 이 두 요소 사이를 넘나들며 탐색하고 사고(思考)한다. 때로는 화면상의 시각부호가 예술 내용과 보다 깊이 있게 근접하기 위하여 원래의 내용을 고치고 다듬기도 한다. 이와 같이 내용과 시각부호 사이를 수없이 여러 번 왔다 갔다 반복 탐색을 통하여 그 행위가 더 이상 의미 없게 될 때, 그것은 형식이 되고 내용을 표출하게 된다. 다시 말하자면 화가가 화필을 내려놓고 자아를 침잠(沈潛)시킴으로써 한 폭의 그림이 완성된다. 그러므로 화가가 보기에는 모든 작품이 미완성의 작품으로 보인다. 당연히 대부분의 화가들은 창작에 앞서 화고(畵稿) 즉 작품 구상계획도를 만들게 되는데 이는 작품제작의 초보단계에 지나지 않으며 제작의 진행과정에서는 그 때 그 때 필요에 따라 원래의 구상과는 다르게 고쳐나간다. 그러므로 작품이 완성된 최후의 단계에서는

원래의 구상과는 전혀 다른 현상이 발생하게 된다. 그것의 아주 대표적인 예가 피카소(Picasso: 1881-1973)의 게르니카(Guernica)이다.

이와 같이 형식과 내용 사이를 왔다 갔다 하면서 사고하고 탐구하는 과정에서 화가는 부지불식(不知不識), 자기도 모르는 사이에 그의 개성, 사상, 관념이 점진적으로 작품상에 드러나게 된다. 그러므로 작품의 제작과정에서 반복탐색이 많고 사고가 깊을수록 화가의 개성, 사상, 관념이 깊이 있게 묻어난다.

예술에서의 양식의 형성은 그리 쉬운 일은 아니다. 구 양식을 탈피하고 새로운 양식을 형성한다는 것은 더욱 어렵다. 그리고 양식의 우열(優劣)을 평가하고 감상한다는 것은 더욱 어렵다. 필자의 견해로는 시대, 민족, 환경의 3개 방향에서 살피는 것이 비교적 적의(適宜)하다고 보여 진다. 시대, 민족, 환경이 다르므로 서로 다른 주제와 양식의 예술을 낳게 되는데, 이는 곧 다른 시대, 다는 민족, 다른 지리환경에서는 다른 주제와 다른 시각언어를 생산하는 원인이기도 하다. 예술가는 일반인보다 비교적 예민한 감각을 가지고 시대, 환경에 대하여 먼저 인지하고 깨닫는 혜안을 가지고 있다. 그는 우리가 생활하는 시대의 제반 현상과 우리가 살고 있는 환경을 간파하여 독특한 시각언어 즉, 예술작품을 통해서 다른 이들의 미적 감수와 사색을 계발하고 있다. 다시 말하자면 많은 예술가들은 "원

형"(原型, archetype: 인류 공동의 집단 잠재의식) 시각부호로 당시 세계에 결핍되고 보강해야할 현상이나 관념 등을 찾아내는 것이다. 예를 들면 정신분석심리학자 융(Carl Gustav Jung: 1875-1961)은 그의 예술이론에서 예술가는 그가 본 세계를 표현하는 것이 아니라 그 세계에 결핍된 '원형'을 전달하여 세인들로 하여금 이성과 감성, 감각과 직각의 심리 평형을 유지하게 하여 건강한 정신 세계로 이끈다고 주장하였다.

현대미술에서 형상의 개념을 뛰어넘은 지 이미 오래이며 이는 시간과 공간의 효과적인 표현의 추구에서 비롯된 것으로 미술의 양식과 형식을 바꾸어 왔다. 그러나 여전히 현대미술에 있어서 시간과 공간은 아주 중요한 주제이며 혹자는 이는 무 주제 아니면 무 조형 예술의 대상이며 주요 표현이라고 말하기도 한다.

과거의 예술에서도 동서양 모두에서 시간과 공간을 드러내는 방법이 있었으며 공간은 조형의 필수 불가결의 요소이다. 회화는 2차원의 공간, 조소는 3차원의 공간에 의존하고 있으며 시간은 문학성의 양상으로 드러내려 했다. 로마 고대의 벽화나 불교의 조각상 등, 종교화가 그러하다. 혹은 재현 당시의 현장의 모습, 빛, 바람, 불의 움직임 혹은 인물화의 순간의 눈빛은 화면을 생동적으로 만든다. 그리고 다른 해석으로는 초상화, 정물 혹은 수묵사의화 등에서 시간이 응집된 하나의 상태를 보여주고 있다. 이처럼 과거의 조형예술

중에서의 시간은 형상에 의탁해 있었다.

현대회화는 이러한 예술의 가장 기본적인 제한 아래서 시도되고 있는데, 즉 2차원의 평면 위에서 공간의 새로운 처리를 모색하고 있는 것이다.

현재 조형예술의 상황이 이러하나 언어의 유희로 흐를 수는 없다. 또한 예술과 과학은 구별되는데, 과학연구의 공간과 시간의 상호관계는 언어에 의존해 나타나는 것도 아니고 정의나 개념을 세우는 것도 아니며 과학적인 수단을 빌어 측정하는 것이다. 개념예술에 대해 말하자면 공간과 시간은 단지 임의적 유희의 언어에 불과하다. 회화가 시각 감수를 떠나 사변의 길을 걷게 된 것이며 이 길의 시작이 곧 회화의 종지부가 되기도 한다.

그렇다면 이를 어떻게 극복해야 하나? 작가 스스로 회화 창작에 있어서 표현의 자유를 얻어야 한다. 작금의 예술이 극한임을 인정하고 앞사람의 사고나 경과를 반복할 것이 아니라 자기 자신을 찾아야 한다. 스스로의 방법과 경험에 새로운 가능성이 있다. 동양 전통 수묵화를 "내심의 표현"이라고 하지 않았나? 내심은 바로 자기 자신의 진심으로 모든 고뇌로부터 해탈하여 맑고 청정한 우리 본래의 마음 상태를 말한다. 이 고뇌를 내려놓는다는 것은 곧 동양의 지혜이다. 시간도 창신도 버리고, 전통도 내려놓고, 그렇다고 전통의 타도는 아니다. 우리는 다 같이 이 시대를 살아가고 있다. 그러면서 스스로의 눈으로 사물을 감수하고 스스로의 심미의식을 형성하고

있다. 예술창작의 종자가 바로 스스로의 몸 안에 있다. 그런데 우리는 자기의 종자를 키우려 하지 않고 남의 사과를 따려 하며 남이 키워놓은 나무를 베려 하고 있다. 지금 이 시각에는 전통도 없으며 시대의 조류도 없다. 한 개인의 예술이 인류예술의 성취이다. 자기를 살펴 자기 스스로의 형상과 방법을 찾아 언어의 유희가 아닌 스스로의 시각언어로 말해야 한다.

 예술가는 먼저 남다른 독특한 양식을 이룩해야 한다. 그러나 그것이 단지 개인 양식으로만 흐른다면 그것의 대외적 공명성(共鳴性)이나 전달성(傳達性)은 그렇게 확연히 나타나지 않는다. 예술가의 생활은 바로 시대와 사회 환경 중에서 이루어진다. 그러므로 자기가 처해있는 시대환경과 민족의 문화, 역사를 깊이 있게 인식하고 살핀다면, 그만의 독특한 양식의 시각언어로 시대와 사회 환경의 내적 함의를 표출해 낼 수 있게 된다. 그렇게 되면 예술의 공명성과 전달성이 확연히 드러나고 이와 아울러 예술의 작용은 자연스럽게 상승하게 된다. 이것이 바로 필자가 견지하는 예술가의 평가 기준이며 또한 예술가에게 기대하는 바이다.
 (동서 미술문화학회 추계학술대회 기조연설, 2013. 10.)

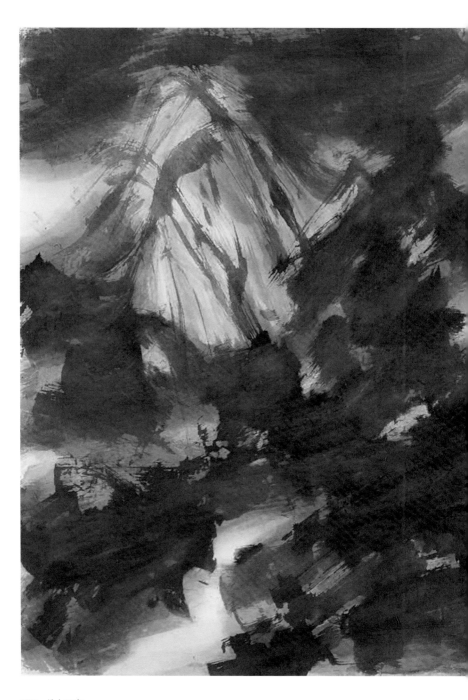

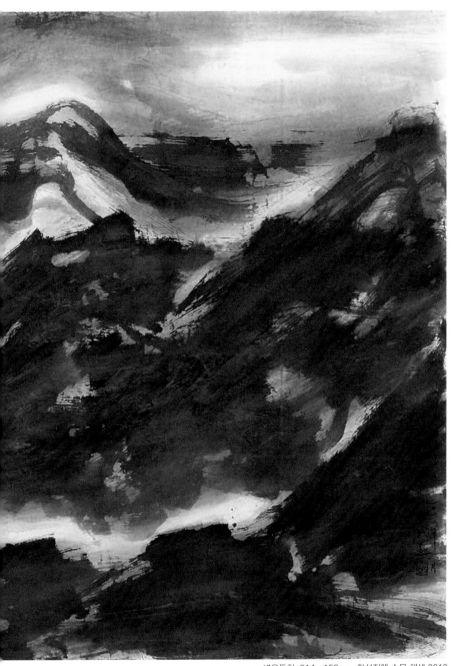

별유동천 214×153cm 화선지에 수묵 채색 2013

수무상형(水無常形): 물은 떳떳한 형상이 없다

물은 굽은 곳이나 곧은 곳을 흘러도 너와 나의 구별이 없으며
구름은 스스로 모였다가 흩어져도 친하거나 소원함이 없네
만물은 본래 한가로워 나는 푸르다 누르다 말하지 않는데
사람들이 스스로 시끄럽게 이것이 좋다 추하다 갖다 붙이네
水也遇曲遇直 無彼無此 雲也自卷自舒 何親何疎.
萬物本閑 不言我靑我黃 惟人自鬧 强生是好是醜.

고려 말 백운경한(白雲景閑: 1298-1374) 선사의 선시이다.
여기서 우리에게 분별심의 경계를 말해주고 있다. 우리는 어떤 사
건이나 사물을 대하게 되면 선악, 시비, 혹은 미추(美醜) 등으로 구
분하여 사고하고 판단하려 하지만 그것들은 그렇게 확연하게 구분
되는 것은 아니다.
자연과 인간의 구분도 그러하다. 그런데 우리는 이 백운선사의 시
에서 그는 자연과 나를 구분하려 하지 않고 자연과 하나가 되어 있
음을 발견할 수 있다. 이처럼 자연과의 합일이 '선'이며 '예술'이라
하지 않았던가?
나는 자연 속에 있으며 자연은 나 속에 있다. 자연과 인간은 서로
부분적으로만 관련되어 있는 것이 아니라 양자는 서로의 근저에 있

어 동일성을 가지고 있다.

그러기 때문에 산은 산, 물은 물로서 내 눈앞에 있게 되는 것이다. 내가 산을 산이라고 보고 물을 물이라고 보는 것은 내가 산이며 물이며, 산이 나며 물이 나이기 때문이다. 내가 그 속에 있고 그가 내 속에 있다. 선의 경지, 예술의 경지에 서라야만 산은 산이며, 나는 산을 이와 같이 보고 산은 또 나를 이와 같이 보게 된다. 내가 산을 보는 것이 그대로 산이 나를 보는 것이다.

"만물은 본래 한가로워" 즉 "본래면목(本來面目)" 그대로 이라 "나는 푸르다 누르다 말하지 않는데" 사람들은 '푸르다', '누르다', '아름답다', '추하다' 자꾸 분별하려 한다.

육조 혜능선사는 '마음(心)'은 공(空)하여 한 물건도 없으며(무일물: 無一物) 그래서 본래부터 깨끗하다(상청정: 常清淨)고 하면서 이 '무일물'은 바로 '선도 생각하지 않고(불사선: 不思善), 악도 생

수무상형 14×57cm 2017

209

각하지 않는(불사악 不思惡), 즉 이분법적 분별을 초월한 '부모로부터 태어나기 이전(父母未生前時)'의 '본래면목', '본래무일물'이며, 여기에는 선(善)과 악(惡), 시(是)와 비(非), 미(迷)와 오(悟), 청정(清淨)과 불청정(不清淨), 등 본래부터 아무것도 없어 '불성은 항상 청정하다'고 하였다.

선의 경지나 예술의 심미 경계는 잠시 자아를 망각하고 의지의 속박 즉 이분법적 분별의식을 뛰어넘어 이미지의 세계로 이동한다. 그래서 선에서 추구하는 선경이나 예술에서의 심미 추구는 서로 통한다.

선과 예술은 추론이나 논의를 좋아하지 않는다. 왜냐하면 그것은 헛된 공론에 지나지 않기 때문이다. 아무리 노력하고 애를 썼다 해도 결국에는 그렇게밖에 될 수 없기 때문이다. 선은 철학적 방법을 쓰지 않으며 또 철학적 사고로 유도하는 일체의 것도 배제한다. 선의 목적이라고 하는 것은 아무리 인간이 철학적 논리적 사고를 좋아하고 그것을 궁구해 간다 하더라도 궁극에 이르는 것이 아님을 우리에게 일깨워 주는 데 있다.

선의 방법은 이처럼 독특한 것이다. 즉 자연과 인간, 주와 객 등이 서로 대립하지 않고 바로 '불이(不二)'의 경계에 이르게 하는 것이다. 이 '불이'야 말로 일체 존재, 일체 현상의 시초 없는 시초가 된다. 시간과 비시간이 교차하는 점, 의식과 무의식이 교차하는 순간 파악된 것이다. 이 교차의 순간이 무념의 순간 무상의 순간으로 말로도 글로도 표현할 수 없다는 '언어도단(言語道斷)'의 경지이다.

그러나 사람들은 이것을 어떤 식으로든 표현하고 전달해야 했다. 그래서 선시가 나오고 선화가 그려진 것 아닌가?

‘산은 산’, ‘물은 물’ 그대로이며 ‘무심히 흐르는 물(流水無心)’ ‘형상이 없는 물(水無常形)’을 형상이 있는 시각언어로 표현하려 하였다. 이를 얼마나 전달하고 있는지 송대의 설두선사(雪竇禪師)의 시에서 그 답을 얻기로 한다.

춘산은 끝없이 겹겹으로 녹수에 덮여 벽층층(碧層層)이루고
산 아래 춘수(春水)는 깊고 깊어 벽산(碧山)의 그림자 비치네.
천지 사이 이 무인(無人)의 경계에 나 홀로 서있구나
이 풍광의 끝이 다한 곳을 아는 이 단 한 사람이라도 있을까?

(제15회 개인전 자서, 2014. 3.)

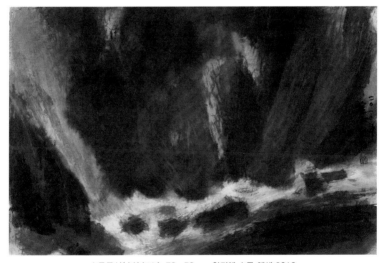

수류무심(水流無心) 78×58cm 한지에 수묵 채색 2010

문화상대론의 대두와 먹그림의 전망

 21세기 들어 일관된 가치체계가 붕괴되고 다양한 문화양상이 복합적으로 나타나는 소위 '다원문화주의(Multiculturalism)'가 시대의 대세임은 주지의 사실이다. 그래서 각 분야에서 '문화'가 중심의제로 대두되고 세계화, 즉 글로벌리즘(globalism)의 기치 아래 해당 지역의 문화적 특수성이나 담론이 그만큼 확대되고 있다. 그렇다면 이러한 시대 사회 환경에서 우리의 오랜 전통회화인 '먹그림(수묵화)'은 어떤 모색을 해야 하나? 하지만 우리는 아직 변화가 일어나는 시점에서 스스로 무엇을 해야 할지 모르고 있다. 우리가 경험하는 세계는 혼란스럽기 한이 없으며, 모든 것이 가능하지만 그어떤 것도 확실하지 않다. 지구 문명은 전반적인 변화의 국면에 처해 있지만 우리는 그 앞에서 무력하게 서 있으며 특히 역사의 그 어느 때 보다도 문화의 갈등이 점점 더 심화하고 있으며 문명은 세계화했지만 우리는 그 표피만을 느끼고 있다. 이런 문명의 위기 속에서 미술은 어떻게 공존의 기제(基劑)를 만들 수 있을까? 또 그것을 위해서는 어떤 원칙을 세워야 하는가? 등의 모색이 필요하다. 이제 많은 이들이 팽배한 서구 물질문명의 한계를 인식하고 그 대안으로 동양의 정신문화를 내세우고 있다. 전세기 중반부터 서구나 미주에서 주목받으며 연구되고 펼쳐지기 시작하여 현재는 학·예술 방면

은 물론이고 기술의 혁신에서까지 활용되고 있는 '젠(Zen, 禪의 일본식 표현)'이나 '명상' 그리고 '힐링(healing)' 등은 바로 우리의 전통회화인 '먹그림'을 낳게 하고 꽃피운 '선종사상'이나 혹은 '노장사상'에 근원을 두고 있는 것이다.

 지난 20세기 100여 년의 미술은 서구중심으로 그려지고 평가되었으며 서양미술은 당연히 서구의 예술관으로 쓰여 졌다. 우리의 한국미술사 혹은 회화사 역시 서구의 예술관으로 기술되고 평가해온 것이 사실이다. 그러나 이는 현재 대두되고 있는 '문화상대론'의 입장에서 살펴보면 지극히 잘못된 연구방법이며 판단이었다. 왜냐하면 문화인류학의 관점에서 볼 때 문화란 어떤 지역 어떤 사회의 사람들이 환경에 적응하면서 발전시켜온 하나의 생활 형태를 말한다. 그러므로 각 지역 각 부족은 각기 다른 독특한 문화를 가지게 되며, 그래서 문화의 우열이나 고저를 논의할 수 없다는 것이 바로 '문화상대론'이다. 이 이론이 예술계에 영향을 미쳐 많은 예술가들이 이제는 더 이상 서구예술을 높이 우러러 보려하지 않고 자기의 문화를 바탕으로 자기 민족의 역사, 풍속, 습관, 종교를 시각언어로 드러내려 노력하고 있다. 21세기 동아시아 전통의 '먹그림'의 나아갈 방향도 이러한 맥락에서 찾는다면 그 전망은 아주 밝을 것이다.

과학의 발전은 현대기술 문명을 낳은 원동력으로서 전 지구로 확산된 최초의 문명인 동시에 지구촌 곳곳의 모든 사회를 연결시키며 공통적 운명 속에 종속시켰다. 하지만 현대 과학은 현실만을 기술할 뿐이며 현실 그 자체를 논의하면 할수록 과학은 점점 더 오류를 범하게 된다. 우리는 우리의 선조보다 우주에 대해 더 많은 지식을 가지고 있지만 선조들은 우리 보다 훨씬 더 많은 진리를 깨닫고 있었던 것 아닌가?

 우리 전통 서예나 회화의 기본 재료 용구인 '지, 필, 묵, 연'에 대해 살펴볼 때, 동·서양을 막론하고 붓을 만드는 재료로는 다 같이 동물의 터럭을 이용한다. 이 터럭이 물이나 기름을 흡수 저장하는 작용을 활용하여 그림을 그리는 것이다. 그러나 우리의 붓은 대부분 터럭의 장단을 정리 배열하여 원추형의 끝이 뾰족한 '봉(鋒)'을 이루게 만든다. 이 '봉'은 장구한 세월 동양의 서예와 회화에서 미학상의 아주 중요한 역할을 해오고 있다. 이와 반면으로 서양의 붓은 동물의 터럭을 평두(平頭)로 배열하는 형식을 취함으로써 비교적 괴상면적(塊狀面積)을 칠하는 데 적합하며, 우리가 '봉'으로서 '선'을 처리하는 것과는 사뭇 다르다. 이와 아울러 서양회화에서 주로 사용하는 화포(畵布,canvas)는 기름과 배합한 안료가 엉치지기에 적합하여 퇴적된 괴상효과를 가져온다. 하지만 동양회화에서 사용하는 종이는 수묵이 스며들어 선염의 투명한 효과를 잘 내고 있다. 이처럼 예술창작에 있어서의 물질재료는 선택에 따라 미학 상

에 있어서 최종 목적에 기여하기도 한다. 우리가 좀 더 자세히 관찰해보면 같은 종이이지만 한지나 화선지는 그 성질이 서양의 종이와는 아주 다르다. 서양회화에서 사용하는 종이, 수채화 용지는 침투성이 약해 수분이 종이 위에 머물러 있으며 흡수가 잘 안 되지만 한지나 화선지는 섬유질로 이루어져 붓으로 한번 적셔지면 바로 흡수되며 다양한 묵흔(墨痕)을 조성해 낸다. 이런 묵흔은 아주 오랫동안 동양회화 특유의 미학 요소로 작용하고 있다. 그러나 이러한 '먹'이 현대에 이르러서는 아주 난해한 재료로 인식되고 그 사용을 멀리하고 있는 것이 사실이다. 여기서 우리가 말하고 있는 이 '먹'은 절대로 '흑색'으로서의 '먹'이 아니다. 중국의 당(唐)대 이미 '묵분오채(墨分五彩)'의 이론이 나타났으며, 먹은 물과 결합하여 화면위에서 변화무상한 현상을 출현해내는 독특 성질을 가지고 있다. 이처럼 먹은 단순히 물질재료의 한계에 머무르지 않고 미학적 생명력을 내포하고 있는 것이다.

 그렇다면 우리는 여기서 역사상 '먹그림', 즉, 수묵화의 출현 계기와 그 사상성에 대해 살펴보지 않을 수 없다. 수묵화는 당말 오대에 완만히 발생하여 송(宋)대를 거쳐 중국회화 사상 정종화파(正宗畵派)로서의 지위를 갖게 되었다. 이는 바로 중국에서 선종이 출현하여 중국사상사에 많은 영향을 끼치면서 그 주류를 형성한 과정과 동일노선이다. 우리는 여기에 주목하지 않을 수 없다. 다시 말하자

면 '먹그림'은 선종의 흥성과 더불어 서로 나란히 발전하였고 상호 교류를 하였기 때문에 수묵화가 선종으로부터 영향을 받게 된 것은 아주 자연스러운 것이었다. 이와 같은 당과 오대시기에 나타난 선종과 문인 사대부의 상호교류 및 영향 관계는 송대에 이르러서는 완전한 밀착 관계가 되었다. 당시의 선종은 이미 그들의 취향에 맞도록 많이 변화되어 있었기 때문에 그들은 쉽게 선종의 분위기에 젖어 들 수 있었다. 사대부들은 현실의 세속적인 생활을 영위하면서도 선승과의 빈번한 왕래는 물론 그들의 의식 역시 상당 부분 선승화 되었으며 이와 아울러 선승들도 문인 사대부들과의 교류가 빈번해지면서 점차 사대부화 하는 경향이 뚜렷해졌다.

이처럼 선종과 유학(儒學)의 상호융합은 특히 이학가(理學家)들이 '선'을 취해 유학으로 입문하게 함으로써 선종의 심성론과 수행법이 유학 속으로 흡수되어 유학으로 하여금 농후한 선종의 색채를 띠게 하였다. 때로는 이학가들이 사용한 용어도 선승들과 지극히 비슷하였다. 선종보다도 오히려 많은 선종사상을 흡수 소화하여 새로이 흥기한 신유학(新儒學)인 이학(理學)이 선종의 뒤를 이어 인간의 내심 세계를 탐색하고 인간 행동의 새 준거를 규정하고 있었다. 그러므로 신유학 즉 송명(宋明) 이학은 본래 선종이 변화되어 이루어진 것임으로 선종의 유학화 혹은 불교의 이름을 지칭하지 않은 중국적 불교라고 말하기도 한다.

송·명시대의 화론이 '이(理)' 안에서 다루어졌지만 그것 역시 실제로는 선종의 사상을 바탕으로 하고 있는 것이다. 이와 같은 선종의 혁명은 중국 회화의 형식과 기법을 완전히 바꾸어 놓았으며 또한 중국 사대부의 심미의식을 심원(深遠)한 정관(靜觀)의 선적 경계로 변화시켜 놓음으로써 그들이 추구하는 내심의 평정과 청정하고 담박한 정취를 현실 생활에서, 회화에서 드러내고 있었다.

당시 예술을 논한 사람 중 다수가 예술구상에서 '정묵관조(靜黙觀照)'와 '직각체험(直覺體驗)'의 방식을 운용하여 예술적 상상력을 펼치고 의미를 기탁할 물상을 찾았다. 이러한 상태를 추구하는 하나의 방편으로 당시의 예술가와 이론가들은 선종의 선적 사유방식을 이용하여 끊임없는 '정묵관조' 즉 명상을 시도하였다. 관조는 직각의 터전을 닦는 것이며 직각은 관조가 선행되지 않고서는 이루어지지 않는다. 작품 구상에서 관조가 앞 단계라면 관조의 결과로 얻을 수 있는 것이 사물을 그대로 바라볼 수 있는 능력 곧 직관력이다. 이것은 마치 선종에서 순간적으로 깨침을 얻는 돈오(頓悟)와 유사한 체험이다. 선종에서의 '깨달음'은 어떠한 인위적 사유나 규범도 필요치 않은 한 인간 개체의 완전한 자각이며 직관적 체득이다.

그러므로 이들의 의식은 동에서 서로 하늘에서 땅으로 일정함도 없고 다함도 없었다. 그래서 우리들이 당시의 시화를 보면 분명하게 보이지 않는 것도 보이며 분명하게 들리지 않는 것도 들리며 분명히 함께 일어날 수 없는 모순된 사건들이 한꺼번에 일어나기도

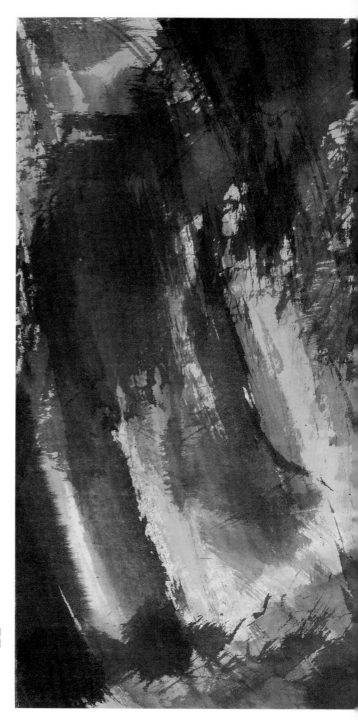

계곡의 물 다함 없이 흐르네
63×48cm 한지에 수묵 채색
2011

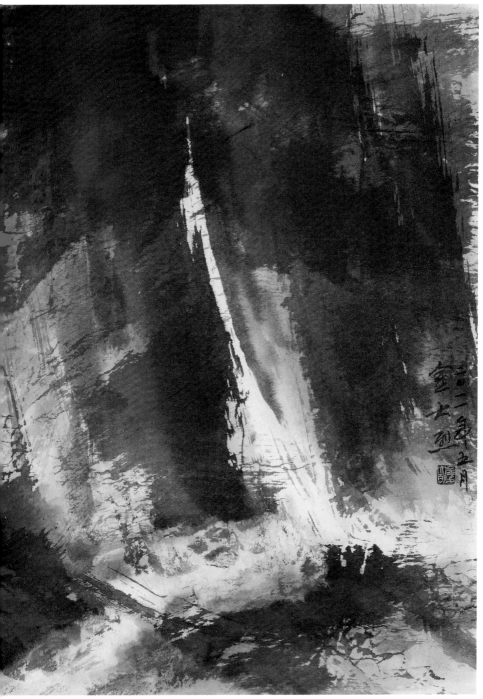

한다. 시간과 공간의 한계, 각종 감각기관의 한계는 더 이상 존재하지 않고 혼돈의 덩어리가 되어 교차한다. 이것은 근본적으로 인간만을 특수한 존재로 분리하여 생각하는 것이 아니라 우주 내의 삼라만상의 보편적 원칙 속에서 인간 존재를 규정하는 것이다. 감성과 이성을 구분하지 않고, 예술 활동과 다른 정신 영역의 활동을 하나의 원리로 포용하는 사상적 특징 위에서만 성립 가능한 발상인 것이다.

 이들은 '정묵관조'와 '직각체험'을 통해 얻은 자기들의 깊고도 오묘한 사상 감정을 표출하기 위한 제일 적합한 재료로써 '수묵'을 발견해낸 것이다. 수묵으로 형상을 묘사하는 과정은 마치 예술가가 자아를 표현하는 과정과 유사하다. 따라서 수묵이 표출해내는 천태만상은 바로 예술가의 심리가 오묘한 상태로 변화해 가는 것을 나타내는 것이라고 하겠다. 회화사상 백묘화(白描畵)로부터 수묵화로의 변화는 커다란 진보이며 이로 인하여 작가의 심경을 더욱 자유스럽게 표현할 수 있게 되었다. 즉 수묵은 농담이 기이하고 암시적인 특성을 가지고 있으므로 이를 통하여 형태 자체가 주는 구체적 의미를 감소시키고 작가의 이상, 즉 청원 유심하고 청정 담박한 정경을 표현하기에 아주 적합한 매체였다. 수묵화는 객관 사실을 그대로 묘사하기보다는 화가 자신의 사고와 감정을 적극 반영할 수 있다. 따라서 수묵화와 선종은 인간의 자아를 새롭게 이해하고 실현해 가는 과정에서 서로 밀접한 관련을 갖게 되었던 것이다.

이처럼 '먹그림', 수묵화는 예술의 내용과 형식에 있어서 그 어느 회화 분야에서 보다 사상적 체계가 확고하며 이와 아울러 여기에 걸맞은 독특한 표현형식을 가지고 있다. 이런 수묵화, '먹그림'은 동아시아 3국 회화의 주류로써 1,000여 년 동안 그 고귀한 지위를 누려왔다. 그러나 오늘에 이르러서는 그 명운이 바람 앞의 촛불처럼 가물거리고 있지 않은가? 이에 대한 원인은 여러 방향에서 찾을 수 있겠지만 그 핵심은 바로 앞에서 언급한 지난 20세기 100여 년의 긴 세월 동안 우리의 예술 문화가, 그리고 그 교육이 서구중심으로 이루어진 결과라 하겠다. 여기서 우리에게 다행인 것은 21세기 들어 많은 예술가들이 "문화상대론"을 호응하고 따르고 있음이다. 이제는 더 이상 서구예술을 높이 우러러 보려 하지 말고 우리 문화를 바탕으로 우리 스스로의 사유와 예술 내용을 시각언어로 드러내야겠다.
 지금 세계 도처에서 '선'에 대한 학문적 연구는 물론 실제 수행이 활발히 이루어지고 있으며 많은 예술가들은 그들의 작품 속에 '선적사유', '선적내용'을 표출하려 노력을 아끼지 않고 있다. 그러면서 서구의 많은 이론가, 평론가들은 'Zen(禪)' 혹은 'Tao(道)'에서 현대미술의 활로를 찾으려 하며, 이로써 서술하고 평가하는 것을 선진으로 여기고 있다. 그러나 우리는 이러한 추세에 민감하지 못하다. 지금의 시대환경이 마치 "먹그림"이 선종과 함께 출현하여

널리 펼쳐지던 그 시대와 유사한데 말이다. '문화상대론'이 시대의 대세이며 '인류 정신 문화의 발흥'이 시대적 요구인 21세기, 우리는 이 시기를 그대로 흘려보내서는 안 된다. 문화의 특징은 바로 지속성에 있다. '먹그림'은 출현 이후 오랫동안 주류문화(main culture)의 지위를 누리며 그것의 기원인 사회 역사적 전제조건보다 더 오래 지속되고 있다. 심지어 그 뿌리가 잘려나갔어도 그보다 오래 살아남아 있지 않은가? 우리는 이 역사적 사실을 통해서 이 시대 '먹그림'의 존재의의와 그 지속 가능성 내지 흥성의 계기를 마련해야겠다.

(회화 2000전 서문, 2014. 5.)

공산무인(空山無人) 100×80cm 한지에 수묵 채색 2013

가섭이 꽃을 보고 웃은 뜻은?

어느 때 부처님은 설법 중 침묵으로 일관하다 꽃 한 송이를 들어 대중에게 보였다. 모두들 그 영문을 모르고 있었으나 가섭존자만이 미소로 답하였다. 부처님은 기뻐하시며 그 꽃, 정법안장(正法眼藏) 을 마음에서 마음으로 가섭에게 전하였다.

그렇다면 가섭은 왜 꽃을 보고 웃었을까? 우리는 여기에 대해 의문을 가져보지 않을 수 없다. 꽃의 형상이나 색깔이 아름다워서? 아니면 향기가 그윽해서? 아니다. 가섭은 있는 그대로의 꽃을 보고 꽃과 하나가 되어 꽃의 비밀, 우주의 신비를 본 것이다. 이것이 바로 우리가 말하는 '깨달음'이며 가섭은 이 '깨달음'을 통해 '생명의 진제(眞諦)', 삶의 '아름다움'을 발견한 것이다. 이와 같은 '깨달음' 이나 예술에서의 '미적인식'은 우리가 세계를 인식하고 인생을 파악하는 데 있어서 아주 적합한 방법 혹은 방식이다. 이는 다 같이 인간 자체가 갖추고 있는 초월적인 감성역량을 발휘하여 세계 및 인간의 본성을 통찰하는 것이다.

다시 말하자면 깨달음이나 아름다움은 인간이 우주 전체와 조화를 이루어 우주와 더불어 하나로 융합하고 자연스럽게 주체와 객체의 분리 혹은 대립이 존재하지 않는 것이다. 대상에 대해 이야기하기 보다는 대상의 진실을 보여주려 함으로 논리적 사유를 필요로 하는

개념, 판단, 추리 등의 단계를 뛰어넘는다. 여기에는 사물 자체에 직접 진입하는 '직관의 사고'가 요구되며 이는 또한 지금까지 추구하던 바로부터의 탈출을 의미한다. 이와 같이 실체를 인지하고 관찰하는 방법이 바로 '깨달음'을 위한 '선적 사유'이며 이를 또한 의지적(conative) 혹은 '창의성'의 방법이라고도 한다.

부처님은 "일체중생 실유불성(一切衆生 悉有佛性)"이라고 하였다. 우리는 누구나 '깨달음', '창조성'을 가지고 있다. 그래서 우리는 누구나 부처가 되고 예술가가 될 수 있는 것이다. 그러나 우리는 우리에게 부여된 이처럼 위대한 '불성', '창의성',을 얼마나 발현하고 있는가?

지금은 그 어느 때보다도 '창의성'을 요구하고 있다. 가섭이 꽃을 보고 웃은 뜻에 그 비밀이 숨겨져 있다. 우리가 이것을 찾아 쓴다면 우리는 이 시대의 주인이 될 것이다. (동대신문, 보리수, 2015. 3.)

내가 나를 보고 나로서 사는 것

얼마 전 미 항공우주국(NASA)은 지구에서 1,400광년 거리에 태양계 시스템과 비슷한 '쌍둥이 지구'를 찾았다고 발표했다. 이 발견은 로켓에 실려 우주로 발사되어 지구 밖에 설치되어있는 케플러 망원경을 통해 이루어진 것이라고 한다.

그러나 2,600년 전 붓다는 이미 광활한 우주의 진리를 통찰하고 서쪽으로 10억만 국토를 지나면 서방정토가 있다고도 했다. 경전에서는 이를 '불안(佛眼)'으로 본다고 하고 있다. 불안은 육안(肉眼), 천안(天眼), 혜안(慧眼), 법안(法眼)을 다 갖추고 사물의 현상계를 바르게 보는 눈이다. 우리는 감히 '불안'은 넘볼 수 없으나 '천안' 즉, 우리 '마음의 눈〈심안(心眼)〉'으로는 세상을 보고 인생을 파악할 수 있다.

우주 대자연 중에는 신비롭고 오묘한 존재들이 헤아릴 수 없이 많다. 이를 이성적인 방법으로 해석하기 위해 나타난 학문이 자연과학이다. 그러나 불교와 예술에서는 우주를 분석하고 연구하지 않으며 증명하려 하지도 않는다. 오히려 자기의 생명 상태와 우주의 오묘하고 신비함을 하나로 융합해 낼 수 있는 이성을 초월하는 인식을 요구하고 있다. 여기서 우리는 '마음의 눈'을 활짝 떠야 새로운 세상이 보이며 이 때 비로소 자아실현의 기쁨을 얻는다.

인류를 이끌어가는 모든 창의적 활동은 자기실현을 위한 욕망에서 나왔다. 세상에 변하지 않는 진리는 없다. 세계는 끊임없이 변한다. 산하대지가 그렇고 하늘의 별들이 그러하다고 붓다는 우리를 가르쳤다. 현대사회가 그토록 요구하는 창의성도, 학문의 융복합도 여기서 찾아진다. 남이 본 세계로는 변화를 이끌 수 없다. 내 스스로의 눈으로 나의 관심과 호기심을 좇아 살아야 한다. 우리 모두의 마음에 부처가 들어있단다. 그 '마음의 눈'으로 세상을 보아야겠다. 내가 나를 보고 나로서 사는 것, 그 이상의 가치는 없다.

(동대신문, 보리수, 2015. 9.)

선과 예술의 융·복합

선종의 '깨달음'이나 예술에서의 '아름다움'은 다 같이 이성적 판단이나 과학적 분석 규명으로 설명할 수 없으며, 언어 문자로도 전달하기 어려운 특수한 심리상태이다. 그러나 선종은 이러한 내용 즉, '행위가 없고 형상이 없어 말로 표현할 수 없는 것'이라 해도 말을 해야 했으며, '마음으로만 전할 수 있는 것'이라 해도 눈으로 보고, 귀로 들을 수 있게 표현해내야만 했다. 그래서 찾아낸 것이 바로 '선과 예술의 융복합'이었다. 이는 혜능이 말한 "일체 만법은 모두 자신에 있으며, 자심을 좇아서 문득 진여본성을 드러내려 한다."를 실현하려는 것이었으며, 내심의 세계와 외재적 사물을 하나로 융복합시킴으로써 선적사유를 통해 미적 인식을 경험하는 희열을 얻게 되었다. 이를 언어문자로 서술하면 '선시'가 되고 시각형상으로 표출하면 '선화'이다. 당시의 지식층들은 이 '선'과 '시'와 '그림'을 하나로 융합하여 문인화 즉, 수묵화 예술을 창출해냈다. 이렇게 출현한 수묵화는 이후 1,000여 년 동안 동아시아 미술의 근간이었으나. 이제는 그 깊고 오묘한 특성을 많이 잃었다. 그런데 서양의 현대미술에서 그 특성을 고스란히 드러나고 있음이다. 이미 1세기 전부터 동서미술의 결합 내지 선종과의 융복합을 꾀했던 것이다. 20세기 초반 프랑스의 화가 마르셀 뒤샹이 전시장에 소변기를 거꾸로 진열해놓고 '샘(fountain)'이라는 명제를 부쳤는데, 이는 곧

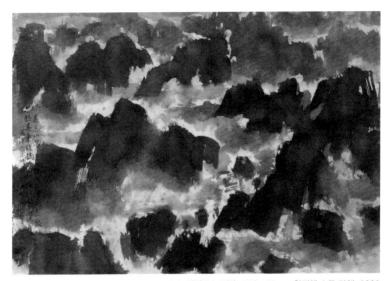

류수장한(流水長恨) 130×89cm 한지에 수묵 담채 2009

선종의 기봉(機鋒), 화두(話頭)와 다르지 않다. 당말 어느 선사는 제자가 "무엇이 불법대의입니까?" 물으니 "허공에 철산이 지나가고 산꼭대기서 파도가 하늘 높이 일고 있다."고 하였다. 이처럼 현대미술과 선은 상통하며 그 의미가 난해하고 표현이 애매모호하기 때문에 일반적인 인식방법으로는 이해하기 어렵다. 그래서 '다다이즘'을 난해한 미술이라고 했으며 이후 출현한 초현실주의, 추상표현주의, 자동기술법 등 모두가 선종의 자아실현의 방법을 회화로 표출하고자 한 것이다. 그러나 우리는 지난 1세기 동안 이것의 외형만을 추종하는 데 급급했다. 이미 우리가 가지고 있던 것인데, 지금 세계 도처에서 '선'에 대한 학문적 연구는 물론 실제 수행이 활발히 이루어지고 있다. 마치 선종이 출현하여 당시 사상계를 지배하고 문화예술을 혁신시킬 때처럼, 다시 선과 융복합을 통한 새로운 문화 창출이 요구되고 있는 것이다. (동대신문. 보리수, 2016. 3.)

봄이 오는 길목에서

 다시 봄이다. 입춘이 지난 지도 20여 일이 넘었고 그 긴 겨울 방학
도 다 가고 있다.

 참으로 쉼 없이 흐르는 물처럼 지나가는 세월이다. 물처럼 세월처
럼 몸도 마음도 이 세상에 맡기고 인연 따라 사는 것이 최선의 삶이
라서 '상선약수(上善若水)'라 하지 않았던가? 그러나 우리는 그러지
못하고 계절이 바뀔 때면 '세월은 쏜살같다', '세월은 유수 같다' 하
며 세월의 흐름을 아쉬워하며 이를 찬탄하고 있다. 이것이 바로 우
리 중생의 삶이 아니겠는가?

 그런데 이맘때면 떠오르는 선시가 있다. 바로 《학림옥로(鶴林玉
露)》에 기재된 무명의 어떤 비구니의 오도송인데 이러하다.

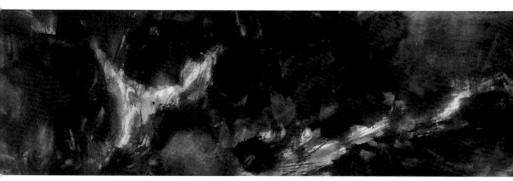

만목청산(滿目靑山) 75×21cm 한지에 수묵 채색 2001

종일토록 봄을 찾아 헤맸건만 봄은 보지 못하고
짚신이 닳도록 구름 맞닿는 언덕까지 다녀왔는데
돌아와 보니 뜰 앞의 매화 웃으며 향기 풍기네
봄은 이미 매화 가지에 무르익었거늘.

盡日尋春不見春 芒鞋踏遍隴頭雲
歸來笑拈梅花臭 春在枝頭已十分

　당대(唐代)의 이름 모를 비구니의 오도송으로만 전해지고 있는 이
시는 추운 겨울이 싫어 따뜻한 봄을 기다렸든, 깨달음을 찾아 여기
저기 헤매었든 결국 그 봄, 그 깨달음은 바로 멀리 있지 않고 자기
마음, 자지 집 뜰 앞에 있음을 말해주고 있다.
　이 시에서의 절정은 '이십분(已十分)'에 있다 봄도 깨달음도 이미
우리 곁에 와 있는데 우리는 그것도 모르고 멀리서 찾아 헤매고
있다.
　아울러 이보다 좀 더 깊어진 봄을 노래한 조선시대 허응당(虛應堂)
의 시를 살펴보고자 한다.

훈훈한 봄바람 선방 추위 몰아내

선창을 활짝 열어놓고 즐거이 바깥 구경하네.

얼음이 녹아 계곡의 물은 기뻐 소리 내어 흐르고

눈에 싸였던 산은 홀연히 모습 드러냈네.

푸른빛은 골목에 들어 메말랐던 버들가지 물 드리고

붉은빛은 뜰에 들어 점점이 복사꽃에서 웃고 있네.

감상에 겨워 있다 문득 머리 들어보니

아지랑이 너머 산과 계곡에 푸르름이 깃들었네.

春風吹豔竹房寒 豁開禪窓賞物歡
氷泮喜聞深澗響 雪鎖驚見遠山顔
靑歸巷柳顰眉染 紅入園桃笑顔斑
賞極飜然開擧首 烟中蒼翠數峯巒

밖은 따듯한 봄바람이 살랑살랑 불어 댄다. 그늘진 방안의 창문을 열어젖힌다. 그 훈훈한 온기가 방안으로 들어온다. 개울가의 기뻐하는 물소리가 선사의 가슴팍을 뚫고 흘러나간다. 눈을 들어 앞산을 바라보니 며칠 전까지 눈에 덮였던 산이 어느새 녹아, 말끔한 모습으로 봄을 맞을 채비다. 도둑처럼 다가온 봄에 문득 놀라움을 느꼈나 보다. 푸르른 버들가지가 바람에 연약한 모습으로 흔들리는 것을 보는데, 마치 미인의 눈썹처럼 그려지는 것이다. 분홍빛 복사꽃은 여인의 볼에 돋은 홍조에 비유를 한 것이다. 선사의 시라기보

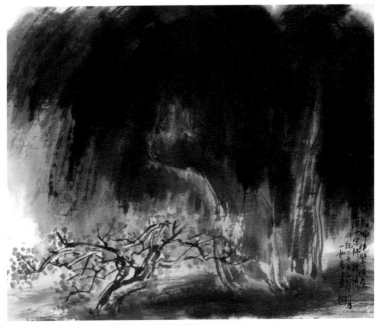

도화홍(桃花紅) 90×72cm 한지에 수묵 담채 2009

운귀산정(雲歸山靜) 75×21cm 한지에 수묵 담채 2005

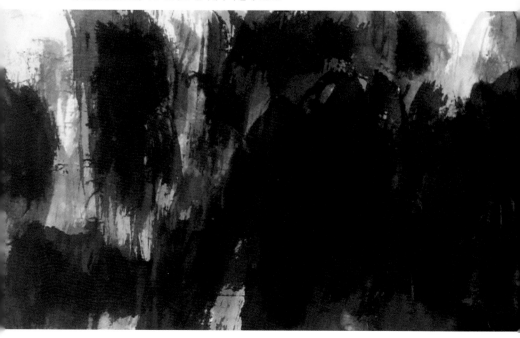

다는 여느 세속 시인의 소박한 시적 표현쯤으로도 보인다. 하나 여기서 잠시 머리를 돌려 먼 산을 보니, 옅은 빛의 안개 자욱한 두어 산봉우리가 태연히, 고고한 자태로 머물고 있는 것이 보인다. 초봄의 경치를 세속의 관점에서 문학적으로 표현했으면서도, 동시에 세상을 멀리서 관조하는 자세도 드러낸다. 이 두 가지 자세는 서로 떨어져 있는 것이 아니다. 곧 자연 속에도 그러하듯, 선사의 마음속에도 버들과 복사꽃과 고고한 산봉우리들은 함께 어우러져 있는 것이다. 초봄의 경치가 눈에 환하게 들어온다.

이제 조금 있으면 우리 동악의 언덕에도 봄바람이 살랑살랑 불어오고 멀리 남산 봉우리에는 안개 자욱이 피어오르며 파릇파릇 봄기

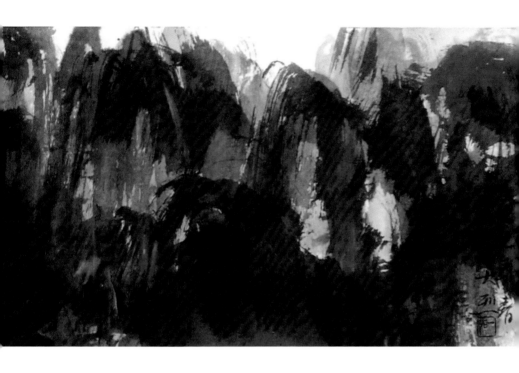

운이 퍼져날 것이다. 이렇게 봄은 우리 곁에 이미 십분 와있다. 지난겨울, 지나가는 겨울방학을 아쉬워말고 아직 오지도 않은 내일도, 여름도 생각하지 말아야겠다. 화살처럼 물결처럼 빠른 세월의 흐름 속에 오늘 여기 이미 와 있는 봄을 알아차려야겠다. 이것이 곧 상선(上善)이 아니겠는가? (정각도량, 2016. 3.)

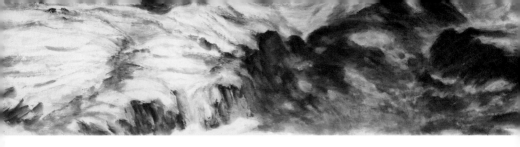

마음은 화가와 같아

붓다는 〈화엄경〉에서 "마음은 화가와 같아 가지가지 오온을 그려
내나니 일체 세간 가운데 만들어내지 않은 것 아무것도 없다."고 말
씀하셨다.

우리는 항상 즐겁고 아름답게 살길 바라고 있다. 그러나 우리는 지
금 그 어느 때 보다도 물질의 풍요 속에 살고 있으면서도 우리의 삶
은 아름답거나 행복하지 않다.

현재 세계 인류는 환경 위기, 소외와 갈등의 심화, 공동체의 파괴
및 억압과 폭력의 구조화로 인하여 인간성은 상실되고 신자유주의
식 세계화는 결국 양극으로 치닫고 있다. 21세기에 인류가 맞은 위
기에 대한 현실적 대안은 생태의 회복과 욕망의 자발적 절제 및 마
음 닦기, 공존공영으로 모아지고 있다.

우리의 욕망은 신기루이다. 한 욕망이 실현되면 또 다른 욕망을 추
구하게 되고 그런 줄 알면서도 우리는 이상과 현실, 아집과 도덕,
성(聖)과 속(俗) 사이를 끊임없이 넘나들고 있다. 상락아정(常樂我
淨)의 이상세계를 꿈꾸고 그 완성을 지향하지만, 누구도 그 실현을
이루지 못하고 이상과 현실 사이의 괴리에서 빚어지는 집착과 탐
욕으로 인해 늘 괴로워하며 살아가고 있다. 이상과 현실 사이의 괴

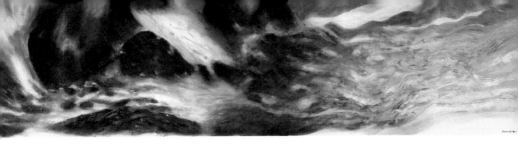

환희사계(歡喜四季) 1,600×200cm 한지에 수묵 채색 2015

리에서 괴로움을 느끼지만 합일의 순간에는 환희를 느낀다. 그러나 그것은 지속적이지 못하고 찰나의 순간뿐이고 다가가면 곧 사라짐으로 더 큰 괴로움을 얻는다. 이런 괴로움으로부터 벗어나는 방법 중의 하나가 상상력이다. 우리는 상상력을 통해 이상과 현실, 성과 속을 하나로 아우르고 그 사이에서 노닐며 즐거움을 얻는다. 상상은 현실과 비현실의 경계에서 양자 사이의 가능성을 찾아 이미지를 통해 작동하며 우리의 경험과 현실을 바탕으로 직관적 사고로 대상을 통찰하여 이를 구체화한다. 상상력(imagination)은 바로 이미지(image)를 떠올리고 구성하는 능력을 말하며 대상과 만나 우리의 감각이 작동하는 바를 상(象)으로 구체화한 것이 바로 이미지이다. 상상력은 인간 경험의 가능한 모델을 구성하는 힘이다. 상상력은 보이지 않는 것을 보이게 하고 꿈과 현실, 욕망과 억압, 죽음과 삶 사이의 화해 내지 균형 잡기를 시도하고 경험하면서 세계를 다시 구성해내는 것이다. 상상력은 바로 인류 진보의 원동력이다.

이제 우리는 붓다가 말씀하신 '화가와 같은 마음(상상력)'을 통해 존재의 근원에 대해 성찰하고 세계의 본질을 통찰하며 인간과 자연, 나와 남의 합일을 추구해야겠다. (동대신문, 보리수, 2016. 11.)

다원문화시대 반려와 교감의 미학

소위 문화의 세기라는 21세기가 도래한지도 이미 17년이나 지났다. 한국의 미술문화는 지난 세기 말부터 급격히 밀려든 '세계화'의 조류를 보편개념으로 받아들이고 더욱이 현대화 사조의 충격은 어찌할 수 없는 현실이다. 조금이라도 문화의식이 있는 예술가라면 현대예술의 변화 다변한 현실에 놀라지 않을 수 없다. 전과 달리, 현대예술 사유는 시대조류와 자아를 성찰하지 않으면 안 되게 되었다. 즉, 이 시대의 예술정신과 특색을 펼쳐내야만 한다.

왜 이렇게 21세기 들어 문화를 운위하는 일이 많아졌는가?

그동안의 일관된 가치체계가 붕괴되고 다양한 문화양상이 복합적으로 나타나는 '다원문화주의(Multiculturalism)'시대이기 때문이다. 그래서 각 분야에서 '문화'가 중심의제로 대두되고 세계화, 즉 글로벌리즘(globalism)의 기치 아래 해당 지역의 문화적 특수성이나 담론이 그만큼 확대되고 있다.

다원문화시대(Multiculturalism): 이왕의 미술은 서구중심으로 평가되고 서양미술 역시 서구의 예술관으로 쓰여 졌다. 우리의 한국 미술사 혹은 회화사 역시 서구의 예술관으로 논의되어온 것이 사실이다. 그러나 문화인류학의 관점에서 볼 때 문화란 어떤 지역 어떤 사회의 사람들이 환경에 적응하면서 발전시켜온 하나의 생활 형

상외지상 27×33cm 2013

태를 말한다. 그러므로 각 지역 각 부족은 각기 다른 독특한 문화를 가지게 되는데, 그래서 문화의 우열이나 고저를 논의할 수 없다는 것이 문화 상대론이다. 이 이론이 예술계에 영향을 미쳐 많은 예술가들이 이제는 더 이상 서구예술을 높이 우러러 보려 하지 않고 자기의 문화를 바탕으로 자기 민족의 역사, 풍속, 습관, 종교를 시

각언어로 드러내려 노력하고 있다. 이러한 추세는 식민통치를 경험한 국가나 지역에서 현저히 나타나고 있다. 이때 그들은 이왕의 식민통치 국가와의 문화적 차이성을 특별히 강조하고 나아가 자기 국가, 민족의 문화와 역사의 특이성 및 중요성을 드러내려하고 있다. 이와 같은 전후 '후 식민주의이론(Postcolonial theory)'의 흥기는 이왕에 변연성(邊緣性) 혹은 열질성(劣質性)으로 만 보던 관점을 바꿔놓았으며 이후 점진적으로 미술사의 한 장을 장식하게 되었다.

 반려와 교감 혹은 반려에 대한 문화의식도 우리 나름의 것이 있었을 터인데 우리는 그것을 잊고 있지 않나 생각된다. 반려란 짝, 친구, 동반자 등을 의미하며 즉, 우리 인간과 더불어 사는 것이다. 우리 동양인의 삶의 근본 사상은 바로 '천인합일(天人合一)', '물아일체(物我一體)'에 있다. 자연과 사람이 하나이며, 물체와 내가 한 몸으로 살고자 한 것이며 이 경지에 이르는 것이 인생의 최고 목표였으며 또한 예술창작의 최고 경계였다. 그래서 이 경지에 이르는것을 '도(道)' 혹은 '미(美)'라고 하지 않았나. 풀 한 포기, 나무 한 그루, 길바닥에 기어 다니는 개미 한 마리까지도 우리 인간과 더불어 사는 반려로 여기고 상호 교감하면서 살아왔다. 그러면서 이것을 예술로 창조해낸 것이다.

그러나 지난 20세기 초부터 서구문화가 유입되고, 이것이 점차 확대되어 70년대 이후 급격한 산업사회로 변모하면서 우리의 전통사상은 많이 훼손되고 엷어졌다.

이런 상황에서 문화 상대론이 대두되어 자기의 문화를 바탕으로 자기 민족의 역사, 풍속, 습관, 종교를 시각언어로 드러내려하고 있어 다행이다.

이는 과거에 대한 복원, 재현이 아니라 시대조류와 자아를 성찰하여 이 시대의 예술정신과 특색으로 펼쳐내야 한다.

아시다시피 동서양을 막론하고 반려동물과 인간과의 관계에 관한 이야기는 참 많이 있다. 그 중에서 1,300년 전 우리나라 신라시대 왕자인 김교각 스님과 삽살개의 이야기는 신앙의 대상인 불화, 미술작품으로 남겨져 시공을 초월해 지금까지 전해지고 있다. 바로 '지장보살도' 이야기다. 교각 스님이 당나라로 유학 갈 때 삽살개 한 마리를 데리고 갔는데, 스님이 지장보살로 추앙받고 결국 신앙의 대상이 되어 불화로 그려지게 되었는데, 이 '지장보살도'에는 항상 삽살개가 그려져 있다.

김교각 스님은 석가모니부처님께서 열반에 드신지 1,500년 되는 696년에 신라 성덕왕의 왕자로 태어났다. 스물네 살에 출가하여

지장(地藏)이라는 법명을 받은 뒤에 스님은 선청이라는 흰 삽살개 한 마리와 오차송이라는 소나무 종자, 황립도라는 볍씨와 금지차라는 신라 차를 가지고 중국 구화산으로 건너갔다.

구화산에서 99세까지 불도에 정진하다가 열반에 들었고, 그가 열반에 들 때 "산이 울리고 돌이 굴러 내렸으며 대지에 신광(神光)이 번쩍이고 뭇 새들이 구슬피 울었으며 법당의 서까래가 무너져 내렸고 큰 돌이 소리 없이 떨어졌으며, 화성사(化城寺)의 종은 아무리 쳐도 소리가 나지 않았다."고 하고 또 석함(石函) 속에 육신을 넣고 뚜껑을 닫은 지 3년 후에 개옹(開甕)해보니 용모가 생전과 다름없었고, 근골(筋骨)을 건드리니 쇠사슬(金鎖) 소리가 나서 불경에 있는 지장보살에 관한 내용과 같은 현상이므로, 사람들이 지장보살의 현신(現身)으로 여겨 육신보전탑을 세우고 그 안에 등신불(等身佛)로 모시게 되었다. 중국 안휘성 화성사이다.

이후 중국뿐만 아니라 우리나라 사찰마다 지장전에 스님의 상을 모시고 있다. 자비의 부처인 지장보살은 해탈의 경지에 도달했으나 석가의 위촉을 받아 그가 죽은 뒤 미래불인 미륵불이 출현하기까지 무불의 시대에 육도의 중생을 교화, 구제하기 위해 이를 포기한 보살을 말한다.

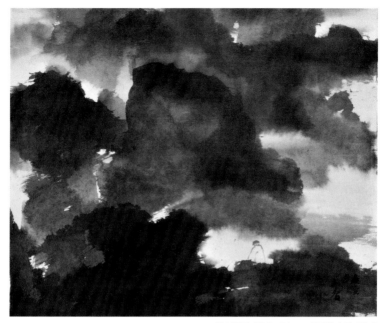

흰 구름아 60.6×51cm 한지에 수묵 2010

교각스님은 중생구제를 위해 부처의 세계에 가지 않고 있음은 바로 중생과의 반려를 위함이며

조각상으로 조성된 지장보살상은 삽살개 등을 타고 있으며, 평면회화 불화에는 지장보살 앞에 삽살개가 그려지니 이 또한 시공을 초월한 반려가 아니겠는가?

지금 우리는 반려동물 1,000만 시대라고 한다. 우리나라 사람 다섯 명 중 한 사람은 반려 동물 한 마리씩은 키우고 있다는 것이다. 그런가 하면 강아지 공장이 있어 생명윤리도 망각한 채 오직 돈벌이에 급급해 강아지를 생산해내는 것에 우리는 분노하지 않을 수 없다. 그러나 이 이면에는 강아지를 필요로 하는 사람이 있어 공급

의 역할을 하게 만든 것이다. 이제 더 늦기 전에 생명 가치에 대한 진지한 논의와 공론의 장이 있어야 할 것이다. 지금 확산되어 정부 차원의 방역 대책이 급급한 AI(조류인플루엔자)도 실은 대량생산이 그 원인이라고 한다. 이 또한 서구화한 산업사회에서의 대량소비 문화 때문 아닌가? 세상의 어떤 생명도 함부로 쓰러지게 할 권리는 아무에게도 없다. 아울러 모든 생명체에는 생존의 권리, 편안한 삶의 권리가 있다. 우리는 이 권리를 지켜주어야 한다. 우리 선조들의 삶의 지혜, '천인합일', '물아일체'의 정신에서 찾는 다면 그 해답은 명확하다.

　이런 시대 현실을 명확히 인식하여 이를 이 시대 시각언어로 펼쳐 내는 것이 바로 이 시대 예술가의 임무 아니겠는가?

(동서 미술문화학회 기조강연, 2017. 6. 10.)

김대열(金大烈)

아호: 범석(凡石) 일여(一如) 당호: 시득재(是得齋) 묵선실(墨禪室)

1952년 충남 청양생
동국대학교 예술대학 미술학과 졸업
국립대만사범대학 대학원 (예술학석사)
단국대학교 대학원 사학과 (미술사, 문학박사)

개인전

2017	제18회 개인전 (월전문화재단 한벽원, 서울)
2016	제17회 개인전 (불일미술관, 서울)
2014	제16회 개인전 (서진아트스페이스, 서울)
2014	제15회 개인전 (한국미술사연구소 한옥, 서울)
2014	제14회 개인전 (월전문화재단 한벽원, 서울)
2013	제13회 개인전 (공아트스페이스, 서울)
2011	제12회 개인전 (장은선 갤러리, 서울)
2010	제11회 개인전 (수덕사 선 미술관, 충남)
2009	제10회 개인전 (목인 갤러리, 서울)
2008	제9회 개인전 (한국문화센터, 북경)
2005	제8회 개인전 (인사아트센터, 서울)
2001	제7회 개인전 (공화랑, 서울)
1996	제6회 개인전 (최 갤러리, 서울)
1996	제5회 개인전 (사대예랑, 타이페이)
1995	제4회 개인전 (덕원 미술관, 서울)

1992	제3회 개인전 (청작 화랑, 서울)
1990	제2회 개인전 (동덕 미술관, 서울)
1988	제1회 개인전 (청남 미술관, 서울)

단체전

2017	회화2000 (동덕아트갤러리, 서울)
2016	수묵시각21 (아라아트센터, 서울)
2015	한, 중 회화교류전 (산동예술대학, 중국 산동)
	한, 대만작품교류전 (갤러리 동국, 서울)
	수묵언어전 (갤러리 엘르, 서울)
	2015평창비엔날레 (평창문화예술회관, 강원도)
2014	회화2000 (공아트스페이스, 서울)
	동근동원중화서화전 (신금융예술중심, 중국 천진)
	오! 서울전 (갤러리 라메르, 서울)
2013	단원미술관 개관기념전 (단원미술관, 경기 안산)
	비젼 한국화 2013 (갤러리 라메르, 서울)
	회화2000 (갤러리 그림손, 서울)
2012	Gala Wielkanocna Koszalin 2012
	(POLITECHNIKA KOSZALINSKA, 폴란드)
	대한민국 한국화 우수작가전 (울산문화예술회관)
	K아트스타, 미의 제전 (가나아트센터)
	국제수묵화대 (국부기념관, 타이페이)
	자기 앞의 생 (갤러리두루)
	안견회화정신전 (세종문화회관)

한국화, 새로운 모색2012 (갤러리 라메르)

봄의 향기 (영아트갤러리)

2011 국제지예술대전 (국부기념관국가화랑)

한국화,새로운모색2011 (갤러리 라메르)

봄이오는 길목 (영아트갤러리)

제2회 대한민국 현대 한국화 페스티벌 (대구문화예술회관)

제32회 근로자문화예술제 (서울메트로미술관)

My Pride dongguk! 展 (인사아트플라자갤러리)

2011단원미술제 수상. 추천, 초대작가전 (세종문화회관)

2010 2010단원미술제수상, 추천, 초대작가전 (단원전시관)

2010대한민국현대한국화페스티벌 (대구문화예술회관)

한국화, 새로운 모색2010 (대구문화예술회관)

제8회 내포현대미술제 (홍성도서관 전시실)

봄의 소리 (영아트갤러리)

2009 7080청춘예찬전 (조선일보미술관)

한국화, 새로운모색- 2009 (세종문화회관 본관)

제7회 내포현대미술제 (홍성문화원전시실)

동국미술100인전 (갤러리 동국)

제15회 강남 미술협회전 (역삼1문화센터 미술전시관)

한국미술대표작가100인의 오늘전 (세종문화회관 본관)

2009 한국화의 현대적 변용 (예술의 전당 한가람 미술관)

신진, 중견중견작가 굿아티스트 소품전 (가가갤러리)

2008 2008 월드아트페스티벌 (세종문화회관)

한국현대회화2008 (예술의전당 한가람미술관)

Complimentary Exhibition of "Light of Korean Art"

(Milano Brera Artcenter)

10th INTERNATIONAL ART Fair

(Congresshall Zurich)

2008 한. 중동포럼 '한국의 미' 특별전

(Cairo Opear House)

회사후소- 모색72 (세종문화회관)

제14회 강남미술협회전 (역삼1문화썬터 미술전시관)

2007 제네바 국제아트페어 (GENEVA PALEXPO)

화해와 화합의 한. 일 전 (갤러리 이화)

한국미술대학교수작품초대전 (단원전시관)

강남미술협회전 (이형아트센터)

Dhyana und Alltagsleben (禪과 일상)

(레네프 갤러리, 독일)

먹과 채색의 향기전 (갤러리타블로)

2006 한국. 중국. 대만 당대 수묵화전 (갤러리 정)

열린 청계천 오늘의 상황전 (서울시립미술관 신문로 분관)

국제현대미술전-2006 평화와 공존의 지혜

(평택시 북부문예회관)

세계의 빛 우주의 빛 (세종문화회관 전시실)

백년의 만남 (공평아트센터)

2005 한국화 VISION 2005 (예술의전당)

갑오새 갑오새 (동덕아트갤러리)

강남미협전 (가산화랑)

한국미술의 미래전 (해청미술관)

2004 2004 전통의 힘-한지와 모필의 조형 (전북예술회관)

서화아트페어 (예술의전당)

현대불교미술전 (한국불교연구원)

한국화 2004년의 오늘 (예술의전당)

2003 동양화새천년전 (공평아트센터)

교수작품초대전-한국미술의 오늘 (조선대학교 미술관)

강남미술협회전 (가산화랑)

2002 대한민국 종교예술제 (갤러리 라메르)

한국미술의 자화상 (세종문화회관)

2001 제비리미술관 개관기념초대전 (강릉 제비리미술관)

대한민국 종교예술제 (예술의전당)

한국미술의 정과 동의 미학

(갤러리 라메르2000 광주비엔날레 특별전)

갤러리 이젤 초대전 (갤러리 이젤)

2000년에 보는 20세기 한국미술 200선 (고려대박물관)

명동화랑 초대전 (명동화랑)

제4회 대한민국 종교예술제 (예술의전당)

1999 참여연대 미술전 (백상 갤러리)

오원 단오 부채전 (예나르 화랑)

대한민국 종교미술제 (예술의 전당)

아 대한민국전 (상 갤러리)

동국 회화전 (갤러리 동국)

대한민국 종교미술제 (예술의 전당)

1998 현대작가초대전 (시립미술관)

붓질 그 자유로운 표현전 (공평아트)

화, 화전 (덕원 갤러리)

대한민국 종교미술제 (예술의 전당)

1997 불교미술인 협회전 (덕원 미술관)

강남 미술전 (포스코 미술관)

동국회화전 (삼정 미술관)

대한민국 종교미술제 (예술의 전당)

1996 현대불교 미술전 (갤러리 동국)

불교문화대제전 (불교TV주관)

동국회화전 (도올 아트타운)

대한민국 종교인 미술전 (예술의 전당)

1995 불교미술인협회전 (공평 아트센터)

동국회화전 (덕원 미술관)

대한민국 종교인 미술전 (예술의 전당)

1994 한국미술 2000년대의 주역전 (운현궁 미술관)

색·시 공전 (공평 아트센터)

동학혁명 100주년 기념전 (예술의 전당)

한국미술2000년대의 주역전 (운형궁 미술관)

동악 '71-94 (운현궁 미술관)

한국불교미술협회전 (백상 갤러리)

추계예술학교 개교20주년전 (공평 아트센터)

1993 한·중 미술 협회전 (예술의 전당)

유심회전 (조형갤러리)

일상회전 (백송화랑)

동국대학교 교수 작품전 (미호 화랑)

1992 문인화 정신과 현대 회화전 (시립 미술관)

일상회전 (오선방화랑)

	한·일 교류전 (동경도 미술관)
1991	동악 '71-91' (서울시립 미술관)
	일상회전 (삼정 미술관)
	한·일 시점 '91 (현 미술관)
	대한민국 종교미술제 (예술의 전당)
1990	한국미술협회전 (국립현대 미술관)
	한국미협전 (현대미술관)
	일상회전 (동덕 미술관)
1989	한국화 신형상전 (문예진흥원 미술관)
	일상회전 (동덕 미술관)
	단국대학교 교수 작품전 (단국대 미술관)
1988	현대 회화전
	일상회전 (동덕 미술관)
1987	일상회전 (동덕미술관)
	한국미술협회전 (국립현대미술관)
	일상회전 (동덕 미술관)
	한국화 모색전 (대전시민회관)
1986	한국미술협회전 (국립현대 미술관)
	상외전 (백악 미술관)
	일상회전 (동덕미술관)
	'86한국화 흐름전 (청년미술관)
1985	일상회 (동덕 미술관)
1980	대한민국 미술전람회(국전) (국립현대 미술관)

작품소장

국립현대미술관, 고려대학교 박물관, 핀란드 외교부, 국립대만사범대학, 서울은행, 수덕사 선미술관, 한국전력, 충청남도의회, 그 외 공·사립 기관 및 개인소장 다수

참여위원 및 회원

대한민국미술대전 심사위원, 불교미술대전 운영위원. 심사위원, 한국미술협회·한국불교학회·한국종교교육학회·한국선학회·한국문화사학회, 동양예술학회 회원, 현 동서미술문화학회 회장

학술논문

「대학미술교육의 수묵화 기초능력배양에 관한 연구」, 『현대 대학 조형기초 교육 국제학술논단』, 산동예술대학, 2015

「문인화와 선종화의 유사성관계고찰」, 『동양예술』, 제21호, 동양예술학회, 2013

「동아시아 신석기시대 생활문화와 예술」, 『고조선단군학』, 제27호, 고조선단군학회, 2012

「미술의 문화적 작용, 미술문화연구」, 『동서미술문화학』, 제1호, 동서미술문화학회.

「관어한국수묵화적20세기회고급21세기전망」, 『국제수묵대전기학술연토회』, 국립대만사범대학, 2012

「고대 동아시아 상장미술의 표현」, 『고조선단군학』, 제26호, 고조선단군학회, 2011

「선종미학의 초보적 탐색」, 『한국선학(韓國禪學)』, 제30호, 한국선

학회, 2011

「關於禪宗的思維方式與美感教育的研究」,『典範與風華2010 王秀雄 教授藝術教學與研究成就國際學術研討會論文集』, 國立臺灣師範大學, 2010

「日帝强制占領期(1910-1945)の美術文化政策」,『ズ日本の植民地支 配の實態と過去の淸算』, 株式會社風行社, 2010

「선적사유와 심미교육의 접근성 연구」,『종교교육학연구』, 한국종 교교육학회, 2007

「禪宗과 詩·畵의 결합의의」,『종교교육학연구』제17호, 한국종교교 육학회, 2003

「禪宗의 출현과 문인의 심미의식」,『한국불교학』제33집, 한국불교 학회, 2003

「禪宗과 산수화 형성에 관한 연구」,『한국불교학』제31집, 한국불 교학회, 2002

「南北宗論의 出現과 明末 淸初 畵壇의 展開」,『博物館紀要』, 檀國大學 校 博物館, 2000

「文人畵 樣式의 形成에 關한 小考」,『文化史學』第12~13合集, 韓國 文化史學會, 1999

「禪宗과 文人畵에 대하여」,『宗敎敎育硏究』第8卷, 韓國宗敎敎育學 會, 1999

「東洋繪畵의 詩와 書에 關한 硏究」,『文化史學』第10號, 韓國文化史學 會, 1998

「美術創作의 構造와 大學의 美術敎育」,『學生生活硏究』第12集, 東國 大學生生活硏究所, 1998

「審美敎育과 宗敎」,『宗敎敎育硏究』第3卷, 韓國宗敎敎育學會, 1997

Kim Dea Yeoul (김대열, 金大烈)

Born in 1952, Cheongyeang, Chungnam, Korea

B.F.A, College of Fine Arts Dongkuk University

M.F.A, Department of Fine Art Graduate School National Taiwan Normal University

D. Litt, Department of History Graduate School Dankuk University

Solo Exhibition

2017 The 18th Solo Exhibition (Han beok won Museum, Seoul)

2016 The 17th Solo Exhibition (Bool il Art Museum, Seoul)

2014 The 16th Solo Exhibition (Han ok Gallery, Seoul)

2014 The 15th Solo Exhibition (Seo jin Art Space, Seoul)

2014 The 14th Solo Exhibition (Han beok won Museum, Seoul)

2013 The 13th Solo Exhibition (Gong Art Space, Seoul)

2011 The 12th Solo Exhibition (Jang en sun Gallery, Seoul)

2010 The 11th Solo Exhibition
 (Suduksa Seon Art Museum, Chung nam)

2009 The 10th Solo Exhibition (Mokin Gallery, Seoul)

2008 The 9th Solo Exhibition (Korea Art Center, Beijing)

2005 The 8th Solo Exhibition (Insa Art Center, Seoul)

2001 The 7th Solo Exhibition (Gong Gallery, Seoul)

1996 The 6th Solo Exhibition (Choi Gallery, Seoul)

1996 The 5th Solo Exhibition (T.N.Univ. Art Museum, Taipei)

1995 The 4th Solo Exhibition (Dukwon Museum Art, Seoul)

1992 The 3rd Solo Exhibition (Cheongjak Gallery, Seoul)

1990 The 2nd Solo Exhibition (Dongduk Gallery, Seoul)

1988 The 1st Solo Exhibition (Cheongnam Gallery, Seoul)

Group Exbition

2017 Painting 2000 (Dongdug Art Gallery, Seoul)

2016 Ink Painting Visual 21(Ara Art Center, Seoul)

2015 Korean•China Painting of Alternating current Exhibition

(Shandong liberal arts college, China's Shandong Province)

Korea•Taiwan, Work Exchange Exhibition

(Dongdug Art Gallery, Seoul)

Ink Painting language Exhibition (Elle Gallery, Seoul)

2015 Pyeongchang Biennale

(Pyeongchang, Culture & Arts Center, Gangwondo)

2014 Painting2000 (Gang Art Space, Seoul)

DonggunDongwon Chinese paintings and calligraphic works

Exhibition (Art center singeumyung, China, Tianjin)

Danwon Art Gallery to celebrate the opening of the

Exhibition

(Danwon Art Gallery, Ansan, Gyeonggi Province)

Vision of Korea Painting 2013 (Gallery Lamer, Seoul)

Painting 2000 (Gallery Gerimsun, Seoul)

2012 Gala Wielkanocna Koszalin 2012

(POLITECHNIKA KOSZALINSKA)

Republic of Korea Korean painting excellent painter
(Ulsan Culture and Arts Center)

K ArtStar, Festival of Beauty (GANA art center)

International Ink Painting Exhibition (National Gallery, Taipei)

Self'in Front of life (DoRoo Gallery)

Angyeon spirit of Paintin (Sejong art center)

Korean Painting, new looking2012 (Lamer Gallery)

Spring of Fragrance (Young art Gallery)

2011 The way for the beginning of spring (Young art Gallery)

Korean paintings remind us of old garden (Art center)

2010 Danwon Art Festival (Insa Art Plaza Gallery)

International paper art Festival (Taipei Memorial Hall)

Sound of spring (Young art Gallery)

Korean painting, Sought new ways 2010 (Korea art center)

Danwon Art Festival (Danwon Art center)

Korean modern Korean painting festival
(Daegu Culture and Arts Center)

Taipei International ink art Festival
(Taipei Fine Arts Museum)

2009 7080 Splendor of Youth art Festival (The Chosun Ilbo Galley)

Korean painting, Sought new ways 2009 (Sejong art center)

Art represents the painter Korea 100peoples today Festival
(Sejong Center)

Modern Transformation of Korean paintings (Art center)

Young artist, the existing art Festival (GaGA Gallery)

2008	Zurich International Art Fair (Swiss, Zurich)
	Korea•Middle East Forum 'Beauty of Korea'
	(Sejong art center)
	Contemporary Painting Korea-2008 (Art center)
	Word Art Festival (Sejong art center)
2007	Geneva International Art Fair (Swiss, Geneva)
2006	Korea. China. Taiwan Contemporary Ink Painting Exibition
	(Jung Gallery)
	Gyeonggi Art Fair (Pyeongtaek Art Center)
	The Exhibition of Open Cheonggyeocheon
	(Seoul City Art Museum)
	An Anthology of Dongguk Poems with Drawings
	(Gongpyeong Art Center)
2005	The Exhibition of Korean Paintings VISION 2005
	(Seoul Art Center)
	The Exhibition of Gabose Gabose (Dongdug Art Gallery)
	The Exhibition of Kangnam Fine Arts Association
	(Gasan Gallery)
	The Exhibition of the future of Korean Fine Arts
	(Heacheong Gallery)
2004	The Exhibition of traditional capacity 2004
	(Jeonbuk Art Center)
	The Exhibition of Fine Arts Fair (Seoul Art Center)
	The Exhibition of contemporary Buddhism Arts
	(The Korean Buddhist Studies Center)

The Exhibition of present Korean Paintings 2004
(Seoul Art Center)

2003 The Exhibition of Korean Paintings New millennium
(Gongphyong Art Center)
The Exhibition of the invitation of professor
(Choseon University Art museum)
The Exhibition of Kangnam Fine Arts Association
(Gasan Gallery)

2002 The Exhibition of Korean Religious Art Festival
(Gallery Lamer)
The Exhibition of The self-portrait of Korean Fine Arts
(Sejong Center)

2001 The Exhibition of opening invitation
(Kangneung Jebili Art museum)
The Exhibition of Korean Religious Art Festival
(Seoul Art Center)
The Exhibition of the static and dynamic esthetic sense
of Korean Fine Arts (Gallery Lamer)

2000 Kwangju Biennale Special Exhibition
The Exhibition of Gallery Easel (Gallery Easel)
20th Century Korean Fine Arts in 2000:200 Masterpieces
(Korea University Museum)
The Exhibition of Moungdong Gallery (Moungdong Gallery)
The 4th Korean Religious Art Festival (Seoul Art Center)

1999 The Exhibition of Art Festival of The Participation-Regiment

(BackSang Gallery)

The Exhibition of May Fan (Yenar Gallery)

The Exhibition of Korean Religious Art Festival
(Seoul Art Center)

The Exhibition of Korean Art Festival (Sang Gallery)

The Exhibition of Dongkuk (Dongkuk Gallery)

The Exhibition of Korean Religious Art Festival
(Seoul Art Center)

1998 The Exhibition of Contemporary Artist
(Seoul museum of Art)

The Exhibition of Free Expression (Gongphyong Art Center)

The Exhibition of Hua-Hua (Dukwon Gallery)

The Exhibition of Korean Religious Art Festival
(Seoul Art Center)

1997 Buddhism Artists Association Art Exhibition
(Dukwon Gallery)

The Exhibition of Gangnam Art (Posko Art Center)

The Exhibition of Dongkuk (Samjeong Art Center)

The Exhibition of Korean Religious Art Festival
(Seoul Art Center)

1996 Morden Buddhism Art Exhibition
(Dongguk Academy Facilities)

Buddhism Culture Festival (b.t.n)

The Exhibition of Dongguk painting (Dool Art Town)

The Exhibition of Korean Religious Art Festival

(Seoul Art Center)

1995 Buddhism Artists Assocition Art Exhibition

(Gongphyong Art Center)

The Exhibition of Dongkuk (Dukwon Gallery)

The Exhibition of Korean Religious Art Festival

(Seoul Art Center)

1994 2000th's Leader of Korean Art Exhibition

(Wounhyen Palace Museum)

The Exhibition of Group Saecsicong

(Gongphyong Art Gallery)

100th Anniversary Show of Donghak Revolution

(Seoul Art Center)

2000th's Leader of Korean Art Exhibition

(Wounhyen Palace Museum)

The Exhibition of Dongak 71-94 (Wounhyen Palace Museum)

Korean Buddhism Artists Assocition Art Exhibition

(Backsang Gallery)

Chuge Art School 20th Anniversary Exhibition

(Gongphyong Art Center)

1993 Korean Chines Painter Association Exhibition

(Seoul Art Center)

Group Art Exhibition Based on the Buddhism and

Neditation (Chohyung Gallery)

The Exhibition of Group Ilsang (Backsong Gallery)

Faculty Exhibition of Dongkuk Univ (Miho Gallery)

1992 The Exhibition of Literature Style and Mordern Art
 (Seoul Museum of Art)
 The Exhibition of Group Ilsang (Ohsunbang Gallery)
 Korean japan Exchange Exhibition (Tokyo City Art Museum)
1991 The Exhibition of Dongak 71-91
 (Seoul Metropolitan Museum of Art)
 The Exhibition of Group Ilsang (Dongduk Gallery)
 The Exhibition of Korean japan (Mordern Art Museum)
 The Exhibition of Korean Religious Art Festival
 (Seoul Art Center)
1990 The Korean Fine Arts Association Exhibition
 (National Contemporary Art Museum)
 The Exhibition of Group Ilsang (Dongduk Gallery)
1989 The Newly Figurative Exhibition for Korean Painting
 (Fine Art Center)
 The Exhibition of Group Ilsang (Dongduk Gallery)
 Professor's Exhibition of Dankuk University
 (Dankuk University Room)
1988 Chinese Contemporary Painting Exhibition
 (Taipei Art Museum)
 The Exhibition of Group Ilsang (Dongduk Gallery)
1987 The Exhibition of Group Ilsang (Dongduk Gallery)
 The Korean Fine Arts Association Exhibition
 (National Contemporary Art Museum)
 The Exhibition of Group Ilsang (Dongduk Gallery)

The Exhibition of Morden Art (Deajeon Citizen Hall)

1986 The Korean Fine Arts Association Exhibition

(National Contemporary Art Museum)

The Exhibition of Group Sangwae (Backak Art Center)

The Exhibition of Group Ilsang (Dongduk Gallery)

The '86 Exhibition of The Focus (Young Art Center)

Korean Painting Exhibition of 56 Artist

1985 The Exhibition of Group Ilsang (Dongduk Gallery)

1980 The Korean National Arts Exhibition

(National Contemporary Art Museum)

Exhibition Committe and studies Member

Juror of The 23rd Grand Art Exhibition of Korea(2004), Juror of The Grand Buddihism Art Exhibition of Korea(2002), Juror of The 17th Grand Art Exhibition of Korea(1998)

Korean Fine Arts Association, The Korean Association for the Study of Religious Education, The Korean Association for Buddhist Studies, The Korean Society for Seon Studies, The Korean Association of Cultural History,

The Chairman of The Korean Cultural Artist Buddhistlecture meeting

Thesis

「A Study on the Cultivation of Basic Abilities for Oriental Ink Painting in University Art Education」, 『Art Education Review』, No. 56. Society for Art Education of Korea, 2015.

「A Study on the Relationship between Seon Painting and Literary Painting」, 『The Eastern Art 21』, The Korean society of Eastern Art studies 2013.

「East Asian art and culture Neolithic life」, 『Dangun Chosun Studies』, Dangun Chosun Studies association 2012.

「Cultural works of art, Art culture studies」, 『East-West Arts and Culture』, East-West Arts and Culture association 2012.

「2012 International ink painting exhibition」, 『2012 international ink painting exhibition and symposium』, National Taiwan Nomal University, 2012.

「Gwan eo Korea ink painting expected times of the 20th century」, 『Ink Painting expected in the 21st century』, International ink technology association 2012.

「Expression of the ancient East Asian Art Dangun Chosun Studies」, 『Dangun Chosun Studies』, Dangun Chosun Studies association 2011.

「The new search of Seon-Buddhism Art」, 『The Study of Seon-Buddhism Education(韓國禪學)』, The Study of Seon-Buddhism Education association 2011.

「關於禪宗的四維方式與美感教育的研究」,『典範與風華2010 王秀雄教授藝術教學與研究成就國際學術研討會論文集』國立臺灣師範大學 2010.

「日帝強制占領期(1910-1945)の美術文化政策」,『ズ日本の植民地支配の

實態と過去の清算』, 株式會社風行社. 2010.

「Seon-Buddhism thought and Art Education of college」, 『The Study of Religious Education』, The Korean Association for the Study of Religious Education, 2007.

「A Study on the Combination of Zen-Buddhism and illustrated Poems」, 『Korea Journal of Religious Education』 17, The Korean Association for the Study of Religious Education, 2003.

「A Study on the Combination of Zen-Buddihism and illustrated Poems」, 『Korea Journal of Religious Education』 17, The Korean Association for the Study of Religious Education, 2003.

「Apperance of Seon-Buddhism And Litterateur's esthetic sense」, 『The Journal of the Korean Association for Buddhist Studies』 33, The Korean Association for Buddhist Studies, 2003

「A Study on the appearance of Landscape Paintings」, 『The Journal of the Korean Association for Buddhist Studies』 31, The Korean Association for Buddhist Studies, 2002

「A Study on Formation of Literary Painting Style」, 『Journal Korean Cultural History』 12~13, Korean Association of Cultural History, 1999

「The Theories of Nambuk Zong and Painting of the late Ming Early Qin Dynasties」, 『Record of Museum』 15, Dankuk University Museum, 2000

「Zen Buddhism and Literary Painting」, 『Korea Journal of Religious Education』 8, The Korean Association for the Study of Religious Education, 1999

「A Study on Poem and Painting in the China Style Painting」, 『Journal

Korean Cultural History』10, Korean Association of Cultural History, 1998

「Art Creation and Art Education of college」, 『Journal of Student Guidance』12, Student Counselling Center Dongguk University, 1998

「Aesthetic Education and Religion」, 『Korea Journal of Religious Education』3, The Korean Association for the Study of Religious Education, 1997

Present / Professor, College of Fine Art, Dongguk University

Address / #102-704, Luckyapt Dogokdong Kangnam-gu Seoul Korea

Telephone / +82-2-445-7203(H), +82-2-2260-3431(O), Mobile: +82-17-310-3431

E mail / goldy@dongguk.edu

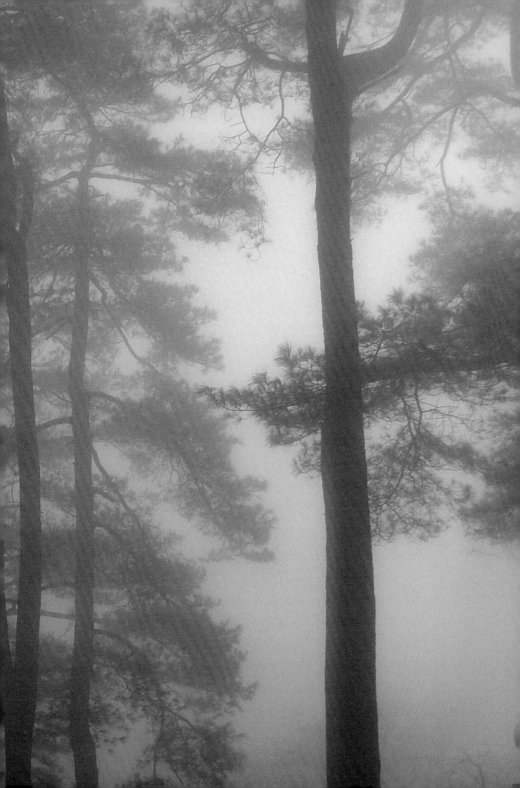